动态视觉艺术设计

DESIGN FOR MOTION
Fundamentals and Techniques of Motion Design

[美]奥斯汀·肖 著　陈莹婷　卢 佳　王雅慧 译

清华大学出版社
北京

北京市版权局著作权合同登记号　图字：01-2016-9797

Design for Motion:Fundamentals and Techniques of Motion Design 1st Edition by Austin Shaw
ISNB: 978-1138812093 Copyright © 2016 Taylor & Francis.
All Rights Reserved. Authorized translation from English language edition published by CRC Press, part of Taylor & Francis Group LLC. Copies of this book sold without a Taylor & Francis sticker on the cover are unauthorized and illegal.
本书原版由 Taylor & Francis 出版集团旗下 Focal 出版公司出版，并经其授权翻译出版。
版权所有，侵权必究。
本书中文简体翻译版授权由清华大学出版社独家出版并仅限在中国大陆地区销售。未经出版者书面许可，不得以任何方式复制或发行本书的任何部分。

本书封面贴有 Taylor & Francis 公司与清华大学出版社防伪标签，无标签者不得销售。
版权所有，侵权必究。举报：010-62782989，beiqinquan@tup.tsinghua.edu.cn。

图书在版编目（CIP）数据

动态视觉艺术设计 /（美）奥斯汀·肖著；陈莹婷，卢佳，王雅慧译. —北京：清华大学出版社，2018（2024.7重印）
 书名原文：Design for Motion:Fundamentals and Techniques of Motion Design
 ISBN 978-7-302-49088-3

Ⅰ.①动… Ⅱ.①奥… ②陈… ③卢… ④王… Ⅲ.①动画—造型设计 Ⅳ.①J218.7

中国版本图书馆 CIP 数据核字（2017）第 300280 号

责任编辑：王　琳
封面设计：常雪影
责任校对：王荣静
责任印制：丛怀宇

出版发行：清华大学出版社
　　　　　网　　址：https://www.tup.com.cn，https://www.wqxuetang.com
　　　　　地　　址：北京清华大学学研大厦 A 座　　邮　编：100084
　　　　　社 总 机：010-83470000　　邮　购：010-62786544
　　　　　投稿与读者服务：010-62776969，c-service@tup.tsinghua.edu.cn
　　　　　质量反馈：010-62772015，zhiliang@tup.tsinghua.edu.cn
印 装 者：小森印刷（北京）有限公司
经　　销：全国新华书店
开　　本：190mm×260mm　　印　张：14.75　　字　数：435 千字
版　　次：2018 年 8 月第 1 版　　印　次：2024 年 7 月第 5 次印刷
印　　数：6501~7100
定　　价：69.80 元

产品编号：071434-01

参与人员

专业视角——

行业从业者

贝亚特·博德巴彻（Beat Baudenbacher）
威廉姆·坎贝尔（William Campbell）
帕特里克·克莱尔（Patrick Clair）
林赛·丹尼尔斯（Lindsay Daniels）
布兰·多尔蒂–约翰逊（Bran Dougherty-Johnson）
凯琳·冯（Karin Fong）
蔡斯·哈特曼（Chace Hartman）
劳伦·哈特斯通（Lauren Hartstone）
格雷格·赫尔曼（Greg Herman）
威尔·海德（Will Hyde）
威尔·约翰逊（Will Johnson）

凯莉·马图利克（Kylie Matulick）
布拉德利·G.莫科维兹
（Bradley G.Munkowitz, GMUCK）
丹尼尔·奥芬格（Daniel Oeffinger）
罗伯特·瑞根（Robert Rugan）
艾琳·萨洛夫斯基（Erin Sarofsky）
马特·史密森（Matt Smithson）
卡洛·维加（Carlo Vega）
艾伦·威廉姆斯（Alan Williams）
丹尼·扬特（Danny Yount）
卢卡斯·萨诺托（Lucas Zanotto）

其他专业人员

埃文·古德尔（Evan Goodell）
纳特·米尔本（Nath Milburn）

佩奇·施特里比格（Paige Striebig）

学生

乔·鲍尔（Joe Ball）
南森·博伊得（Nathan Boyd）
瓦妮莎·布朗（Vanessa Brown）
张淳尧（Daniel Chang）
彼得·克拉克（Peter Clark）
CJ.库克（CJ Cook）
大卫·康克林（David Conklin）
凯西·克里斯宝丽
（Casey Crisenbury）
杰森·迪亚斯（Jason M.Diaz）

埃里克·戴斯（Eric Dies）
坎·杜安（Jackie Khanh Doan）
高塔姆·杜塔（Gautam Dutta）
泰勒·英格利希（Taylor English）
卡林·菲尔兹（Kalin Fields）
克里斯·芬恩（Chris Finn）
傅慧芬（Rainy Fu）
本·盖贝尔曼（Ben Gabelman）
普雷斯顿·吉布森（Preston Gibson）

克蕾莎·哈泽（Caresse Haaser）
蔡斯·霍赫斯泰特（Chase Hochstatter）
约翰·休斯（John Hughes）
萨拉·贝丝·胡尔维（Sarah Beth Hulver）
多米尼加·简·乔丹（Dominica Jane Jordan）
瑞克·关（Rick Kuan）
李惠敏（Hyemin Hailey Lee）
林镇宇（Scott Cheng Yi Lim）
安娜·克里斯蒂娜·洛萨达（Ana Cristina Lossada）
乔丹·莱尔（Jordan Lyle）
尼克·莱昂斯（Nick Lyons）
罗佳伦（Stasia Luo）
玛德琳·米勒（Madeline Miller）
阿隆纳·莫里森（Alonna Morrison）

小罗伯特·莫里森（Rober Morrison Jr.）
埃迪·涅托（Eddy Nieto）
萨拉·欧泽（Sara Odze）
劳伦·彼得森（Lauren Peterson）
拉斐尔·平德尔（Raffael Pindell）
帕特里克·波尔（Patrick Pohl）
莱克西·雷德（Lexie Redd）
格雷厄姆·里德（Graham Reid）
赖安·布雷迪·里什（Ryan Brady Rish）
克里斯·萨尔瓦多（Chris Salvador）
单克良（Keliang Shan）
申宥京（Yeojin Shin）
塞卡尼·所罗门（Sekani Solomon）
乔丹·泰勒（Jordan Taylor）
丹尼尔·乌里维（Daniel Uribe）
杨慧芬（Audrey Yeo）

学院教授

迈克尔·贝当古（Michael Betancourt）
约翰·科利特（John Colette）
多米尼克·梅尔滕斯·埃利奥特（Dominique Mertens Elliot）

詹姆斯·格莱德曼（James Gladman）
申珉豪（Minho Shin）
杨文举[Woon（Duff）Yong]

序　言

贾斯汀·科恩（Justin Cone）

过去的10年间发生了一些细微而革命性的变化。或许没有人注意到，但这一变化的的确确发生了：在博客、社交媒体以及世界各地的会议上均可见一斑。这一变化就是——一个成千上万设计师和电影制片人惯用的术语悄悄完成蜕变并发展成熟。

这一术语便是"动态图形"（motion graphics）。自20世纪60年代起，制片人和广播公司就开始大量使用这一概念。尽管今天这一术语仍在使用中，但正迅速被另一更贴切的概念取代，即"动态视觉艺术设计"（motion design，以下简称动态设计）。这一变化看似简单，但却是一场震动和冲击，将在接下来的几十年里颠覆各行各业的传播实践。

为什么仅仅两字之差会带来如此大的变革？首先，"设计"二字能更好地定义动态设计，而给"动态设计"下定义并不是一件易事。"动态设计"和"动态图形"均源自"动态图形设计"（motion graphic design）这一比较模糊的概念。

"动态图形设计"指的是在运动图像上进行"图形"设计或者平面设计。比如，晚间新闻中新闻主播斜上方的地图，就是动态图形设计。按照广播电视的说法，这幅地图就是一个"图形"，一个叠加在真人画面流上的复合物。

这就是动态图形设计的定义，十分准确但具有局限性。在"动态设计"出现之前，这一概念已通行了近50年。之后又出现了另一个对于"动态设计"的解释——"动态的图形设计"或"动态的平面设计"（graphic design in motion）。这一解释开启了更多可能性。从"motion graphic design"到"graphic design in motion"，尽管只是简单的词序变化和介词的增加，但这一转变为理解这一领域的真谛提供了关键视角。这也正是为什么我认为这本书打开了通向未来设计领域的大门。

图形设计或平面设计（graphic design）在20世纪崛起，当时大众媒体和广告正用各种各样的信息充斥着整个世界。虽然广播电视日益主导大众传媒，但除此之外的其他事物都离不开平面设计，平面设计享受着前所未有的独特地位。从包装到广告牌再到期刊，平面设计不仅进入了每个人的视野，也作为一种职业备受尊重。平面设计师们和设计行业中最受尊重的角色——建筑师—

样，组办研讨小组，享有教授职位。建筑师建造世界，而平面设计师创造"符号的世界"，我们现在观看屏幕的时间越来越多，因此，符号对于我们来说越来越重要，符号已经融入了我们的生活空间。

为什么平面设计变得如此重要？如果图像和文字精妙结合，会产生不可思议的力量。巧妙的沟通从现代生活的喧嚣和眼花缭乱中脱颖而出。国家和公司都纷纷利用起了平面设计，小小的平面设计可能会改变上百万人的行为和信念，说服人们投入战争或为和平而战。

同时，广播电视也在如火如荼地发展，为新媒体形式革命奠定了基础。一方面，平面设计沟通和交流的力量已日趋成熟；另一方面，电视机的普及让娱乐和新闻进入了每家每户。所以，当科技将二者融合在一起时，即将平面设计做成动态效果并在全球传播时，动态设计从边缘化领域加速向主流发展。

将时间维度叠加到平面设计中，新事物便产生了。在时间线影响下，设计师惯用的静态技巧也进入到了新奇的领域，等待被探索。每秒24帧摄影演变成了电影摄影；插画在动画技术下也舞动了起来；字体排印也变成了一种运用观众思维的视觉意识流。要了解这些新型交流方式，从业者就必须了解动态设计的发展史是一段融合电影、动画和视觉效果的历史。动态设计从业者们像降落到外星球丛林中的生物学家那样，边走边探索，标记所有的发现，寻找这些发现与本土星球的共通之处。

动态设计的所有这些新鲜性与融合性都让这一设计领域的教学显得异常困难。不过只是困难，但并不是不可实现。这本书浓缩了我们目前所知的动态设计领域的精华，但绝不是惊鸿一瞥。此书向我们展现动态设计的丰富多彩，动态设计可能是有史以来汲取最多创意学科的领域了，比如绘画、插画、写作、平面设计、动画、电影制作、视觉效果、声音设计、音乐合成、计算机科学，有时甚至还包括舞蹈编排。动态设计大师对这些学科都有着深刻的理解和欣赏。

* * *

我崇拜梅顿·戈拉瑟（Milton Glaser），他所设计的"I ❤ NY"已成为标志性视觉标语。梅顿·戈拉瑟是过去100年来最高产的平面设计师之一。自20世纪40年代开始，他的设计就随处可见，从博物馆墙壁、教科书以及大街小巷。但他真正又火爆起来，却是在2012年。

在接受布莱丹·道斯（Brendan Dawes）的一次采访中，戈拉瑟先生说道："有人问我每天都在做什么，我说'我每天都在把东西移来移去，直到它们看上去很顺眼，我想这就是我能给动态设计下的最好的定义了。"[①]

如果我们"断章取义"一下，就会发现这一想法可以为你省下大把的钱。为什么还要去学校学习"把东西移来移去"呢？网上肯定有

在线教程！

但是在采访时，梅顿·戈拉瑟不是平面设计的学生，他是设计大师。60余年的设计生涯，令他早已将设计原则内化成一种"直觉"，这种直觉使得他可以简简单单地"把东西移来移去，直到它们看上去很顺眼"，而不犯任何错误。但对于动态设计领域的新手来说，把东西移来移去绝非一个轻松的过程。梅顿·戈拉瑟所谓"顺眼"的感觉正体现出了一种智慧——一种经历了成千上万次成功和不计其数的失败后所获取的智慧。

如果你想自学动态设计，没有老师和教材的辅助，这将会是一条极其坎坷、迷雾重重的道路，你会气馁、迷茫、极度沮丧。我为什么会知道？因为我自己就是这样一路走来的。一开始，看到自己制作的图像随着时间线动起来，我就兴奋不已，就像中奖一样。

但随后，我不得不面对现实——截止日期近在眼前，经费预算消耗待竭，客户的期望与日俱增。这时你就会意识到，你之前所做的尝试完全源于误打误闯的运气，大把大把的时间都花在酝酿创意上面。当你真正开始运用技能进行真正的设计的时候，你会发现这些好运都消失得无影无踪了。这个时候，你就会意识到，你需要帮助。

这本书能为你拨开迷雾，为你指明前进的方向。动态设计之路并不是只有一条，这正是它有趣之处。这本书向你展示了动态设计的多样性，各种各样的知识、灵感和实践，并不是规定了一条通往成功的路，鼓励你寻找自己的路途。它也能成为一本陪伴你一生的好书，时刻提醒你看问题的角度不止一种，解决问题的方法和工具也远不止一种。

这本书的问世对我而言是一份莫大的欣喜。业内早就需要这样一本书，而我想不出比奥斯汀更适合写这本书的作者。不管是艺术家、设计师还是教育家，奥斯汀的所有角色都展现出他无比的天赋。他绝对是称职的向导，带领我们穿越动态设计这一片景色绝美的丛林。

接下来，就看你自己的了！

注释

① "Process." Brendandawes.com. [2014-08-21]. http://brendandawes.com/blog/Glaser.

前　言

奥斯汀·肖（Austin Shaw）

我于21世纪初步入动态设计领域，当时的动态设计师们背景各异。有许多人跟我一样，学习过美术、插画或图形设计；也有些人来自电影专业，有些还学过动画制作。还有一些人，虽然没有接受过正规的培训，但有着与生俱来的艺术能力，而且很快就学会了使用软件。那时，制作公司和动画工作室经常聘用设计师作为其自由职业工作人员，这些公司有专职的动画设计师、合成师和导演。之后，随着一些小型设计工作室的设立，这一格局开始发生了转变。设计师们成为了这些工作室的核心人员，而动画设计师和合成师反倒成了自由职业人员。

如今，你可以通过多种方式在动态设计领域找到一份全职或自由职业工作。虽然还未完全形成一门学科，但对动态设计师的需求量只增不减。动态设计师既精通数字媒体，能解决创造性问题，又擅长故事叙事，在各个创意产业都有用武之地。设计工作室、广告公司、媒体网络和大型企业都有着对动态设计师的需求。在学术界，动态设计正成为一项专业和一门课程。本书提供了一些原则和练习，旨在帮助你学习如何构思理念以及进行动态设计。

这本书起源于我在萨凡纳艺术与设计学院

开设的一门课。作为一名动态媒体设计教授，我希望能有一门课程主要侧重动态设计的"设计"这一方面。而作为一名从业多年的动态设计师，我想要设立一门模拟真实工作室要求和标准的课程。经过反复试验和多次失败，最终形成了教学大纲。本书根据教学大纲写成，可根据实际情况灵活使用。

书中所展现的案例都是在我的动态设计课程上完成的，我的学生有本科生，也有研究生。他们的创意作品用于证明本书所展示的原则、理论、技术和练习的有效性。此外，我联系了众多动态设计业内大师，邀请他们分享他们的观点和经验。

第1~4章对动态设计的一些重要术语和成果进行定义，比如动态设计、风格帧（style frame）、风格帧故事板（design board）、设计流程记录册以及推介书。

第5~8章介绍与动态设计相关的"过程—结果光谱"、理念构思训练以及故事叙述要素，并从创意简报、构思到执行的角度对项目过程进行剖析。

第9~10章主要关注图像制作的原则、原理和电影手法。第9章将讨论动态设计的核心视觉原理；第10章介绍基本的视觉叙事工具，如电影词汇、缩略草图和手绘故事板。

第11章展现的是一份利用理念构思训练和视觉叙事工具的实用创意简报，旨在建立独特的视觉风格前，通过结合之前章节中概述的原则和工具，打造出一个扎实的理念和故事。

第12~15章介绍动态设计的核心工具和技能，包括设计师的工具包、合成、3D设计软件以及绘景。这些核心工具和原则是创建一系列视觉模式的基础。

第16~23章是一系列不同视觉美学角度的创意简报练习。这些练习对于制作个人作品集和提升动态设计技能十分有益。

致　　谢

我要感谢我的妻子丹妮尔·肖担任本书编辑。在本书整个编写过程中,你在精神上鼓励我、情感上支持我,并对本书的文法进行了完善。如果没有你,此书不可能完成。

感谢贾斯汀·科恩为本书撰写序言。你对动态设计行业及行业变革的激情和奉献着实激励人心。

感谢本书的艺术设计顾问文森特·卡普拉罗、史蒂夫·德玛斯和贝亚特·博德巴彻。感谢你们的悉心指导,这对我来说十分珍贵。

在此,我还要感谢参加动态设计课程的学生们!是你们激励我编写这本书,激励我更清楚系统地表达自己的观点,也正是你们赋予我更多灵感,向我提出了更大的挑战。感谢你们为书中的案例所做出的贡献,这展现了你们的天分,也凝聚了你们的努力。

感谢萨凡纳艺术与设计学院动态媒体设计系的同事们。谢谢你们的支持,谢谢你们共同营造了一个良好的教学和学习环境。在此,我尤其要感谢我们的系主任约翰·科利特。感谢您对动态设计课程的信任和对本书的支持。

感谢大卫·康克林、彼得·克拉克、塞卡尼·所罗门、阿曼达·奎斯特、戴文·霍斯福德对本书进行审校,给予反馈意见。

感谢信任并支持本书的业内同僚:艾琳·萨洛夫斯基、蔡斯·哈特曼、罗伯特·瑞根、卡洛·维加、格雷格·赫尔曼、亚当·施洛斯贝格、比尔·休斯、Jaiman Yun,特别感谢杰兰特·欧文,感谢你的倾力相助。

感谢所有分享观点、案例和作品的设计师:威廉姆·坎贝尔、帕特里克·克莱尔、林赛·丹尼尔斯、布兰·多尔蒂-约翰逊、劳伦·哈特斯通、威尔·海德、威尔·约翰逊、凯莉·马图利克、布拉德利·G.莫科维兹、丹尼尔·奥芬格、马特·史密森、艾伦·威廉姆斯、丹尼·扬特,以及卢卡斯·萨诺托。

同样,我要感谢出版社团队。谢谢丹尼斯·麦戈纳格尔的支持。谢谢彼得·林斯利在本书整个出版过程中进行的指导。谢谢内文设计团队让此书如此赏心悦目。

DESIGN FOR MOTION
Fundamentals and Techniques of Motion Design

目　录

 动态设计　▶▶ 1

动态与图形 / 1
艺术与设计 / 1
从图形到动态 / 2
对比产生张力 / 2
变化的构图 / 3
设计驱动型制作 / 3
项目类型 / 3
什么是动态设计 / 3
本书目的 / 4

第 1 章　 为动态而设计　▶▶ 5

美妙的动态源于精巧的设计 / 5
　　基于传统之上的创造 / 6
风格帧简介 / 7

第 2 章　风格帧　▶▶ 11

什么是风格帧? / 11
　　视觉模式 / 12
　　风格指南 / 13
　　理念是王道 / 13
　　大胆设计 / 13
享受过程 / 14
时刻 / 15

第 3 章　 风格帧故事板　▶▶ 17

什么是风格帧故事板? / 17
　　风格帧和风格帧故事板的
　　重要性 / 17
　　向客户作出的承诺 / 17
　　保险政策 / 18
风格帧故事板的使用 / 19
　　指导制作 / 20
统一的视觉美学 / 21
　　故事叙述 / 22
　　最后修整 / 22
专业视角　艾琳·萨洛夫斯基 / 24

第 4 章　 展示与推介　▶▶ 29

过程记录册与推介书 / 29
　　过程记录册 / 29
　　推介书 / 30
如何制作过程记录册与推介书 / 30
专业视角　劳伦·哈特斯通 / 32

第 5 章　 理念构思　▶▶ 36

创意简报 / 36
　　什么是创意简报? / 36
　　创意简报的种类 / 36
　　创意简报的形式 / 37
　　创意简报的要求 / 37

目 录

DESIGN FOR MOTION
Fundamentals and Techniques of Motion Design

 如何利用创意简报 / 37
 专业视角　卡洛·维加 / 38
 理念构思 / 41
 什么是理念构思？ / 41
 问题与答案 / 42
 构思 / 42
 专业视角　凯琳·冯 / 43

第6章　过程到结果 48

 "过程—结果光谱" / 48
 过程 / 50
 结果 / 50
 "过程—结果光谱"的价值 / 50
 接受模糊性 / 51
 了解项目进度 / 51
 专业视角　林赛·丹尼尔斯 / 52

第7章　内视觉 56

 内心编辑器 / 56
 自由写作 / 56
 什么是自由写作？ / 56
 审视内心 / 56
 意识流 / 56
 自由写作与内心编辑器 / 57
 如何进行自由写作 / 57
 勇敢面对 / 58
 发现之旅 / 58

 私密的自由写作 / 58
 词汇表 / 59
 什么是词汇表？ / 59
 词语的力量 / 59
 词义谱系 / 60
 如何制作词汇表 / 60
 思维导图 / 60
 什么是思维导图？ / 60
 从内心到外在 / 61
 建立联系 / 62
 使用对比、营造冲突 / 62
 如何制作思维导图 / 62
 "要做与不要做"清单 / 63
 什么是"要做与不要做"清单？ / 63
 创意边框 / 63
 与"过程—结果光谱"的关系 / 64
 理念的最初形态 / 64
 一个理念的总体轮廓 / 64
 全身心投入到过程中 / 65
 转折点 / 65

第8章　外视觉 66

 情绪风格板 / 66
 何为情绪风格板？ / 66
 内部和外部 / 66
 效率 / 67
 如何制作情绪风格板 / 68
 专业视角　艾伦·威廉姆斯 / 70

DESIGN FOR MOTION
Fundamentals and Techniques of Motion Design

目　录

文字大纲 / 73
 什么是文字大纲？ / 73
 以理念形成为目的的写作 / 73
 叙事结构 / 73
 故事形态 / 74
 脚本 / 74
 利用文字大纲和脚本 / 74
专业视角　帕特里克·克莱尔 / 77

第9章　图像制作 81

图像制作与动态设计 / 81
构图 / 81
 视觉重要性排序 / 81
 正空间与负空间 / 81
 对称与不对称 / 83
 动态 / 84
 方式与公式 / 84
 海玻璃 / 84
专业视角　凯莉·马图利克 / 86
明度 / 91
 由明到暗 / 91
 明度与色彩 / 91
 为什么明度很重要 / 91
 熟练运用明度 / 91
 明度与线条 / 92
 大自然中的明度 / 92
 图像制作中的对比原则 / 92
色彩 / 93
纵深 / 93
 空间层次 / 94
 景深 / 94

透视 / 95
 大气透视 / 95
 色彩透视 / 96
专业视角　丹尼·扬特 / 97

第10章　电影手法、缩略草图及手绘故事板 / 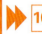 101

电影手法 / 101
 电影拍摄的基本镜头和摄影角度 / 101
风格帧故事板的电影元素 / 104
缩略草图 / 106
专业视角　罗伯特·瑞根 / 110

第11章　理念构思训练 113

第一部分 / 113
 描述 / 创意需求 / 113
 创意简报 / 113
第二部分 / 115
 步骤 / 116
 可交付成果 / 116
专业视角　蔡斯·哈特曼 / 117

第12章　设计基本要素 120

设计师的百宝箱 / 120
 搜集和积累素材 / 120
 准备素材 / 121

目录

DESIGN FOR MOTION
Fundamentals and Techniques of Motion Design

标记工具 / 121
速写本 / 122
计算机 / 122
数字备份 / 122
相机 / 123
和冠（Wacom）数位板和新帝（Cintiq）绘图屏 / 123
扫描仪 / 123
数字素材库 / 123
其他工具 / 123

专业视角　威尔·海德 / 125

第 13 章　合成艺术 128

合成 / 128
　具象合成 / 128
　抽象合成 / 129
　合成的核心原理与技术 / 129
　蒙版 / 130
　羽化 / 130
　复制 / 130
　基本变换 / 131
　修图 / 131
　色彩校正和色彩分级 / 131
　色相、饱和度及明度 / 132
　混合 / 132

创意简报——合成练习 / 133
　具体和抽象合成 / 133
　步骤 / 133

第 14 章　3D 设计软件 136

使用3D设计软件 / 136
　建模 / 136
　材质 / 137
　布光 / 137
　三点布光设置 / 138
　3D 摄像机 / 138
　渲染 / 139
　多通道渲染 / 139
　3D 合成 / 140

第 15 章　绘景 142

从模拟到数字 / 142
绘景在动态设计中的运用 / 142
　草绘 / 143
　底图 / 143
　素材制作与修改 / 145
　合成素材 / 145
　透视 / 145
　布光 / 146
　绘景中的色彩校正 / 146
　纹理 / 146
　使用 3D 软件 / 146

创意简报——绘景 / 146
　流程 / 147

专业视角　格雷格·赫尔曼 / 149

DESIGN FOR MOTION
Fundamentals and Techniques of Motion Design

目　录

第16章　作品集的风格创意简报 152

风格 / 152
　　什么是风格 / 152
　　清晰的定义 / 152
　　多种视觉风格 / 152
运用练习 / 153
　　高宽比和尺寸 / 153
　　其他高宽比 / 153
　　风格帧故事板的风格帧数量 / 154
　　计划表和截止日期 / 154
　　训练"过程—结果" / 154
　　启动创意简报的关键词 / 155
　　可交付成果 / 156

第17章　风格帧故事板中的字体排印 157

　　历史与文化 / 157
　　基础知识 / 158
　　字体排印详述 / 158
　　字体排印选择 / 159
　　字体排印的契合 / 161
　　字体排印处理 / 161
　　创意简报 / 161
　　重要字体排印技巧 / 161
专业视角　贝亚特·博德巴彻 / 163

第18章　触觉风格帧故事板 168

　　模拟和数字 / 169
　　材质 / 169
　　材料 / 170
　　3D打印 / 171
　　动态触觉设计 / 171
　　创意简报 / 172
专业视角　卢卡斯·萨诺托 / 174

第19章　现代风格帧故事板 178

　　简和减 / 178
　　天真的情感元素 / 178
　　矢量图 / 179
　　创意简报 / 180
专业视角　布兰·多尔蒂-约翰逊 / 181

第20章　角色驱动型风格帧故事板 185

　　夸张基本特性 / 186
　　角色设计过程 / 186
　　撰写角色简介 / 186
　　创意简报 / 187
专业视角　丹尼尔·奥芬格 / 192

目 录

DESIGN FOR MOTION
Fundamentals and Techniques of Motion Design

第21章 信息图形／数据视觉化风格帧故事板 195

- 信息图形和视觉层次 / 196
- 视觉语言 / 196
- 视觉隐喻 / 196
- 影感图像处理 / 197
- 美学 / 197
- 用法 / 197
- 创意简报 / 197
- 专业视角　布拉德利·G.莫科维兹 / 199

第22章 插画风格帧故事板 203

- 模拟与数字 / 203
- 各种风格 / 203
- 创意简报 / 204
- 专业视角　马特·史密森 / 207

第23章 寻找灵感 210

- 日常情绪风格板——创意简报 / 210
- 创意简报 / 210
- 专业视角　绅士学者——威廉·坎贝尔与威尔·约翰逊 / 212

第24章 展望未来 216

导言：动态设计

动态与图形

 动态设计是一个结合动态媒体和平面媒体的新兴领域。动态媒体包括动画、电影以及声音等学科，动态设计的基本要素随时间推移不断变化；平面媒体包括平面设计、插画、摄影以及绘画等学科，此类媒体的图形形式不会随时间改变。从某个确定的角度来看，平面媒体是静止的。而动态设计随着时间而发生改变，因此通常被称为"时基媒体"，而变化发生在连续的几帧、几秒、几小时，甚至是几天。交互动态装置艺术和新媒体艺术可能甚至没有固定的一段持续时间，或者有着变化的时间线。有了动态，就有节奏和张力。不管实际时长，理解如何创建不同时间段的有趣对比才是动态设计成功的关键。图 0.1 所示为动态设计的两个基础谱系。

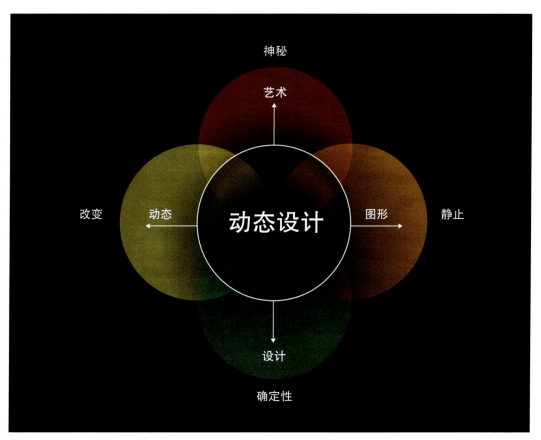

图 0.1 该信息图形展现动态设计的两个基础谱系，横轴表示"动态"与"图形"之间的连续体，纵轴表示"艺术"和"设计"之间的连续体

艺术与设计

 动态设计有两个不同的极端：一端偏向纯艺术；另一端偏向设计或商业艺术。在艺术领域，动态意味着神秘或模糊；在商业艺术领域，动态旨在传达确定性。当然，也有一部分动态设计同时包括纯艺术和商业艺术两方面。例如，一个商业广告可能源于艺术和神秘，但完成时则以确

定的设计图呈现。一个时长为 30 秒的广告，前 25 秒都在激发观众的情绪和想法，但最后的 5 秒总是以品牌标志为结束画面，让观众明确知道谁是信息传递者。这种通过"动态"实现的艺术与设计之间的转换，让动态设计对于创作者和观众颇具吸引力。但动态设计的魅力远不止于此，如图 0.2 所示。

图 0.2 风格帧，学生作业，由萨凡纳艺术与设计学院塞卡尼·所罗门创作

从图形到动态

动态和图形之间的关系对于动态设计至关重要。优美的动态始于漂亮的图形。一幅静止图像能确定空间、纵深和焦点，也能展现视觉风格，是动态设计项目中的某一帧。从一幅画面开始，设计师基于这单一画面进行想象并规划动画。以图形形式能更有效地进行构图，然后再将其转化为动态形式。不管图像风格如何，需要强有力的构图来引起观众兴趣。对比和张力原则——作为一种激发兴趣的方法，既适用于平面设计，也适用于动态设计。

对比产生张力

本书的首要主题便是利用对比创造张力。一个设计作品要有张力，才能吸引观众，而张力可以通过概念、故事和图像构图来表现。通常，当我们去看电影、观看节目或阅读小说时，我们希望故事能以扣人心弦的方式展开，我们想要情感波动和智力挑战。动态设计者也需要创造张力，让观众如愿拥有这样的体验。而表现张力的关键就在于对比：正负空间的构图差异、明与暗的对比、大规模与小规模的对比等。这都有助于创造视觉趣味，如图 0.3 所示。

图 0.3 风格帧，学生作业，由萨凡纳艺术与设计学院普雷斯顿·吉布森创作。这组风格帧遵循"变化的构图"原则，展现动态设计作品如何依时而变

变化的构图

在动态设计中，随着时间的推移构图也需要发生变化。构图的变化会导致张力的减缓与增强，带来意外惊喜，创造有效沟通。要实现有效动态设计，首先必须进行过有效构图——这是连接动态与图形的一项主要原则。此外，动态设计师必须学会根据意图改变构图。构图的改变可以细微而缓慢，也可以强烈而突然。构图的不同变化正是动态转变的本质所在。当动态效果逐步放缓，就开始变得更像图形、变得静态。动态和图形之间的转折点正是展现变化的一个视口。这种动态媒体和图形媒体的融合反映出动态设计行业中的工作室业务模式之间存在重合。

设计驱动型制作

设计驱动型制作是一个相对较新的术语，指的是动态设计领域中一种新兴的业务模式，是传统电影制作公司和设计公司的新产物，有些还涉及传统广告公司。前期制作、中期制作、后期制作的全部过程都可以是设计驱动工作室的工作内容。

设计驱动工作室的人员角色主要有设计师、动画师、剪辑师、艺术总监、撰稿人、创意总监和实拍导演。在制作方面，有一些人力资源协调员，比如制片人和执行制片人；也有类似销售代表、招聘专员、制片助理和接待员等。这些创意人员和制片人员组成了一个制作团队。虽然本书主要侧重于动态设计方面，但对于从事设计驱动型制作的人来说，更深入地了解设计过程绝非坏事。

项目类型

设计驱动型制作为多个创意行业提供服务，比如广告、娱乐、电影、数字或互动行业。动态设计项目主要包括商业广告、电影片头片尾、广播或电视网的品牌形象推广、广播节目包装、数字标牌、投影映射、视频游戏动画、网页横幅、用户体验设计和交互式动态设计。例如 Instagram 和 Facebook 等数字平台的新兴市场也需要动态设计。此外，也有一些不太商业化的动态设计项目，包括说明动画、视觉短文、动态诗歌和艺术装置艺术。

什么是动态设计

动态设计是图像制作和故事叙述的结合，是设计驱动型制作项目的第一个创造性阶段。在我们开始通过摄影机或者动画让设计"动起来"之前，需要一定的规划。任何项目都需要强大的理念、视觉风格、故事或者叙事，以及项目产出和交付的规格。

随着项目从设计阶段进入动态阶段，制作团队就要承担起创意工作。在项目的最初阶段，我们通过各种技巧构思理念，此类技巧包括自由写作、关键词列表、思维导图、"要做与不要做"清单和情绪风格板等，这些将在后续章节进行深入讨论。理念形成后，我们开始创造独特的外观和感觉。在进行了这一视觉模式或美学的定义后，我们开始构建叙事时序框架。我们对设计驱动型制作中的每一个场景和关键镜头都进行了描述，以传达视觉风格和故事。这一过程产出动态设计的初步结果或可交付成果。结果或可交付成果就是提供给教授或者交付给客户的成品。

本书目的

本书旨在传授有关"成果"的知识以及如何取得"成果"。这些成果包括风格帧（style frame）和风格帧故事板（design board）。风格帧传递作品情绪或感觉，说明动态设计图像制作特点，而风格帧故事板则按照时间顺序通过事件时序的展示来展现故事。动态设计的另一交付成果是用于承载风格帧和风格帧故事板的"容器"——在学术环境中，这一文档被称为过程记录册（process book）；在专业或商业环境中，这称为推介书（pitch book）。过程记录册或推介书交付给教授或客户，包含动态项目设计成果以及各种有关理念构思的工作记录。

风格帧、风格帧故事板、过程记录册和推介书体现视觉预览原则，即在制作前对风格和叙事进行规划。在制作动态效果之前确定风格非常重要，因为动态设计可能会单调乏味，需要消耗大量精力。商业制作对于视觉风格特别敏感，在创建动态效果之前就需要确定客户认同的视觉风格。在项目平面设计阶段就确定好视觉风格对于更具艺术性的制作也十分有益。

本书除了定义动态设计最基本的"成果"外，还将集中介绍理念构思、动态设计图像制作以及视觉叙事的原理和技巧等内容。有几章中还插入了一些创意简报，用于练习基本技能与概念；同时，还有一整章全部为创意简报，用于开发作品集做练习。本书还通过可视化的范例和来自行业先锋的真知灼见展现众多专业视角。

第 1 章
为动态而设计

美妙的动态源于精巧的设计

动态设计是依时而变的视觉构图，平面设计师懂得如何在单一图像中营造和谐画面，而动态设计师则精于在一组图像之间创造和谐。当项目进入制作阶段，这一系列图像经动画师之手形成动态效果。而设计师的任务则是为项目奠定统一的视觉风格，确定视觉层次（visual hierarchy），引导观众的关注焦点。一个动态设计作品如果没有优秀设计师的参与，那么充其量只是华丽的动作组合，无法与观众产生共鸣，更无法实现有效沟通。

图 1.1 展示了一组优秀的动态设计范例。风格帧故事板中每一幅图都风格一致，从颜色到插画线条都能看出创作者简洁连贯的设计选择，传达出和谐统一的视觉美感。图片布局有序，展现视觉叙事和故事发展方案。此外，概念对比和视觉对比贯穿整个风格帧故事板：明暗对比、正负空间对比、哀与乐的情感对比，明显而强烈。

图 1.1 风格帧故事板，学生作业，由萨凡纳艺术与设计学院申宥京创作

基于传统之上的创造

动态设计是一门相对年轻的创意学科，它建立在许多其他创意领域的基础上，因此具有很大的灵活性。动态设计以及由设计驱动的制作都以"工作坊"的传统为发展基础。动态设计的源头可以追溯到20世纪50年代，当时索尔·巴斯（Saul Bass）开始将海报制作成电影片头，播下动态设计的种子。帕布洛·费罗（Pablo Ferro）和莫里斯·宾德（Maurice Binder）等艺术家也进行类似实践，为片头发展铺平了道路。此外，奥斯卡·费钦格（Oskar Fischinger）、列恩·雷（Len Lye）和诺曼·麦克拉伦（Norman McLaren）等实验电影制片人为动态设计的进一步发展奠定了基础。1995年，基利·库柏（Kyle Cooper）为电影《七宗罪》设计片头，再一次掀起了片头艺术热潮。到了20世纪80年代末和90年代，创意产业迎来数字桌面革命，成就了今天的动态设计。计算机、摄像机和存储设备等硬件处理能力不断提高，而价格却不断下降。正是由于这场技术革命，动态设计领域才能广泛吸纳各种创意类型。

风格帧简介

对话萨凡纳艺术与设计学院动态媒体设计专业主任约翰·科利特

我第一次接触到风格帧是在使用桌面技术期间，大约是在1988年到1989年。当时桌面技术在后期制作界鲜有人知。所有在争取商业广告和广播项目的工作室在做推介时都使用价格高达百万美元的机器，没有将任何桌面技术融入工作流程中。他们将制作的设计拍成照片，把照片打印出来，做成7″×5″大小的泡沫板。他们会拿着这些低分辨率的照片向公司推销设计。

后来，工作室开始使用桌面技术和热转印照片打印机，之后又开始采用8″×10″光面照片实物来帮助他们进行项目推介。当时，大家都习惯用人造实物来呈现试图在作品中体现的风格设定，而且当时的故事板也是实体的。因此，在广告项目推介的时候，很多工作室都会画一个卡通故事板。如今，我们偶尔也会拍摄图像，但通过使用数字图像，我们可以更方便地制作原型。当然，原型制作现在也变得越来越普遍。现在我们所做的推介都依靠大屏幕展现，每个会议室都有投影，所有与会者都和互联网连通。但这些技术在当时是相当新颖的。因此，在20世纪80年代后期，在推介时展现精良的实物制作能为推介人增加筹码，帮助他们构建专业形象，并达成更高的设计价格。

如果你用Quantel Henry（20世纪90年代中期世界各地后期制作行业的主流效果编辑器）处理镜头[①]，你会有大约90秒的镜头缓冲时间。所以你需要在硬盘里存放录影带、建立素材库，这会占用许多空间，因此设计师需要更明智地对待工作内容和工作方式。当时的设计完成得非常快——由于成本极高，当时的创意通常都很容易实现，人们没有很多疯狂的想法，能完成任务就是莫大的欣喜。设计只能算是一种附加功能。

大约在1993年，设计师们开始在台式电脑上制作视频，工作原理类似于Photoshop。在我教授如何使用Photoshop 2.0版本时，全球大概只有10万用户，但现在有千万计的人正在使用这一软件。人们的数码能力呈指数增长。六七年过后，约20世纪90年代末，这类软件工具的使用越来越广泛，过去只有昂贵高端工具能做到的事情，现在这些工具都能做到。设计师们有了更多不一样的机会，能够做一些不一样的尝试，也形成了各种各样的新行业语言。许多人开始建立小型设计工作室，开始制作塑造文化的作品。此前，文化只由掌握制作途径的人来定义，十分有限。设计全都由资本所操控，一个项目成本动辄上百万美元，每小时平均成本约为700美元，设计师们无法做许多尝试。而现在，光艺术院校的学生就有成百上千万，都在进行着自己的设计实践与尝试。20世纪90年代早期，一台扫描仪价格约3500美元；几年之后，这一价格降到了90美元。当越来越多的人开始使用这些软件工具，各色各样的创意便从四面八方聚集到设计中来，这时的设计领域才迎来了丰收期。21世纪初，美国*RES*杂志设立了一个有趣的数字短片电影节——RESFest。在RESFest电影节期间，该杂志会制作一些DVD，展示Psyop、Tronic等设计工作室的作品和设计实践。其访问量和参与设计的人数呈爆炸式增长，设计师之间的交流也日趋频繁。

早期，后期制作模式将数字元素作为功能过程集成到工作流程中。在此类模式中，合成师合成照片般逼真的图片；而调色师确保镜头下所有的物体都和肉眼看到的一样，确保色彩在经过电视电影（Telecine——使用设备将电影转换为录像带或电视图像的过程）后也能保持原样[②]。这一模式是一条制造流水线，而电影本身也是一条制造流水线。再考虑到最后期限以及成本超支的昂贵代价，电影制作的管理十分精细。

这场桌面革命开始后，我们听到了不一样的声音。最终，你会兴奋地发现，在现在的文化中，所有的施展领域都是平等开放的。人们可以选择曾经无法选择的方式进行后期制作，我们再也没有任何借口。这是不是件好事？我们不知道。我所知道的是——机会就在那里。以前，后期制作的机会往往都聚集在一起，掌握在少数人手里，但通常有很宽松的预算。而现在，预算越来越分散，同时越来越多的人能触及这一实践。这对于正在学习后期制作或希望进入该行业的人而言无疑是一个好消息。

其他学科

本书面向想要从事设计驱动型制作的学生和专业人士。动态设计为擅长创意事业的人提供了巨大的机会。直到21世纪初，展示动态设计的屏幕主要是标准清晰度（SD，Standard Definition）电视、电影院屏幕和计算机显示器。然后高清晰度（HD，High Definition）分辨率变得流行，动态设计师可以创建SD和HD高宽比的内容。

苹果在2007年推出iPhone，在2010年推出了iPad，开启了一场全新的屏幕内容革命。自那时以后，其他公司也陆续推出各种各样的智能手机和平板设备。今天，屏幕似乎都可以装在口袋里，所有这些屏幕都需要精心设计的动态效果。原始动态内容仅用于数字平台。此外，现代技术投影映射（即将数字图像投影到真实的3D表面）将环境和建筑都用作展示动态设计的显示器，扩展了我们对屏幕的定义。技术让屏幕更加多变，必将在更多领域里得到应用。一个新兴交互动态设计领域初步成形。

动态设计需要优秀的设计师来构思概念，创造独特的视觉风格，并叙述有趣的故事。此外，动态设计师需要懂得如何有效沟通。涉及平面设计、插画、连环画、摄影、广告、创意写作、动画、视觉效果、剪辑、电影和交互设计的学生或专业人士都可以在动态设计中找到专业机会。

平面设计

平面设计师接受过专业培训，创造有效的视觉效果、运用字体排印，清楚地传递信息。这些技能也适用于动态设计，动态设计是进入设计领域很好的敲门砖。我鼓励学生们提高字体排印技能，因为动态设计往往需要精确并优雅地使用字体。如果平面设计师有兴趣将作品动态化，可以直接将技能运用到动态设计中。

插画

插画家也非常适合进行动态设计。他们经过专业培训，能在各种视觉美学中创造出强有力的构

图。他们是创意世界中典型的图像创造者。学习过动态设计语言或者有顺序意识的插画家，可以在设计驱动的制作中发挥创造性的作用。

连环画

连环画家作为漫画书、图像小说和手绘故事板的创作者，已经有了图像依时变化的概念。他们懂得故事叙述和影画变更（Cinematic Change），使视觉叙事变得有趣。这些技能对于动态设计来说非同小可，并且可以和数字插画相结合以创建风格帧和风格帧故事板。

摄影

图像制作根植于"帧"的组合。摄影师通过摄像机的镜头发现并捕获有力的构图。他们了解如何通过视口构建场景。他们还在布光和明度方面有着坚实的基础，这对任何形式的图像都是必不可少的。将实景或摄影与设计元素合成是动态设计项目中常见的美学方向。有兴趣探索动态的摄影师会发现他们的图像将会派上大用场。

广告

广告行业是设计驱动制作工作室的最大雇主。广告商和客户直接沟通，为营销活动制定战略和大体理念。从原型制作到商业广告项目执行，广告的每一个过程都需要动态设计的参与。动态设计和广告设计有相似之处——都将创意理念制作成形。广告行业的学生或专业人士若想多一些亲自实践的机会，那么不妨踏入动态设计领域，接触设计驱动型制作。

创意写作

写作对于动态设计来说至关重要。理念构思和叙事形成都需要通过写作来记录想法。动态设计作为时基媒体需要进行叙事或者故事叙述，因此制作脚本和大纲的写作能力必不可少。同时，为了达到更好的交流效果，设计师必须能为自己的作品撰写描述。许多设计驱动的工作室都雇用文字工作者为其进行项目头脑风暴、准备项目展示报告、为大型制作设计脚本。

动画

动态设计是动画的一种形式。但传统的动画注重角色构建和文学叙事，而动态设计主要关注艺术指导并使用多种设计素材。同时，传统动画通常较长，动态设计项目较短。尽管存在一定的差异，但是在许多设计驱动制作工作室里，动画师和动态设计师常并肩作战。想要快节奏环境或者想要尝试多种项目的动画师可以在动态设计领域占有一席之地。

视觉效果

和动画一样，视觉效果与动态设计有着相似之处。两个学科中有许多相同的工具和原则。两者的关键区别在于其在生产工作流程中的作用。视觉效果艺术家极其注意细节和技巧的掌握。在电影业，他们会花很长一段时间在一个项目的某些特定镜头上。而动态设计师则倾向于同时进行多个项目，注重多种能力——他们可以为一个项目进行理念构思和设计，然后担任动画师或合成师的角色。

如动画师一样，视觉效果艺术家和动态设计师经常在设计驱动型的制作工作室并肩工作。因为其高度专业的技能组合，视觉效果艺术家在动态设计中极具价值。

剪辑

强大的剪辑技能对于动态设计举足轻重。动态设计的布置需要让观众感觉这是一场旅行。编辑理解故事叙述的节奏，知道如何通过视口创造戏剧张力。所有动态设计师都可以从剪辑教学培训中受益。一些编辑将动态设计纳入其技能组合中，能在工作中发挥更多样化和有价值的作用。

电影

导演和摄像对于动态设计也非常重要。虽然动态设计师可能很少进行人物导演，但他们总是指导动作和视觉元素的表达。有些动态设计师能轻松进行实景导演，他们可以在实景拍摄和数字媒体之间轻松切换角色。而电影摄影师用光绘画，通过摄像机镜头记录美丽的构图。这些技能都可以直接用于动态设计，因为对光和暗的理解有助于设计者指导场景焦点的设置。动态设计从电影叙事的艺术和语言中汲取了大量养分[3]。电影行业的学生和专业人士都不难发现动态设计其实是电影制作一种可行的替代方法。

交互设计和用户体验

从事交互设计和用户体验的学生和专业人员也可以运用动态设计。两个学科都运用了"变化的原则"。在动态设计中，变化是观众所目睹的；而在交互和用户体验设计中，变化是由用户发起的。虽然在被动变化和主动变化这一方面有所不同，但动态设计无疑可以用于增强交互体验。

注释

[1] "Quantei Henry." En.wikipeciia.org. [2014-08-22]. http://en.wikipedfa.org/wiki/Quantel.
[2] "Telecine." Merriem-Webster.com. [2014-08-19]. http://www.merriam-webster.com/dictionary/telecine.
[3] Van Sijll, Jennifer. *Cinematic Storyteliing: The 100 Most Powerful Film Conventions Every Filmmaker Must Know*, Studio City, CA:Michael Wiese Productions, 2005.

第 2 章
风格帧

什么是风格帧？

 风格帧是描绘动态设计项目的外观和感觉的单幅帧或图像，是动态设计项目在制作动画效果之前的视觉表现，是一种初步成果和可交付的为动态而设计的成果（见图2-1）。风格帧十分重要，尤其对于赢得商业项目的推介而言。很多时候一幅风格帧就能决定工作室或设计师能否赢得项目。鉴于风格帧的重要性，风格帧的设计师在设计驱动型制作中扮演着举足轻重的角色。

图 2.1　风格帧，学生作业，由萨凡纳艺术与设计学院卡林·菲尔兹创作

 此外，风格帧指导制作团队努力方向，为创意简报需求提供了可视化解决方案，从而确定了项目的边框。理想状态下，一幅风格帧应既漂亮又实用，包含理念性的创意，从中能瞥见故事叙述（见图2.2）。通过组合风格帧，设计能清楚、有效并且的明确地传递信息。设计者在动态阶段开始之前通过风格帧这一媒介呈现项目外观。

 设计师制作的每一幅风格帧都是一件设计作品，要尽力进行动态组合。一开始制作风格帧的过程会比较艰难，而且这段艰难时间可能会持续较久。但正是毅力、决心和练习使你不断进步。在这一过程中，多观摩好的设计，多制作不同的风格帧。虽然风格帧只是动态项目的某一时刻，

图 2.2　风格帧，学生作业，由萨凡纳艺术与设计学院克里斯·芬恩创作

但每一幅风格帧都可以描述故事，都可以单独作为一项独特美丽有生命的设计。

视觉模式

　　风格帧定义了动态设计项目的视觉模式（见图2.3）。风格由多种选择形成，如选用色彩和明度范围、材料或媒介、纹理、字体排印和电影手法等。这些选择有助于确定项目的创意边框，创意边框指明什么样的内容符合动态设计项目的风格，这对于整个制作团队的动画师、合成师、电影摄影师、剪辑、制片人乃至客户来说都十分有益。

　　年轻设计师经常草草结束项目的这一阶段，或者完全跳过这一阶段。这其实是一个坏习惯，可以说，如果设计师没有在理念构建或风格帧设计上花时间，那么这个项目的理念一定不会丰满充实，构图一定枯燥乏味，故事也会变得索然无味，动态效果也经不起推敲。相反，设计师如果投入时间和精力制作风格帧，就能创造出理想的项目。

图2.3　风格帧，学生作业，由萨凡纳艺术与设计学院艺术学士瑞克·关创作。这两帧展示了统一的视觉设计，纹理的使用、明暗的对比、透明度的变化、正负空间的处理理想地构建了视觉模式

　　风格帧的功能在于建立独特的视觉模式，为动态设计项目提供基础。当这一视觉模式变得可识别，"风格"便产生了①。风格帧或视口中的所有元素有一种整体感和归属感（见图2.4）。风格帧也代表项目从不确定走向确定这一阶段。

图2.4　风格帧，学生作业，由萨凡纳艺术与设计学院傅惠芬创作

风格指南

除了助力赢得推介外,风格帧也为制作团队在项目最终外观方面提供了指南。风格指南对于商业制作非常重要,提供视觉元素使用的明确参数,如颜色、排版、纹理等。当团队比较庞大,动画师、合成师以及 3D 艺术家人数众多时,风格指南就显得尤为重要。项目中的每个人都需要努力创造既定的设计美学。对于大规模制作而言,项目中的每个场景或设置都需要一幅风格帧。对于较小规模的制作或独立项目而言,风格帧也同样重要。你应该花时间制作风格帧,来定义项目的设计美学,而不是边做动画边设计。

风格帧是设计过程中不可或缺的一部分,展现动态设计的"图形"这一面。

理念是王道

风格帧确实应该做得漂亮,但更重要的是,应传递出背后的理念。风格帧(见图 2.5)给予创意一个具体的可视形态,但如果理念薄弱,那么风格帧顶多只能成为花瓶角色。这种设计属于形式大于功能,当设计师只专注于外观时就会发生这样的错误,这时理念居于视觉美学之后。如此制作出来的设计可能会博人眼球,但其实缺乏有力信息或明确目的。但如果美丽的设计搭配有力的理念,那么设计项目才会有力度,这时就符合形式表达功能这一经典理念。

图 2.5 风格帧,学生作业,由萨凡纳艺术与设计学院大卫·康克林创作。这两幅风格帧通过独特的插画风格展现了强有力的理念。插画传达出有趣的创意和叙事,观众可以对此做出不同的解读

大胆设计

为了达到学习效果,练习教材中风格帧和风格帧故事板制作时,无须思考风格帧和风格帧故事板的后续动画和制作。当然,如果你愿意,也可以为其制作动画效果。不过,我发现学生在制作风格帧时总是把自己局限住,总是以能否制作出动态效果作为判断依据。在设计驱动型制作中,大型团队通常一起工作,让天马行空的设计成为现实。这意味着,除了设计师,制作团队还包括实景导演、电影摄影师、动画师、合成师、3D 艺术家、剪辑师和制片人。这些极具创造性的人齐心协力将项目动态化,并将其变得活灵活现。年轻设计师如果不能创造出和风格帧及风格帧故事板同等水平的动态效果,可能会感到灰心。但指望仅凭一人之力就创造出设计驱动型制作公司里大型团队在有预算的情况下做出的成果,这是不现实的。

如果你有兴趣将动态设计作为职业,那么你需要建立你的风格帧和风格帧故事板作品集。为了创造最佳作品集,不要局限自己,不要马虎对待你的设计作品。对于学校项目,学生可以减少或修改动画规模,但设计本身不可以缩水。其实,在为风格帧制作动画效果时,你会发现你比你想象中做得更好。更重要的是,你的作品集中会有许多强大的风格帧和风格帧故事板(见图 2.6)。

图 2.6 风格帧,学生作业,由萨凡纳艺术与设计学院坎·杜安创作。此风格帧纷繁复杂,其后续制作对时间成本和技术要求都提出较大挑战。但如果经由资深动画师和合成师的团队制作,这一风格帧可以变成一项非常有趣的动态设计作品

享受过程

请记住最重要的一点——尽情享受!虽然动态设计是一项严肃的业务,需要专业态度,尤其在商业艺术中,设计驱动型制作由预算、创意艺术家团队和制片人推动。但专业度的要求并不代表我们不能享受这个过程。越是享受过程,我们越能创作出成功的设计。我们应尽力而为,做出最好的结果:有趣的理念、美观的风格帧(见图 2.7)、惊喜的过渡转场以及成功的风格帧故事板。我们的目标是,在项目的每一阶段都能享受自我。如果你无法好好享受,很有可能是因为你太担心项目的结果了。

图 2.7 风格帧,学生作业,由萨凡纳艺术与设计学院申宥京创作

笔者反思

我一直对艺术创作的自由、探索和发现感到兴奋。艺术创作让我有了奇妙的冒险意识，打开进入想象世界大门的能力。在成为动态设计师之前，艺术家和设计师经常需要进行图像制作练习。动态设计师通常从小时候起就对绘画展现出创造性的兴趣，在进入创意专业领域后还能保持好奇心。谨记，风格帧的制作是一个有趣的过程。通常情况下，风格帧是项目中最开放、最具创意的环节，让设计师能够发挥创造力和表达力。当项目进入制作阶段，越接近项目尾声，自由度和灵活度越小。因此，风格帧能让设计师大胆构想，拓展创意边界。

时刻

风格帧是场景或项目中某一时刻的载体，如图2.8所示。一幅风格帧应精致得像从动态设计作品中单独截取出来的静态画面一样。这样的精致程度能产生一种确定性，有助于推销理念，凝聚制作团队力量。风格帧也是叙事的起点，也是连接至风格帧故事板的桥梁。一系列按线性顺序排列的风格帧就形成了风格帧故事板。风格帧故事板采用"电影叙事语言"，在制作阶段之前从视觉上预览动态设计项目[②]。我们的理念必须强大，同时设计也必须精美，才能满足客户需求。即使做到这两点，我们也未必能赢得推介，但我们总能给人留下美好的印象。抛开输赢，我们应该尽力而为，创造独特美观的风格，传递有力理念。

"风格帧故事板是动态设计过程中的第一步，我的大部分职业生涯时间都倾注在这里。当我制作风格帧故事板时，我不仅仅是在设计图像——我在思考故事叙述、传递理念的最佳方式。我在将项目可视化，用风格帧故事板和文字大纲做分享并推销我的创意。本质上，风格帧故事板在视觉上阐述理念和故事，使客户、动画团队和创意总监在制作之前达成一致意见，风格帧故事板中的每一幅画面都代表一个时刻，但是所有的画面合在一起就需要形成一个故事。对我而言，一个故事是否植根于一个巧妙的概念，这很重要。因为巧妙的概念是故事的基础，并能给观众留下深刻印象。"

——林赛·丹尼尔斯，设计师/总监

图 2.8　风格帧,学生作业,由萨凡纳艺术与设计学院单克良创作。这一风格帧传递出的感觉就像是一个动态项目中截取出来某一时刻的画面,构图、色彩、纵深、机位以及低多边形 3D 模型等视觉元素让这幅风格帧活灵活现

注释

① Pagllerani, Steven. *Finding Personal Truth Book 1: Solving the Mind Body Mystery*, New York: The Emergence Alliance Inc. 2010.
② Van Sijll, Jennifer. *Cinematic Storytelling: The 100 Most Powerful Film Conventions Every Filmmaker Must Know*. Studio City, CA: Michael Wiese Productions, 2005.

第 3 章
风格帧故事板

"动态设计的全部内容就是关于焦点和流动。我们的许多工作及其发展都基于风格帧故事板。当你为客户制作项目时，客户会对风格帧故事板提出"吹毛求疵"般的要求。这是设计过程的一部分。最重要的是，你想吸引观众的眼球。当人们在观看一个运动的图像时，他们并不是在看整个图像，而是总在看画面中的某些东西。如果你可以画出观众的视线如何在图像上移动，在何处将从这个图像移开转入下一个图像，并且让这一观赏旅程变得妙趣横生，把握好节奏，那么你就能够制作出真正吸引人的作品。"

——帕特里克·克莱尔，设计师/导演

什么是风格帧故事板？

风格帧故事板包含一系列风格帧，传达叙事或故事。在许多方面，风格帧故事板类似于手绘的故事板。每张图代表摄像机的视口。风格帧故事板的读取顺序通常为从左到右和从上到下。风格帧故事板包含动态设计项目的视觉叙事以及电影变化的指导。这些变化包括摄像机角度、摄像机到焦点的距离、摄像机移动以及构图等信息。每张图都显示了项目故事情节中转折点场景的关键时刻。风格帧故事板和手绘故事板之间的区别在于视觉美学或风格的描绘。风格帧故事板中的每张图都是完整的风格帧。如前所述，风格帧应该感觉像是从完成的动态设计项目中提取的静止图像。风格帧故事板牢固地建立了美学，清楚地说明了叙事，明确说明或建议场景如何切换。风格帧故事板清楚回答了创意简报（创意简报是项目需求问题的总结）中所提出的问题。从设计迷思到确定性，风格帧故事板是这一旅程的终结，是动态设计的语言，是设计者传播动态设计项目理念、故事和视觉风格的媒介（见图 3.1）。和风格帧一样，风格帧故事板也属于动态设计的初步可交付成果。

风格帧和风格帧故事板的重要性

商业艺术世界中，风格帧和风格帧故事板发挥着举足轻重的作用。客户根据理念的强度及其视觉呈现来选择项目。当客户选择一个项目时，基本说明他们喜欢这种风格、故事和（或）理念。风格帧和风格帧故事板根据创意简报推介理念和视觉解决方案。作为动态设计初步可交付成果，风格帧和风格帧故事板给客户留下的印象就是客户对整个动态设计作品的第一印象。此外，客户通常希望在投资制作之前查看并核准项目的设计风格。预算越大，项目越大，业务竞争就越激烈。

向客户作出的承诺

风格帧和风格帧故事板是工作室与客户合作时作出的承诺或方案。客户期望动态设计的最终结果能像风格帧和风格帧故事板那样。当然，客户也允许后续的变更和调整。除非经过客户批准，在风格帧中所建立的美学与最终动态设计作品之间不应存在很大的脱节。独立工作室需要制作出在设计阶段就向客户呈现的效果。因此，我们需要明确我们所设立的设计美学适合投入制作。换句话说，实现这一设计所需要的成本可以控制在预算范围内。当然，工作室也必须有制作能力。话虽如此，我们仍不应该贬低我们的创意或是低估设计的力量。创意总监和制片人将在很大程度上帮助确定理念，并确保风格帧和风格帧故事板的有效性。

图 3.1 风格帧故事板,学生作业,由萨凡纳艺术与设计学院尼克·莱昂斯创作。该风格帧故事板从头至尾清晰地展现了视觉风格、摄像机的机位和移动以及叙事方案

保险政策

 风格帧和风格帧故事板的另一个重要作用在于它们为艺术家或工作室提供了"保险政策"。由于设计驱动型制作十分耗时、成本昂贵,因此客户在设计进入动态阶段之前就签署合同以表示认同该项目的设计美学是十分重要的。艺术家或工作室最不想面对的事情就是在他们花了几个星期搜集素材、合成元素、制作动态效果后,客户突然变卦,想要另一种不同的风格和外观。如果客户愿意为更改方案买单,并推迟交期,那么还有协商的余地。但即使是这样,艺术家和工作室在中途突然更改设计美学或设计风格也绝非易事。风格帧和风格帧故事板能确保客户和工作室在制作之前对于项目视觉感觉达成一致意见。在客户签核视觉风格之前,工作室要谨慎投入商业制作。

风格帧故事板的使用

风格帧和风格帧故事板能为工作室赢得项目机会，是推介、计划和指导制作的视觉工具。通过风格帧故事板，客户能大概预测动态项目的最终成果。在竞标中，客户会看到来自不同艺术家或工作室的各种风格帧故事板。例如，客户需要制作一个动态项目，找到三家不同的工作室，让它们相互竞争。首先，客户给三家工作室提供相同的创意简报。每家动态设计工作室都有一名创意总监来带领团队参与推介竞争，并举办初始启动会议或电话会议与客户交谈以明确创意简报需求。之后，创意总监带领设计师启动项目。创意总监负责指导和改进工作室推介的大方向，确保设计师能有效地应对创意简报需求，同时也着手准备向客户展示理念的推介书。

现在想象一下，每家工作室都制作了三个不同的风格帧故事板，那么一共有9个风格帧故事板参与一个项目的推介。如果创意总监和设计师做得好，任何一个风格帧故事板都有机会赢得项目。当然，在一场推介中，可能不止9个风格帧故事板，也可能少于9个。接下来，主创向客户展示风格帧故事板，客户对风格帧故事板和展示作进行评估。最后，最能满足客户需求的风格帧故事板赢得项目（见图3.2、图3.3）。

图 3.2 风格帧故事板，学生作业，由萨凡纳艺术与设计学院彼得·克拉克创作

图 3.3 风格帧故事板,学生作业,由萨凡纳艺术与设计学院大卫·康克林创作

动态设计项目的竞争有时十分激烈。行业设计师总是戏称制作和推介风格帧故事板的这一过程为"风格帧故事板之战"。虽然这一说法带有戏谑成分,但有些项目确实涉及上万甚至百万美元的风险。要在短时间内制作出高质量的风格帧故事板,构思出强有力的理念,并设计出有趣的叙事,着实是一项压力巨大的工程。即便有着美术和设计技巧、像导演那样的思维、讲故事的天赋,动态设计师还需要在重压下保持冷静。这是需要时间和历练才能练就的"本领"。

指导制作

和风格帧一样,风格帧故事板的另一大功能就是计划并指导制作。设计驱动型制作融合了传统设计工作室和电影制作公司的角色。这意味着,这两种工作室模式会有重叠的部分。风格帧故事板就属于重叠部分,结合了图像制作和故事叙述。动态设计项目有时十分昂贵费时,需要有明确、有逻辑的制作流程。风格帧故事板是客户和动态设计工作室达成共识的载体,为视觉风格和叙事制定参数。

对于工作室而言,风格帧故事板使得创意和制作团队所有成员意见一致,是定义动态作品中关键时刻的导图,也是设计的风格指南。一个团队中可以有多种人员构成,设计师、2D 动画师、3D 动画师、合成师、剪辑、导演、制片人、艺术总监或创意总监等。制作流程中有许多流动因素,而这些因素需要有条理地移动。风格帧故事板确保团队中的每个成员都清楚自己的任务。在整个设计驱动的制作过程中,团队的所有成员都可以回过头去参考风格帧故事板,确保项目的一致性。

笔者反思

我经常建议我的学生将风格帧故事板看成从一段美妙乐章到另一段的旅程。在这一旅程中，每一块风格帧故事板的风格帧代表一个关键时刻。很多制作风格帧的原则都适用于风格帧故事板。对比和张力是创建有趣风格帧故事板的关键原则。各种摄像机角度和距离将使得整个风格帧故事板富有动态气息。风格帧的安排对于故事展开和吸引观众注意力十分重要。风格帧故事板的视觉节奏和流动与单个风格帧一样都有合成的需要。

学生经常问，一个风格帧故事板需要包括多少风格帧。你需要足够的风格帧来清楚地传达理念和叙事，但其实你不需要太多的画面，不仅混淆观众，也会给你的制作设限。其实，风格帧故事板中包含的风格帧应展现动态设计作品中的关键时刻。你需要留下一些增添和改变的空间，或者让观众发挥想象力填补画面与画面之间发生的事情。最终，如果你的风格帧故事板中的每一个风格帧都很强大，那么，观众和制作团队就可以知道从一段美妙乐章到另一段的旅程间发生了什么。对于风格帧故事板到底应该包含多少幅图，并没有确切的规定数字。根据展示需求，创作尽可能多或者尽可能少的风格帧来帮助你赢得项目。

统一的视觉美学

将风格帧的外观和感觉统一起来的相同视觉模式需要在整个风格帧故事板上都体现出来。设计板中的每一帧都应该让人感觉到它从理念上、视觉上和顺序上都是统一的，以便最终创造出风格连贯的作品。视觉模式对色彩、纹理、字体排印、材质和电影元素等方面都提出了一致性要求。确保风格帧故事板中的每一幅风格帧都和总体美学保持一致。在风格帧故事板中的风格帧中，多张风格帧中重复的视觉模式促成了统一的视觉美学。色彩和纹理等视觉原则都有助于形成明显的视觉模式。摄影、字体排印、插画和3D等元素也影响着视觉模式的形成。如果在风格帧故事板中，有一幅风格帧和视觉模式相冲突，那么就会显得非常不和谐，这种不一致可能会切断观众和作品之间的联系，导致交流目的无法达到。在制作风格帧故事板课堂上，学生们最常问的问题是"是不是所有的风格帧都需要看上去属于同一个风格帧故事板？"初学者一般很难发现一幅风格帧是否和谐，但识别视觉美学的能力对于动态设计师来说很关键，有了这样的能力，设计师才能更轻松地创造明确的视觉模式，维持整个气氛设定图风格帧故事板风格的一致性。

除了统一的视觉风格之外，风格帧故事板还需要包含理念和故事的可辨别模式。风格帧故事板是创意的视觉和叙事体现，风格帧故事板中的每一幅风格帧都需要传递出作品理念，讲述一个故事。如果故事板中的事件顺序不明晰，那么就无法向观众传递"确定性"。可以说，动态设计是图像制作和故事叙述的结合，参见图3.4。

图 3.4 风格帧故事板，学生作业，由萨凡纳艺术与设计学院埃里克·戴斯创作

故事叙述

 风格帧故事板用来确定一个项目的视觉叙事。风格帧故事板这一术语从故事板演变而来。故事板是一种源于电影制作的实践，用于计划故事情节、角色和摄像机移动。在某些方面，风格帧故事板和连环画以及漫画书相类似。故事由视觉帧传递，从一帧到另一帧，这时"变化"就发生了。然而，风格帧故事板又不完全像漫画书或图形小说。风格帧故事板是浓缩的叙事，通常只有几帧。风格帧故事板上各种类型的风格帧或镜头画面也利用了电影手法。本书电影手法这一部分将详细地探讨视觉故事叙述。

最后修整

 在我们准备展示和交付风格帧故事板时，我们应该做出最后的修改和润色。注意细节，完善作品，我们应将不利于整体理念传达的部分修剪掉。风格帧是否都看上去属于同一块风格帧故事板？风格帧故事板需要色彩校正或色彩分级吗？对色彩、景深、布光效果做出一些细微调整，就能为你的作品增添一笔电影质感，如图 3.5 所示。

 设计师投入大量的时间和创造力来制作风格帧故事板。作为动态设计的有形结果，风格帧故事板以简洁易用的方式传递理念、故事和视觉风格。风格帧故事板需要能够完全实现动态作品视觉计划，因此需要传达清晰度和确定性。一个未经润色的展示可能会给项目减分，让项目看上去像是业余之作。使用过程记录册或者推介书，以确保你的风格帧和风格帧故事板能够以专业的、清晰的方式排列。

图 3.5 风格帧故事板,学生作业,由萨凡纳艺术与设计学院乔·鲍尔创作

专业视角
艾琳·萨洛夫斯基

　　艾琳·萨洛夫斯基（Erin Sarofsky）是一位多才多艺的艺术家和设计师，并经营着自己位于芝加哥的萨洛夫斯基工作室（Sarofsky）。艾琳毕业于罗切斯特理工学院，曾获得平面设计学士学位以及计算机硕士学位。2000年，由于学业需要，她开始使用Adobe After Effects，正是这一契机，她开始接触动态设计。之后，艾琳成为芝加哥数字厨房工作室的一名设计师，开始了她的职业生涯。在这段职业经历中，她的作品屡获褒奖。其后，艾琳移居纽约，成为超级狂热的创意总监。2009年，她决定回到芝加哥创立工作室，生产有关娱乐、广播、品牌和广告的原创内容。她的一些作品被行业刊物或网站援引，比如《拍摄》（Shoot）、《收藏》（Stash）、《布告杂志》（Boards Magazine）、灵感动画设计作品网、"遗忘电影，观赏片头"网站（Forget the Film; Watch the Titles）、"片头的艺术"网站（Art of the Titles）以及ProMaxBDA联盟网站。她的作品多次获得荣誉奖项提名，如纽约字体总监俱乐部奖（Type Directors Club）、SXSW电影设计奖（SXSW Film Design Awards）以及黄金时段艾美奖提名[①]。

对话艾琳·萨洛夫斯基

是什么吸引你涉足动态设计？

　　我喜欢动态设计的线性本质，动态设计接近于讲故事。人们无法触碰到动态设计作品，不能对它们做出任何更改，他们只能看着。我喜欢做"俘虏"观众的工作，比如电影片头。我认为，你的工作是否真正符合你所想做的事情，这很关键。

你最喜欢动态设计的什么方面？

　　我个人很喜欢理念构思，以及当我们把理念转化为动态的这一阶段。在这一执行的早期阶段后，我喜欢看到动画师和其他艺术家为项目所做的成果。看着一项工作如何开始，看它如何演变，你总是会从这一过程中收获很多。如果你是一名能力很强的创意总监，你可以在整个过程中解决问题，提高工作效果。

　　我很喜欢我的工作，每个项目历时很短，我们很少会花几个月在同一个项目上。一个项目完成后，很快我们就又能接触到新的事物。

你是如何构思创意的？

　　我进行大量的写作。我在日记中画思维导图，可以由某一创意引出另一个创意。我的灵感总是从纸上的字开始。我也创造完全一次性的风格帧，虽然很多人像宝贝一样对待风格帧，但对我来说，我可以创建一套完整的风格帧故事板，但不展示给别人看。可能我花了很多时间，但它是否能用得上，这并不重要。推翻一切，重新开始。一旦你做了上百块风格帧故事板，其中大概只有10%能帮你赢得推介，你就会明白风格帧故事板是多么的"一次性"。

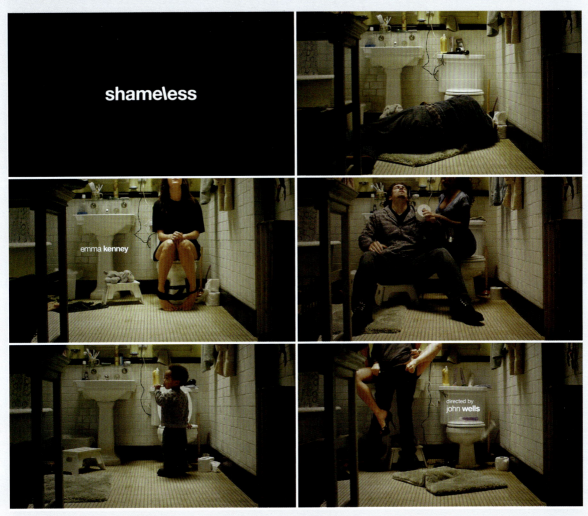

图 3.6 电视剧《无耻之徒》(*Shameless*)片头,由萨洛夫斯基工作室为约翰·威尔斯(John Wells)制作公司和 Showtime 频道制作,创意总监:艾琳·萨洛夫斯基,联合创意总监:林赛·丹尼尔斯

你如何寻找灵感和参考?

我比较倾向于历史、建筑和摄影。我认为一切都是衍生的。如今,没有什么可以说是完全独特或原创的,特别是在 Pinterest(照片分享)网站时代。通过手机,我们可以随时随地接触到任何事物。所以,现在的问题就在于我们为了项目如何做适当的参考,如何在这个没有绝对原创的环境下将其演变成自己的创意。

你有什么具体的方法或工具吗?

我对待不同的工作有不同的方法。有时我喜欢用蜡笔和纸,有时我可能想用到一些墨水,有时我会进行一些扫描工作,而又有时我只是花时间寻找一些图像。每项工作都有其特点。我最高兴的是我可以为手头项目选择最适合的工作方法。

由于我有摄影背景,所以我的很多早期工作都触及影视方面,我的很多平面设计和字体排印看起来就像是照片。我用晕影和色彩分级手段,使得图像看上去似乎有自然光源照射。这是非常简单的方法,但确实帮助我脱颖而出。

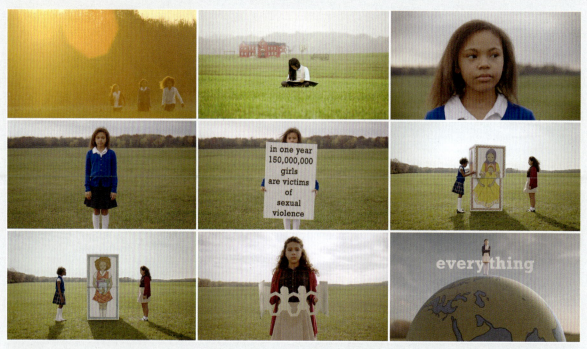

图 3.7 纪录片《女孩崛起》(Girl Rising)片头，由萨洛夫斯基工作室为理查德·罗宾(Richard Robin)制作，创意总监：艾琳·萨洛夫斯基

你对年轻设计师有什么建议吗？

从事伟大的工作。这不是说做高薪工作，而是一项能让你成长、学习和吸收的工作。几年之后，你可以再去追求高薪。如果要寻找有成就感的职业，首先你需要找到适合你的工作室，先迈进这一行业。这可能意味着你需要做一点牺牲，但长期来看，你最终会找到自己的位置。

你如何看待设计师在设计驱动型制作中的角色？

设计师的作用必须贯穿整个项目。项目的前端包括理念构思和风格帧故事板，后端包括制作和交付。我总能一眼就辨别某个环节中是否有设计师的参与。

在我看来，世界上有两种不同的设计师。我们需要有创意和见解的设计师，但也需要务实的设计师。乐观的设计师总是不断推动着项目，让项目变得越来越强有力；而现实的设计师清楚地知道客户的"底线"。制作风格帧故事板的艺术家往往比较乐观，而制作阶段的设计师需要对工作内容有着更现实的考量。正是这样一种平衡让项目得以漂漂亮亮地结尾，不超预算地按时交付。

你觉得怎样才能创办成功的公司？

在一般情况下，我和学生交谈时，总能感受到一些天真。学生们不知道通过何种途径才能成功地建立一家公司。对我而言，我画了成百上千块风格帧故事板，制作了数不清的项目，才开始逐渐建立自己的名声。然后，在你的职业生涯中，你会遇到很多志同道合的人，很多互补的人。我遇到的这些人渐渐加入了我的团队。现在，这个团队发展成了一家公司。在成长过程中，我们必须时刻注意保持整个团队都在往正确的方向前进。

对我而言，成功并不只是丰厚的收益（虽然这确实很重要），我在乎的成功是我们能做出让整个团队和客户都倍感自豪的作品，是不断成长的职业轨迹，是保持快乐的企业文化。

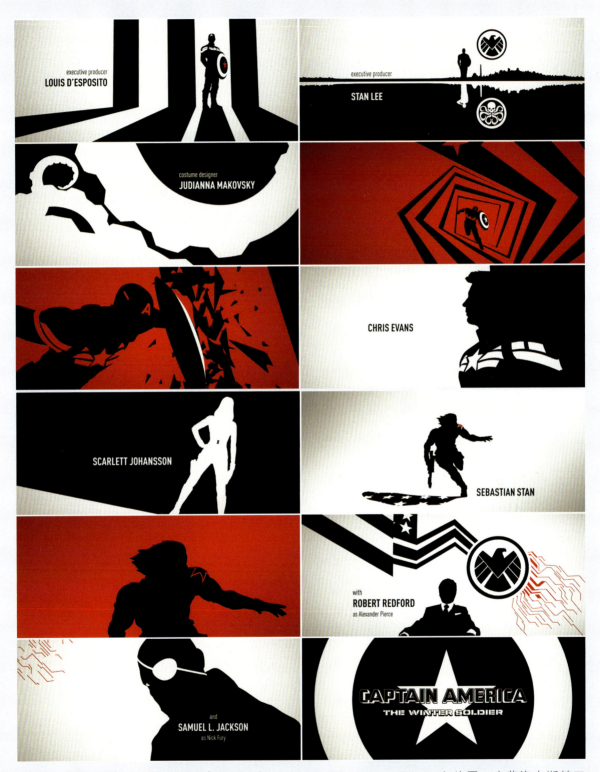

图 3.8 《美国队长 2：冬日战士》（Captain America: The Winter Soildier）片尾，由萨洛夫斯基工作室为理查德·罗宾制作，片尾导演兼领衔设计师：艾琳·萨洛夫斯基

你在设计方面有偶像或导师吗？

当我年轻的时候，我对设计师大卫·卡森（David Carson）有着深刻的印象。在我上大学的时候，他正当红并且也出版了一些书籍。但现在，我更喜欢老一代设计师，比如索尔·巴斯。我认为他们的作品和思维经得起时间的考验，是永恒的。所以我的灵感来源一直都在随着时间的流逝而改变。

如果没有从事设计师的工作，你会做什么？

我可能会用双手做点什么，比如木匠或者陶工。没准你还能在文艺复兴节上买到我做的手工作品。

你最喜欢哪个项目？

《美国队长》的电影片尾，因为它风格和调色板都是极简的，所以视觉效果非常特殊，但是片头的每一个细节都得到了周全的考虑[2]。

注释

[1] "About." Sarofsky.com. [2014-08-25]. http://sarofsky.com/company/.
[2] Sarofsky, Erin. 笔者电话采访，采访时间：2014 年 4 月 28 日.

第 4 章
展示与推介

"展示的内容可能多种多样，这需要根据创意本身来确定。有些创意可能需要进行故事性的叙述，再辅以图片来更好地传达体验；有些风格帧故事板可能需要15张图来详细展示字体排印以及过渡细节；有些创意全程需要手绘图展示；有些可以播放一段音乐，来展示整体的剪辑风格；合适的话，还可以进行动画展示。展示的方式取决于你想表达的内容，并不存在'万金油'式的最佳方法。"

——凯琳·冯，设计师／总监

过程记录册与推介书

过程记录册与推介书用于展示项目的各个方面，但两者目的不同。学生所使用的是过程记录册，来记录与展示其创意过程的变化，而专业人士使用的则是推介书，或者说风格帧故事板，来向客户展示工作成果。过程记录册是一种吸引潜在雇主的有效手段，而推介书则在赢得新项目或者商业制作的推进方面颇有成效。

尽管过程记录册与推介书有诸多不同，但却都是创意工作的载体，应当把它们当作内容的支撑，以专业的态度对待。制作风格帧与风格帧故事板的许多原则也可以应用于过程记录册与推介书当中。既然要展示动态设计的成果，设计师就需要对过程记录册与推介书进行编辑调整，努力展示出最佳效果。

过程记录册

过程记录册主要用来对创意过程进行记录。你可以记下理念构思中的所有关键步骤、策略、方法和思路，也可以加入修改后的项目成果，例如风格帧和风格帧故事板。过程记录册中记录着你的理念构思与设计风格变化。对于学生来说，过程记录册是他们作品集的宝贵素材，让雇主了解他们的创意思考以及视觉风格的制定过程，展示创意问题处理和寻找解决方案方面的技能。

过程记录册对于学生职业发展的作用不容小觑。成品固然重要，在作品集当中收录最好的作品已经是一种共识，但除了成品之外，如果也向潜在的雇主展示你的思维方式以及理念构思方式，则可能让你在众多候选人当中脱颖而出。公司也喜欢研究学生们的过程记录册，看里面的草图、创意和参考资料。如果过程记录册利用得当，可以展示出你有能力根据创意简报进行设计、提供有针对性的解决方案，以及最重要的，有进行创意工作的天赋。这些能力决定了你在商业环境中成为创意主创还是创意制片人员。

"如果你想成为创意总监，就要学习如何进行推介。一开始可能会很紧张，发挥不好，但只能通过实战不断练习，努力寻找最适合表达创意的方法。表述要准确，把大的创意切分成简单易懂的点。"

——罗伯特·瑞根，设计师／总监

推介书

推介书有着极其重要的作用：向客户展示工作成果。在商业环境中，推介书中需要包含针对创意简报或创意问题的解决方案。设计工作室为了赢得项目竞标或者获得制作许可，需要向客户呈递推介书。赢得竞标，获得工作机会对于工作室来说事关生死存亡，而推介书则是向客户展示风格帧、风格帧故事板以及文字大纲（有关细节请见第 8 章）的关键。

推介书通常需要创意项目主创（可由创意总监或艺术总监担任）向客户进行讲解，可以通过面对面、打电话以及视频通话的方式进行。如果选择面对面进行推介，设计工作室会准备纸质推介书。把推介书分发给客户后，主讲人会对推介书中的解决方案进行详细解释，同时可能会在屏幕或者投影仪上展示 PDF 格式的电子版推介书。如果选择电话推介，则各个参与者可以一边听主讲人讲解，一边翻阅电子版推介书。不同推介形式在细节上各有差异，但主要模式都是一样的：主讲人利用推介书来向客户推介相关理念。

如何制作过程记录册与推介书

图 4.1 所示为电视剧《足坛密探》（*Matador*）片头项目的 PDF 文件推介书节选。该推介书设计简洁、清晰、前后一致，内容包含了相关项目、联系人的信息与风格帧。尽管是电子版，但它的木质纹理、触感元素以及手写签名都为其增加了独特而人性化的印记。

过程记录册与推介书需要展示出专业精神。作为创意内容的载体，其设计应干净、简洁、有序；要为内容服务，不可太张扬。要小心使用复杂纹理与亮色背景。设计风格，包括字体排印、布局与色彩的选择要与内容相辅相成，且前后一致。

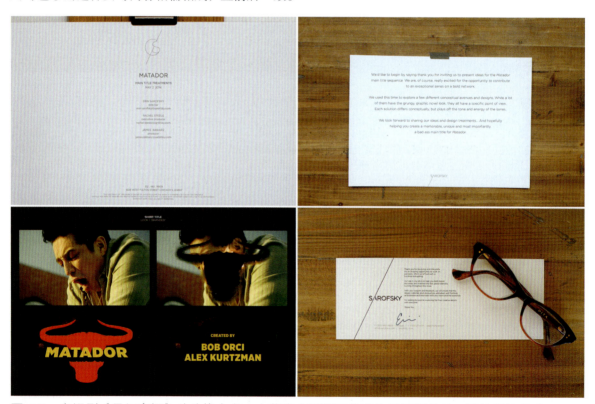

图 4.1 电视剧《足坛密探》片头推介书，由萨洛夫斯基工作室为导演罗伯特·罗德里格兹（Robert Rodriguez）与 El Rey 电视网制作，创意总监：艾琳·萨洛夫斯基

字体排印

字体排印中不要使用太多不同种类的字体。理想情况是只用一种字体，通过调整粗细与字号以在视觉上对不同内容的重要性进行区分排序。初学者常犯的错误是把字号调得太大，看起来很不专业。设计师应研究成功的平面设计布局，学习如何调整合适的字号。平面设计的基本原则也适用于过程记录册与推介书。例如，网格线可以用来保持设计元素的对齐与均匀分布，并且大部分的艺术数字软件也都允许隐藏网格线。

布局

在过程记录册与推介书中，负空间也是极其重要的。要时刻注意在边缘留出合适的空白，因为人的眼睛需要喘息的空间，元素堆叠过多反而会让其失去注意力。过程记录册与推介书全篇中应用大量的负空间也是可行的。

调色板

色彩方面，中性的调色板可能是个不错的起点。亮色或者饱和度较高的颜色谨慎使用，最好留给重点句段或者视觉显著点。再次强调，过程记录册与推介书的设计应该对其内容起支持作用，而色彩如果使用不当，很容易分散观众的注意力。各种深度的黑、白、灰能起到较好的效果。

表述清晰

过程记录册与推介书需要传达出确定性，所以其设计风格应该对这种确定性进行呼应。封面要简洁清晰。过程记录册的封面可以印上诸如项目名称、日期、个人标志等信息，推介书封面通常还会加上客户LOGO。过程记录册与推介书的具体内容可以根据正文长度加入目录页，后文标注相应页码、页眉、页脚，文本风格也要保持前后一致。文末可以加一句简单的"谢谢"。

制作模板

为过程记录册与推介书提前制作模板是较为推荐的做法。模板能让你更有效率地准备展示材料。设计工作室也利用模板来保持品牌形象的一致，因为在设计工作室中，推介书通常交由创意总监或者艺术总监制作，使用模板可以保证多份推介书的总体设计一致，特别是在创意方案有多个主讲人的情况下。推介书的空白模板通常会上传到共享网络中来方便成员使用。制作模板可以使用Adobe InDesign软件，其中的主页选项可以让你制作不同风格的页面，之后可以方便地进行复制与建模。

专业精神

制作过程记录册可以提升客户对你专业性的认可，同时也能很好地练习展示技巧。重点在于要让布局保持清晰有序，以便最好地展示创意成果。一定要对所有文字进行拼写检查，因为错字会显得很不专业。不要过多地纠结于个人标志，个人标志与过程记录册的布局和设计一样，以后都可以不断地进行修改更新。

专业视角
劳伦·哈特斯通

劳伦·哈特斯通（Lauren Hartstone）是一名创意总监、设计师与实景电影导演，在广播、品牌推广、广告、电影方面拥有丰富经验。2012年，劳伦进入Gretel工作室担任创意总监，此前5年她在想象的力量制作公司（Imaginary Forces）担任导演兼设计师。劳伦合作过的客户包括谷歌、Spike TV、蔻驰、联合健康保险、百事、斯米诺（Smirnoff）、锐滋（Reese's）以及塔吉特（Target）公司。她为HBO电视台的电视剧《大西洋帝国》（Boardwalk Empire）和《太平洋战争》（The Pacific）设计的主片头两次获艾美奖提名，其作品也曾出现在西南偏南大会（SXSW）、RESfest数码短片节、灵感动画设计作品网（Motionographer）以及IdN杂志中。劳伦在位于圣路易斯的华盛顿大学取得了视觉传达方向的艺术学士，专注平面设计。她曾供职于Loyalkaspar品牌代理公司、Stardust公司以及MTV频道[①]。

对话劳伦·哈特斯通

你在艺术和设计方面有着什么样的背景？

我在华盛顿大学主修了视觉传达专业，学校课程帮我打下了平面设计的基础，尤其是在印刷与字体排印方面。虽然当时并没有什么机会学习动态设计，但在学校学习的体验还是很愉快的。我认为在某些程度上，偏传统或者说正规的设计教育对我的工作风格与美学形成产生了许多助益。大三的时候，我去了VH1电视台的非广播类的印刷部门实习，期间认识一些广播部门的同事，他们都很亲切热情，仔细地告诉我他们工作和项目的具体流程，向我展示如何通过加入时间和声音，让作品"活过来"。那一刻，一切都发生了变化，等到大四回到学校的时候，我已经清楚我想从事动态设计方面的工作。

你如何进行理念构思？

我会把脑海中最先跳出来的、哪怕是不那么好的点子记下来。然后，我会做调查，查资料，筛选出比较好的。我试着缩减到两到三个最好的点子，然后和其他设计师合作一起把零碎的内容整合。我们会把各种材料打印出来，贴在讨论板上，不断地圈画、拆分、增补。一旦主要理念定下来了，我们会开始正式的设计过程。

你喜欢动态设计的哪些方面？

我喜欢创意带来的挑战，无论是故事叙述、基调选定还是品牌推广。我喜欢它涉及各种不同的工作内容，可能一天你在做的设计是非常平面的，而接下来是电影化的。同时每个项目也能让你学到一些新东西。

你怎么看待展示？

展示是个有趣的过程，因为不管创意本身好坏，如果你展示的方法太蹩脚，可能就会输掉竞标。毫不夸张地说，展示图片的顺序、布局、文字、基调以及讲解方式占到整体工作的一半。展示内容可以只是一页当中的 6 张图，可以每页都对创意基调进行展示，向客户讲解整个创意过程。现在的科技社会，每个人都能通过网络接触到最优质的信息参考，所以你的创意以及你展示创意的方式就尤为重要。

图 4.2 速达菲（Sudafed）广告《释放》（*Open Up*），由 Gretel 工作室为智威汤逊广告公司（JWT）制作，实景导演 / 创意总监：劳伦·哈特斯通

你对年轻设计师有什么建议吗？

不断地进行设计、画插画以及各种尝试来充实你的作品集，不要陷在某一种框架里。这能让你更受客户的青睐，尤其是在你不做动画的时候。我从来不会刻意尝试改变作品的风格，因为重点不在于你想让作品呈现什么风格，而在于什么样的作品最适合解决当下的问题。哪种风格最适合作为解决方案，我就用哪种风格，这个时候各种方面的技能就十分有用了。我希望年轻的设计师们多向周围的人学习——动画师、3D 建模师与灯光师、插画师、摄影师以及设计人员。多问问题，多学习。最后，当你制作风格帧故事板时，要考虑到整体效果。通常情况下，你要制作的是叙事性的或者连贯的内容，而不只是一张画报，所以要把各种图片放在一个整体的框架下来看，改动也要在整体上进行。如果只注意修改一张图，你可能会失去对整体的把握。

图 4.3 电视剧《太平洋战争》片头,由想象力量公司为 HBO 电视台制作,设计师:劳伦·哈特斯通

你是怎样开始实景电影导演工作的？

我是在想象力量公司工作时无意间接触到的。当时我在为加拿大 Dusk 电视台进行品牌设计，实景拍摄是唯一可以传达我想法的方式。我和马克·加德纳（Mark Gardner）一起指导拍摄，到现在我还记忆犹新，因为那时我发现这就是我想做的事情。无论是与道具和缩略图设计师合作，还是和摄影指导一起设置光照，以及在现场让我的设想变成活生生的现实，工作的每个方面我都很喜欢，一切都很不可思议。自从这次拍摄以后，我又得到了大大小小的其他机会，每次我都能学到新知识。

图 4.4　时代广场"谷歌"主题，由 Gretel 工作室为谷歌创意实验室制作，创意副总监兼设计师：劳伦·哈特斯通

如果没有从事设计师的工作，你会做什么？

我们工作的领域是比较主观的，不存在绝对正确的观点。每次我为此焦头烂额的时候就会希望我的工作是客观的，能有些不需要来回争论的真理。所以，不是设计师的话，可能会当个数学家之类的吧。前提是我数学学得好，但事实上并不是。

你最喜欢哪个项目？

这个问题挺难回答的。我一直喜欢的一个项目是电视剧《太平洋战争》，需要做很多方面的工作：设计、实景拍摄、字体排印，还有最重要的——生动的故事叙述。和想象力量公司的同事们合作也很愉快。另一个很喜欢的项目是在 Gretel 工作时跟进的谷歌 Chromebook 网络笔记本项目，和谷歌创意实验室（Google Creative Lab）合作完成，并在整个时代广场展示了三天。我们要为 9 栋楼的屏幕制作 15 分钟各不相同的播放内容，展示安排在飓风"桑迪"来袭期间——这本身就带来了独特的体验。整个过程都非常有趣而特别[2]。

注释

① "About." lhartstone.com. [2014-08-25]. http:lhartstone.com/About-Lauren.
② Hartstone, Lauren. 笔者电话采访. 采访日期：2014 年 5 月 10 日.

第 5 章
理 念 构 思

在前面，我们介绍了动态设计的主要成果——风格帧、风格帧故事板、过程记录册以及推介书。接下来，将讲述如何制作它们。首先，从理念构思开始。需求是创意项目的起点，动态设计需求在商务场景下，通常以创意简报为载体。

图 5.1　风格帧故事板，学生作业，由萨凡纳艺术与设计学院格雷厄姆·里德创作

创意简报

什么是创意简报？

创意简报叙述项目需求，包括情感、思想、叙事以及技术方面的具体要求[①]。同时，创意简报还可以包含创意火花或者灵感，帮助设计师开始创意进程。其核心是一个有待解决的问题，或者一个急迫的需求。本书所描述的"过程–结果光谱"把创意简报作为了项目的第一步。"简报"意味着简洁，不是需要花费大量时间和精力才能看懂的研究数据，而是在较短的时间内就能清晰表达的项目需求。

创意简报的种类

创意简报的来源可以是外部的，比如客户或者老师；也可以是内部的，比如设计师自身。设计师必须有能力对创意简报进行解读，尤其是来自外部的创意简报。如果创意简报表述不清晰，设计师就要准备好进行询问。有时，客户不清楚自己想要的是什么，手头只有一个想法、一个问题或者某个准备进行销售的产品。这种情况下，你必须向客户询问："你的目标观众有哪些？你想表达什么内容？项目有哪些具体要求？需要避免的问题有哪些？"

拿到的创意简报有时很详细，有时很简略，从中分析出项目的核心要求是设计师的一项重要工作。这需要长时间不断进行练习。若原本的创意简报提供的细节不足，你的首要任务就是把它扩展，以便在工作中使用。如果是个人项目，没有客户或老师等外部来源，那么你个人的创意构思便可以当作简报。

创意简报的形式

不一定所有的项目都可以从外部拿到创意简报。客户或者老师可能提供一份详细的纸质或者PDF格式的文件，包含各种参考图片、文件交付清单、文稿，或者品牌风格指南，如果能通过这份文件了解项目需求，创意项目的实施就会容易一些。但有时，你可能拿不到完整的创意简报，或者根本什么参考文件也没有。

但即使拿不到任何可用的创意简报，项目仍然要完成，那么就需要你自己写出一份来。尽可能多地搜集与项目相关的材料，然后整理好以便使用。在项目的制作过程中，这些工作通常由制片人完成，但如果你是一个人承接的项目，制作工作当然也得你自己来完成。时刻注意项目的细节要求，例如审核和最终交付的时间点、正确的长宽比以及必须出现的LOGO、图片等品牌元素。创意简报的目的在于呈现项目的创意需求，无论是何种形式，最重要的是方便你进行工作。

创意简报的要求

每个项目都有不同的要求。情感方面的要求指的是设计师想让观众产生怎样的感觉，快乐、悲伤、激动、充满希望，还是沉静。了解此类情感要求有助于确定理念构思的方向。可以与合作的客户进行交流，确定他们想要的感情基调。

创意简报也有思想方面的要求，也就是需要传达的信息与思考。你希望观众在看到作品后产生怎样的思考？你希望作品是发人深省、充满讽刺、传达政治见解，还是展现喜剧效果？可能性是无穷的。可以与客户讨论，确定其想要传达的思想内容。

叙事需求与故事叙述以及事件顺序有关。动态设计的灵魂在于变化，而叙事则是变化的载体。故事的主旨是蜕变、发现、悲剧还是友谊？要确定自己或者客户想要展现的故事情节。如果项目内容比较抽象，至少确定叙事的整体框架以及变化轨迹。

技术需求指的是项目的细节要求，比如图像大小以及长宽比、作品的长度或者时长。这些细节必须提前进行规定，然后在这个定好的框架内制作艺术内容。此外，可能还有必须加入或者进行考虑的元素，例如客户的LOGO、品牌的风格指南或者必须包含在作品中的图片。创意简报中包含了以上所有方面的要求，设计师可将其作为理念构思以及美学设计的参考。

如何利用创意简报

创意简报为设计师提供方向，帮助设计师全心投入任务，为项目提供从理念构思到设计、制作与交付的整体框架。每个项目都是以问题为起点。创意简报准备就绪后，你就可以着手构思理念。创意简报会确保你待在符合要求的创意边框里。不要害怕向客户提问题，因为如果不清楚客户的要求，想拿出合格的解决方案就会相当困难。向客户提问，你不仅是在理清自己的思路，也是在邀请他们参与到项目过程当中。

专业视角
卡洛·维加

卡洛·维加（Carlo Vega）是一位自由职业创意总监、设计师和动画师。他穿梭于艺术与设计领域，不断创作出令人惊艳的作品，在动态设计行业享有相当的知名度。但更让人印象深刻的，是他对于开创专属于自己的一片天地的热情与坚持。

对话卡洛·维加

你是如何成为动态设计师的？

我能成为设计师纯属巧合，原先并没有这个打算。一开始计划当个画家，想做自己的原创内容。我选择进了大学而不是艺术专修学校，是因为我想上不同种类的课程。我选修了高等数学，还有需要阅读西班牙语原著的拉美文学课程。这很有趣，因为我喜欢做各种不同的事情。快毕业的时候，我学习了平面设计的课程，我觉得很有趣，学起来也不吃力。课程教授了印刷设计的各种工具，但我不太感兴趣。大三的时候，我们去一家网络公司参观，我向那里的工作人员请教了他们所使用的工具。参观结束后，公司创意总监为我提供了实习的岗位，我跟他商量之后把实习岗变成了正式工作。我一直在那家公司全职工作直到毕业。

从大学毕业后我搬到了纽约。在那里，我在各种数字广告公司和动态设计工作室工作，这带给我许多灵感。起初，我用Flash为网站制作动态效果，做了差不多一年以后，做某个项目时打开了After Effects，从那刻起，一切都发生了变化，我想："我还用Flash干什么？"我决定把重心转移到动态上。我去了有相关机会的制作公司工作，发现在我去的每个地方，都会碰到一些由热情、天真的年轻人组成的小团队。我们努力工作，但回报却很少。当时跟现在的行情不一样，现在做动态设计的公司很多，但当时并没有几家正规的公司。

图5.2 《卡斯托耳与波鲁克斯》（*Castor & Pollux*）预告片，设计师：卡洛·维加，插画师：斯蒂芬妮·奥古斯汀

图 5.3 歌曲《贫困底层黑人》（NIP）字体排印动画，设计师：卡洛·维加

图 5.4 音乐节目《走遍乡村》（Cross Country）节目包装，为美国乡村音乐电视（CMT）制作，设计师：卡洛·维加、亚当·戈耳特

图 5.5 电视剧《我的盛大乡村婚礼》（My Big Redneck Wedding）节目包装，为美国乡村音乐电视制作，设计师：卡洛·维加、亚当·戈尔特，插画师：斯蒂芬妮·奥古斯汀

第 5 章 理念构思

在几家公司来回辗转之后，我不想继续在公司的体制下工作，于是开始当自由职业者。如果要靠设计、动画制作和创意指导来挣钱的话，我希望按照自己的想法来做。这是我创意事业的真正开端，因为我选择按照自己的方式进行工作。在此之前的生活不过是糊口，进行各种尝试和画画而已。在各个公司的工作和遇到的人都是十分宝贵的经验，但我还是想按照自己的方式工作。

我喜欢用务实、享受的态度对待工作，与客户建立长久的合作关系。在创意事业的开始，我就一直保持这样的态度，设计内容从网站、明信片、视频到广告、电视网等的品牌重塑以及实景拍摄多种多样。

你最喜欢动态设计的什么方面？

不断地与客户进行直接沟通能给我带来很大的成就感。我会和客户进行合作，帮助他们完成目标。无论成功还是失败，我都跟客户同命运。我非常喜欢这种交流沟通的过程。

你对正在尝试与客户建立关系的年轻设计师有什么建议吗？

要帮助客户理顺思路，直到他们能清晰地表达出来。重要的是，要针对项目内容与客户进行沟通，然后搜集参考资料。我当时会学习如何分析客户给的创意简报并和客户沟通，确保跟客户的互相理解，展示我的参考资料，然后听取他们的意见。我会努力不让沟通中断，因为要拿出能解决问题的创意方案，就必须不断地进行交流沟通。要让客户满意，就必须进行合作。你跟客户是在一起合作的一个团队。这也是我为什么喜欢跟着客户做项目的原因，我不光找有意思的项目来做，看中的更是跟客户之间的长期关系。

如果没有从事设计师的工作，你会做什么？

我很喜欢现在的工作，感恩我拥有的这一切。我无法想象做其他工作会是什么样子。我所有的时间都用在跟客户讨论工作以及画画或者制作视频艺术上，我很满足[②]。

好创意需要努力耕耘

要想出好创意需要大量的辛苦工作。首先，要能够针对创意简报提出的问题进行反思。这种反思过程可能会很痛苦，因为要忍受没有答案的问题带来的不确定性。很多设计师总是一拿到创意简报就立刻开始设计风格帧，常常是脑海里蹦出来的第一个想法就拿来用，并且在此基础上制作风格帧。但如果不以把握好客户要求为前提，这种工作最后都会变成徒劳无功，同时也可能失去真正想出好创意的机会。所以在开始进行风格帧设计之前，最好先对创意简报进行彻底消化。

动态设计师的许多时间都用来制作图像，如果这些图像有优秀的理念作为支撑，整个过程就会事半功倍。风格帧的制作速度只要通过练习就可以很快得到进步，所以在匆忙着手之前，把更多的精力放在理念构思上，把理念构思当成设计流程的一个必要步骤。项目初期花在研究和写作上的时间都能帮助理念变得合理牢固。

面对创意简报中的问题，即使没有答案，也要有耐心。要接纳此时的不确定性。希望年轻的设计师们都能学着喜欢进行探索，设计出各种有趣的理念来。很多设计师都很有天分，但并不是所有人都有拿出好创意的能力。思考能力以及根据创意简报提供解决方案的能力都是非常具有价值的技能。拥有理念构思能力加上优秀的设计，你就有可能担任设计导向制作的指导岗位。

图 5.6　视频艺术《灰色钥匙》(*Gray Keys*)，设计师：卡洛·维加

图 5.7　视频艺术《扩展》(*An Expansion*)，设计师：卡洛·维加

理念构思

"刚入行的时候，我总会直接进入设计环节，想通过设计直接解决问题。这种做法有时会奏效，但更多时候都会走入死胡同。所以先对理念有一定的了解，然后在此基础上再进行设计是绝对有帮助的。"

——劳伦·哈特斯通，设计师 / 总监

什么是理念构思？

理念构思就是指创意的生产过程。关于如何进行创意构思，有无数种理论、方法和书籍，但并不存在唯一正确的方法。设计师进行理念构思的方式各不相同，但必须找到最适合自己的那一种。理念构思虽然是充满个人风格的过程，但有一些特质和方法对每个人都能有所助益，比如好奇心、勇气以及灵敏的感知。本节将介绍一些原则和练习方法来帮助你开发创意，进行理念构思。

问题与答案

创意简报中会提出与项目相关的各种问题，而理念就是这些问题的答案。所以构思出的理念能解决创意简报中的问题，对于动态设计来说非常重要。设计师要有能力解读简报中包含的问题，这虽然听起来简单，但有时候也会花费一定的时间。在项目初始或者和客户进行最初的交流时，要注意倾听，不要害怕进行提问，特别是如果你拿不准简报要求的时候。在商业艺术的世界，时间就是金钱，放过的任何一个问题都可能导致后期浪费大量的时间。不要急于开始进行设计，留出让创意发展的时间。

图 5.8 理念构思实例，选自萨凡纳艺术与设计学院艺术学士彼得·克拉克速写本

理念中包含了项目的重要内容，例如，创意、情感、故事或叙事，以及风格、感受。同时，理念也是这些内容的核心，如果创意或思路逐渐偏离，变得抽象或者模糊，理念可以拉你回到正轨。然而，在开始进行设计之前，你还必须清楚在视觉美学以及故事层面你想要达成怎样的成果。理念是项目成果的起点，有了这个起点之后，你需要通过不断构思来让它成形。理念最初只是一个创意，一个灵感，但终究需要空间来进行成长。很少有理念一开始就是完全成形的，哪怕是"神来一笔"，也需要进行修改才能最终确定下来。

构思

理念在构思阶段进行生长与扩张。在项目的初始阶段，结果完全不确定，有无数发展的可能性，此时探索理念的各种发展潜质很重要。第一个跳到脑海里的创意抓来就用，可能会让你的构思缺乏深度。如果不给创意成长的时间，即使表面看起来可能很美好，但却缺乏有力的故事或者意义支撑。比起这种意义薄弱的想法，客户可能更喜欢能与他们的目标读者产生共鸣的理念。

设计中所应用到的原则之一便是允许理念"成长"，这意味着让理念经历多个发展与变化阶段。种子在刚开始时总是很渺小，但却有成长为美丽花朵的潜力。在成为花朵之前，要经历扎根、破土、抽芽、开花各种阶段，同时也需要阳光和水的营养。理念就像这颗种子，有了营养才能成长开花。时间、探求、感知、勇气，都是它的养分。

专业视角
凯琳·冯

凯琳·冯（Karin Fong）是一名设计师和创意总监，曾获艾美奖。她在电视、广告、电影方面工作突出，每件作品在视觉叙事方面都带有她强烈的个人风格。著名作品有《大西洋帝国》《南方公园》(South Park)、《黑帆》(Black Sails)以及其他众多剧情片的片头、片尾制作，指导作品包括为著名品牌塔吉特、雷克萨斯（Lexus）、索尼 PlayStation 以及赫曼米勒（Herman Miller）等制作的商业广告。从索尼《战神》(God of War)系列影片到在时代广场上的大型视频装置艺术，她的作品都展现了她在设计与影片制作方面的专业水准。她的作品曾在库珀休伊特国家设计博物馆（Cooper-Hewitt National Design Museum）、卫克斯那艺术中心（Wexner Center）以及沃克艺术中心（Walker Art Center）进行展示，并且刊登在了《快公司》(Fast Company)杂志上，该杂志还把她评为"商界最具创意的100位名人"之一。凯琳·冯曾在世界进行巡回演讲，执教于耶鲁大学、美国罗德岛设计学院、艺术中心设计学院以及加州艺术学院，现于由美国导演约瑟夫·麦克金提·尼彻（Joseph McGinty Nichol，别名 McG）创办的电影与电视制作公司——仙境声视觉（Wonderland Sound & Vision）——代表作品《霹雳娇娃》《橘子郡男孩》(The O.C.)担任创意总监。作为想象的力量制作公司的创始人与合伙人，凯琳·冯在想象的力量制作公司锻炼了她在实景电影、设计以及动画制作各方面的技巧。凯琳·冯受到了比利时画家马格里特、日本摄影师杉本博司以及美国《芝麻街》节目的影响[3]。

对话凯琳·冯

你在艺术和设计方面有着什么样的背景？

我一直是那种在学校里画画的小孩，小学的时候幻想将来长大要做童书或者贺卡。我总能找到办法做艺术，比如，在高中历史课上，我用剪纸做了一个定格动画，而不是写论文。我想让作品被人们看到、感受到，无论是被张贴在校园里还是我自己的小册子上。同时我也喜欢写作，所以我选择了一所英语系与艺术学院都很强的大学，因为我知道写作将在我的事业中占很大一部分。最后我去了耶鲁大学的艺术专业主修平面设计。我爱上平面设计是因为它集文字与图片于一身，能为我提供许多真正地进行叙事以及讲故事的机会。儿时我就深受《芝麻街》和《电力公司》节目的影响，它们让我明白图像也有各种风格，从木偶动画片、实景电影、动画制作到手绘动画、黏土动画，形式不限，可以任我挑选。结果就是，学校要求完成高级项目，我就把这种对童书、动画制作、音效、描图和拼贴的热爱应用到了我所制作的动态字母书中。毕业后，这个作品为我赢得了一份在《卡门·圣迭戈在世界各地》(Where in the World is Carmen San Diego)节目动画师的职位，以及更重要的，与基利·库珀共事的机会（他当时是 R/GA Los Angeles 的创意总监）。想象力量公司（Imaginary Forces）就是基于这家工作室在1996年成立的，我先后就职于洛杉矶和纽约分部，直到2014年年初离开。

现在我在仙境声视觉公司工作，负责电视节目与电影项目的创意指导工作。公司出品作品有《橘子郡男孩》《超市特工》(Chuck)、《邪恶力量》(Supernatural)等，现为独资经营制作。我很激动，能在内容制作以及更大型的项目上扮演更重要的角色，跟原先工作的方式也有所不同，不是创

意简报驱动,也不是客户驱动。在这样一个传统的设计工坊的环境下,我觉得对于设计师来说也是很好的事情,因为我们能从项目的一开始就更多地参与到内容的制造与创作当中,激发思考,比如"我如何把设计技巧应用到工作中?"以及"我怎样才能在项目早期就对整体故事的叙事和视觉语言产生影响?"

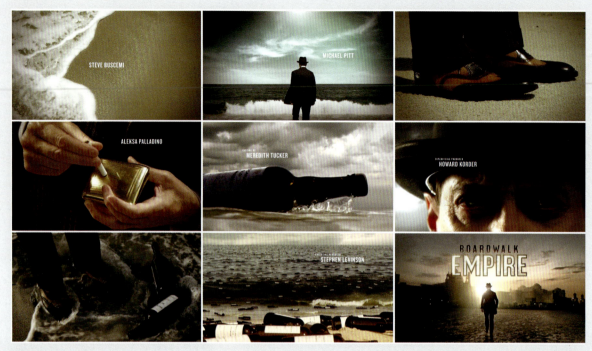

图 5.9 《大西洋帝国》片头,由想象力量公司为 HBO 电视台制作,总监:凯琳·冯、米歇尔·多尔蒂,设计师:凯琳·冯、劳伦·哈特斯通、米歇尔·多尔蒂

你如何进行理念构思?

我喜欢在进行背景研究的时候一头扎到内容资料当中。我想听材料中描绘的那个年代的音乐,看看当时的衣服是什么样子,阅读人物背后的真实故事以及当时的历史与政治背景,了解当时的思想思潮。我认为,一个真正优秀的设计方案要能抓住材料的特质,而对主题全面透彻的了解有助于做到这一点。

我喜欢把创意进行精简,然后把核心内容做成一个具有象征意义的符号。我的灵感常常来自一些让人印象深刻的事情,让人灵光一闪的时刻。要让观众印象深刻……你可以把两样你原先觉得不可能搭配的元素放在一起,然后组合成一个新的元素,制造令人惊奇的效果。这一行有各种技巧,一些元素从 2D 变成 3D,或者只是对措辞进行修改,整体含义就会发生变化。即使是简单的改动也能产生巨大的影响。

你如何寻找灵感?

很多时候是通过旅行,以及离开电脑屏幕。出去游个泳或者散散步。我喜欢阅读艺术类的书籍,参观画廊,和同事进行沟通交流。我努力在一段时间内同时进行多项工作,因为在做一个项目的时候,跟其他项目相关的灵感可能就来了。

你对年轻设计师有什么建议吗?

设计师在初期所做的工作对其后的职业发展有着深远影响。所以你的作品最好能反映出你感兴趣的话题,反映出你的性格。做一份不喜欢的工作对你没什么好处,所以要多考虑什么是你喜欢的工作类型,然后再确保你的作品集中把这一点展现出来。作品集中展示的作品应该是能代表你个人,能让你觉得骄傲的作品。我们希望设计师能了解自己擅长的工作和长处,并且知道怎样修改作品。如果你的作品集中包含的种类太多,我们就无从得知你的最佳作品是否只是因为当时的老师或是艺术总监改得好,而不是你自己的成果。我们希望你有稳定的兴趣与发挥。

你觉得怎样才能创办成功的公司?

要跟比你更优秀的、让你敬佩的人共事,招聘也是一样的。工作上最大的乐趣之一就在于组员对创意进行了丰富补充,而你明白这是光靠你一个人所做不到的。

设计师应该如何创作内容?

设计师手头会有各种模板样式可供内容创作使用。设计创作其实就是影片内容的延伸。现代社会,人们的信息获取与娱乐方式较为碎片化,而在有限的时间内传达内容正是设计师的工作。设计师也可以有像制作总监一样的影响力。试想你作为设计师也能像音乐家或者制片人一样发声,表达自己的观点。如果你能把自己当成制片人,你就能更多地参与到构思过程中。设计拥有强大的力量,因为它能给人们带来情感上的影响。当你把握了恰当的方法,你就能影响观众的想法[④]。

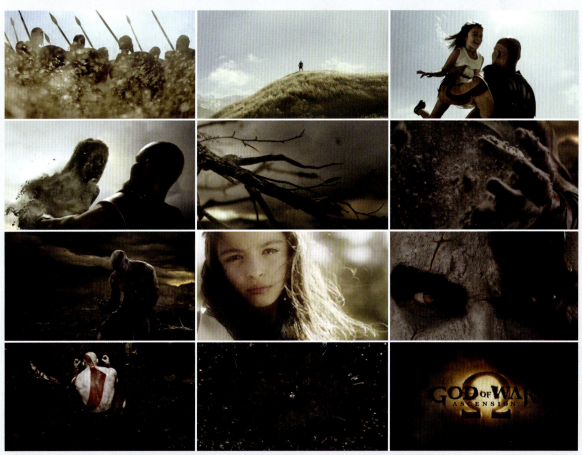

图 5.10 《战神:崛起》(*God of War: From Ashes*)宣传片,由想象力量公司为索尼美国电脑娱乐公司(SCEA)制作,总监:凯琳·冯

图 5.11 《战神：崛起》宣传片，展示从美景到焦土转变的概念艺术

图 5.12 视频《赫曼米勒：正品》(Herman Miller: Get Real)，宣传了由查尔斯与蕾·伊默斯、野口勇、阿尔瓦·阿尔托以及乔治·尼尔森操刀的古典家具原版原创设计，由想象力量公司为赫曼米勒与无忧广告公司（Fairly Painless Advertising）公司制作，总监：凯琳·冯、格朗·劳（Grant Lau），设计师：凯琳·冯、格朗·劳以及丹·米汉

图 5.13 纪录片《魔幻的旅程》(*Magic Trip*)，图片选自系列片头及分集《退伍军人医院》(*VA Hospital*)片头，影片描写了肯·克西（Ken Kesey）参与政府实验项目而进行的虚幻旅程，由想象力量公司为 Jigsaw Productions 公司制作，创意总监：凯琳·冯，艺术总监：杰里米·考克斯，设计师：凯琳·冯、杰里米·考克斯、丹尼尔·法拉、乔伊·萨利姆、西奥多·戴利、林赛·迈耶–博伊格及伊芙·温伯格

注释

① Paglierani, Steven. *Finding Personal Truth Book 1: Solving the Mind Body Mystery.* New York: The Emergence Alliance Inc., 2010.
② Vega, Carlo. 笔者电话采访. 采访日期：2014 年 5 月 12 日.
③ Fong, Karin. "Copy for Book." 作者反馈. 邮件时间：2014 年 9 月 16 日.
④ Fong, Karin. 笔者电话采访. 采访日期：2014 年 8 月 5 日.

第 6 章
过程到结果

"过程—结果光谱"

图 6.1 所示的信息图形就是"过程—结果光谱",它以视觉形式展示了一种创意项目的进行方式。它的目的在于让创意过程变得饶有趣味,同时达成最佳成果。使用"过程—结果光谱"可以帮助激发创想,结构化管理时间,减少项目过程带来的压力。

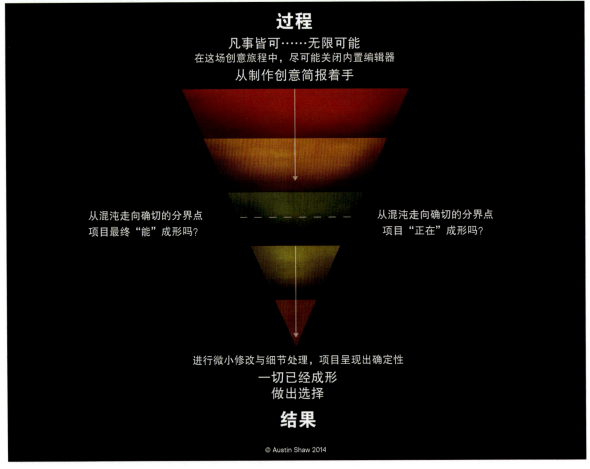

图 6.1 "过程—结果光谱"信息图形

图形由一个倒三角组成,顶部最宽,逐渐变窄,在底部形成端点。纵轴代表项目时间进度,从开始到结束。图形顶部代表项目开始时的状况,底端是结束时的状况。图形最顶部表示项目以制作创意简报的形式开始。往下则是"过程",占据图形的上半部分。图形底端是"结果",也是一个项目的最终目的。信息图形中间的虚线代表过程到结果的分界点[①]。一个完整的项目必须经历从"可能"到"确定"的过程。图形中段的两个问题会影响整个光谱的走向。

问题1：项目最终"能"成吗？
问题2：项目"正在"成形吗？

这两个问题可以帮助我们确定项目是在"过程"阶段，还是在"结果"阶段，然后根据项目进度决定是否要从"过程"过渡到"结果"。整个信息图形的形状代表了从项目初始的大致构思逐渐细化到具体而明确的结果。

笔者反思

作为商业艺术家和教授，我的经历告诉我理念构思十分重要。我从事自由职业设计师多年，曾为纽约市多家动态设计工作室提供服务。商业艺术领域竞争激烈，工作节奏快，压力也很大。作为设计师，我有过赢得创意比稿、领导知名项目的成功时刻，但直到成为全职教师的几年后，我才意识到我过去进行理念构思的方式是多么的局限。过去，我总是十分在意项目成果，从拿到创意简报的那一刻起，就一心想要尽快拿出解决方案。结果当然很重要，项目靠的就是独特的理念与设计获得肯定，最终的作品还是为了达成一定的结果。但曾经的我总把重心完全放在结果上，为了找到正确的创意、正确的风格、正确的理念而承受了巨大压力。是否赢得创意比稿就是衡量自己设计工作的标准：赢了，觉得我很优秀；输了，认为自己很糟糕。不用说，这种想法让我倍感压力与疲惫。

回到学术世界，根据自己作为教育者的目标，我对自己在设计领域的经历进行了反思。我认识到对结果的过度重视并不利于制作出最好的设计方案，也无益于享受动态设计过程本身。在与学生合作的过程中，我发现了进行设计的新方法。在某个班上，一个学生问我怎样为项目激发灵感。在大家讨论的过程中，我开始画出一个类似三角形的信息图形，逐渐变窄的地方代表结果，表示理念已经确定成形；逐渐变宽的地方代表项目的初始阶段，理念仍有无限的发展可能性。这次讨论让我开始认真地分析自己寻找创意和进行动态设计的过程。

在进行项目时，特别是在初始阶段，我开始给自己更多喘息的空间。我发现自己对于放慢脚步、不忠实于最初的创意仍然十分抗拒。只是看着创意简报而不想着怎样赶快做出成品，对我来说太困难了。我已经认识到，对创意问题立即给出答案，其实跳过了所有可能获得成长和发展的步骤，但我仍然觉得单守着充满不确定性的创意简报难以忍受。在分析这种经历时，我回想起早年的学生生涯，老师提问的同时就必须立马想出答案，年复一年地承受着这样的压力；我参加过无数次考试，都要求在时限内给出一定数量的"正确"答案才算通过。当然，回答正确时我通常会得到奖励，有时是一个好成绩；有时则是夸奖。重点在于，我们的文化鼓励又快又好地回答问题，并不鼓励犯错和无法解答。经过这样的反思以后，我忽然意识到自己的创意过程无非是针对创意简报尽可能快地提出一些想法交差，直接跳到设计阶段，然后希望客户能喜欢。

而客户找到设计师，希望的是设计师可以帮助他们解决创意方面的问题。通常来说，从创意简报开始到理念形成中间存在着一个过渡阶段，客户不会把项目交给设计师后，立马就问"那么，你的答案是什么？"他们想要的是能解决创意需求的最佳方案。

客户希望设计师投入到理念构思中，进行头脑风暴。设计师要给自己一个探索、发现、唤醒好奇心的机会，以最大程度地发挥其设计潜能。这在理论上似乎是很明显的事，但实际执行起来却并不是听上去那么容易。我跟许多设计师见过面，既有专业人士，也有学生，他们跟我的想法是一样的，我们脑中都有一个内心编辑器（internal editor），在听到问题的同时催促着自己快点给出正确答案。与我们相反，有些设计师是用自己的步调闲适地构思，但在完成项目方面有困难，他们脑中充满了奇思妙想，却总不能完成任何任务。理想情况是，我们既可以长时间从容地处于模糊状态，以寻求好点子，同时又有完成项目所需要的耐心与决心。

第6章 过程到结果

> 不论设计师本身是什么性格,一些技巧和品质总能让理念构思以及设计过程既富有成效,又意义非凡。在项目过程中,决断和时间管理是无价之宝。犯错误,尤其是在项目早期,是可以接受的。不断尝试,大胆幻想,然后重重地撞上南墙。希望每个想法都是金点子并不现实,最重要的是保持好奇心,享受乐趣。在探求心的驱使下,大脑便会有所发现。作为专业的商业艺术家和教授,我从这些经历中学到的是如何成功地引导创意项目从过程走向结果。

过程

在光谱框架下,过程的定义是项目、时期或行为的初始阶段。过程阶段最突出的特点就是存在无限的可能与潜力,或者也可以说充满模糊与谜团,因为在这个阶段,项目可以朝任何方向发展。开放与探求的心态此时会很有帮助。项目刚开始时的不确定性可能会带来许多挑战,你可能会问:"怎么按照创意简报给出最好的解决方案?""我的设计能赢得比稿吗?""客户会喜欢我的设计吗?"我们的内心编辑器在项目开始时总会问这些问题。较好的做法是在项目、时期或行为的过程阶段暂时关闭内心编辑器,也就是说,把所有对结果的担心、忧虑、焦躁全部调成"静音",只需要温和地提醒自己,"我可以先等等,到最终选择设计方案,对项目进行改进时再来担心结果也不迟。"或者,如果内心编辑器的声音过于强烈刺耳,你可以想,"我现在不关心项目的最终成果,我关心探索、发现有趣的点子和灵感"。过程,是创意旅程的起点,保持好奇心能让我们最大限度地享受这个过程,并激发创新。"过程—结果光谱"信息图形中最宽的部分代表过程,象征着这一阶段所需的开放性。

结果

"过程—结果光谱"的另一端是结果。在光谱框架下,结果是项目最终的实体化成果。实现形式、最终产品、可交付成果,都能用来描述结果。结果是从"任何可能性"到"确定性"的创意旅程的终点。经过有限的选择,结果需要展示出的不再是谜团而是清晰,简单地说,结果为项目明确定型,传递确定性。与过程阶段相反,结果阶段需要完全释放内心编辑器,可能性与模糊性的开放不再有用。结果阶段并不允许自由探索可能性,而是需要最大程度地展示设计中已经确定的东西。因此结果在"过程—结果光谱"中位于最窄的部分,表示在此阶段成功交付项目成果所需的明确与清晰。

"过程—结果光谱"的价值

结果就是现实世界中具体的项目成果,可以把人与项目中包含的意义串联起来。如果商业艺术家想挣到钱的话,结果交付通常是必要的。但我的问题是过多关注结果,时间进度把控较差。经验就是,对过程和结果的关注要放在不同的时期进行。

"过程—结果光谱"中,设计师对项目进度的关注至关重要。有能力了解项目所处的进度,才能更有条理地分配精力。在了解这个光谱之前,我做项目的方式更像一条直线,与开始时宽泛到逐渐精简再到完成不同,我在项目一开始就只关注完成,满脑子想的只有结果:需要怎样的设计风格?客户是怎么想的?这样做能赢比稿吗?再次强调,除对项目整体产生不良影响的情况之外,这些问题都很重要。

接受模糊性

过程阶段的一个特点就是它的不确定性。所有项目启动之时都会伴随不同程度的不确定性，这是项目初始阶段的特性。由于没有任何成形的东西，因此有必要制作创意简报为这种不确定性找出解决方法。此时，不确定性可能是激动人心的——充满了潜力与无限可能；也可能是极度令人不安、恐慌的。这种不确定性带来的不安可能导致你在时机还不成熟的时候从过程直接跳向结果。

根据创意简报的要求进行理念构思，拿出可视化方案并不是个小任务，再加上工作时限、比稿、报酬、客户期许等压力，你很可能会想要尽快拿出解决方案。要度过漫漫过程并不容易，如果客户还在等你拿出方案，那就更困难了。所以，应该怎样应对这个挑战呢？

了解项目进度

第一步有关认识。问自己，项目进展到哪一步了？如果项目才刚开始，那就是在过程阶段，在理念构思方面可以对各种点子、各种感情尽可能抱以开放性态度，把内心所有的顾虑开关都关掉，勇敢地探索未知。另一方面，如果项目已经接近尾声，面临截稿，则应全心关注结果，在对项目进行微调和完善时尽可能多地增加确定性。关键在于要了解项目的进展，在项目初期过多在意结果会限制创意构思，抹杀乐趣；而在要提交成果的时候仍存在过多模糊犹豫则会导致项目欠缺清晰与明确。使用"过程—结果光谱"信息图形能帮助提醒设计师随时注意项目进程。

专业视角
林赛·丹尼尔斯

　　林赛·丹尼尔斯（Lindsay Daniels）是一名设计师，也是一位表现故事的能手。她曾获艾美奖，与多家大型公司、电视节目供应商、制作公司以及设计工作室合作，为广播与数字媒体提供内容定位、设计与创意指导服务。她的设计工作室位于西雅图，但却拥有来自美国各地的客户。她在创意行业的品牌推广、代理、动态设计方面的丰富经验让她在这一充满变化的领域中仍能交出卓越、实用的解决方案。她的工作成果受到诸如《传媒艺术》（Communication Arts）杂志的设计年刊、美国国家广告奖（The National Addy's）、纽约艺术指导俱乐部（The Art Director's Club）以及美国电视艺术与科学学院（The Academy of Television Arts and Sciences）等的肯定[②]。

对话林赛·丹尼尔斯

你在艺术和设计方面有着什么样的背景？
　　我是在华盛顿大学开始学习设计。此前在高中，我从来没上过艺术课程。到了大学，我才开始上艺术类课程并且发现了其中的乐趣。我选了一门平面设计课，它给我带来了很大冲击，我会花好几个小时趴在图书馆电脑前一心一意地做项目。后来我转到了加州艺术学院，在那里我不断地磨炼自己构思理念的能力，了解自己的设计，并且学习到了许多技术和技巧。在我看了《六尺之下》（Six Feet）的片头后，我就想，"啊，这就是我想做的事。"那一刻对我产生了巨大的影响。我也曾在基利·库珀的作品中寻得许多灵感。

　　加州艺术学院是比较传统的设计院校。某次交论文，全班只有我选了动态设计作为题目。我当时眼睛出了问题，于是我做了一部反映我眼中世界的影片。我做了手术，但并不成功，导致眼睛看东西出现重影并且持续了4个月。我把这一经历和此中的挫败、灰心都倾注到影片中。我着重把握如何生动地展现故事的来龙去脉，同时表达出我的感情。这是我唯一的动态设计作品，也是帮助我成为数字厨房（Digital Kitchen）创意公司初级设计师的敲门砖，这成为了我事业的开端。

你是如何进行理念构思和故事叙述的？
　　我在故事叙述以及理念方面所采用的技巧大多都在学校中习得的。当时教我的教授们都很注重理念，我在学校里学到了所有从事设计所必需的工具，但最重要的是，我学到了设计师应有的思维方式。你的最终成果必须精彩，但理念更为重要。

设计师在设计驱动的作品中扮演着怎样的角色？
　　设计师的任务是解决问题、提供创意、构建故事。动态设计师必须考虑到观看者的所见、所闻、所感和所想，并且能够将其展现出来。这其中牵扯到的各种复杂事项对我来说相当有趣。

　　通过设计各种风格帧故事板与构思创意，我掌握了各种技巧，帮助我在创意行业的各层领域进行工作。从数字厨房离开后，我进入广告公司阳狮（Publicis）工作。此前我一直与各品牌公司合作，担任商业广告的创意与艺术总监的职务，因此对大体思路和阳狮品牌都比较熟悉。比起把创意通通扔给代理商，我选择一开始就直接与公司市场部总监进行沟通。我喜欢帮客户分析，他们应该

用动图讲述一个怎样的故事,然后帮助他们进行创意方案的设计。

为电视内容供应商提供品牌重塑服务也尤其令人激动。这项任务融合了形象设计、大局与理念性思考,加以整合提升,最终形成一个创意,应用于整个品牌重塑。

你觉得动态设计与品牌推广的关系是什么?

各家公司逐渐开始采用动态图像来讲述故事,因此动态设计师对品牌的影响也越来越大。好的动态设计并不专属于那些能负担得起 30 秒广播费用的公司,而是一种能够属于每个人的媒介。好的动态设计可以提供更多机会把观众与品牌联系起来。

数字世界在不断地变化与发展。我认为这种变化会继续影响人们使用和消费动态设计的方式,进而影响我们设计师处理任务的方法。看着动态图像逐渐被数字与品牌公司采用着实有趣,重点不在于开始和完成某个设计项目,而在于整个生态系统能够容纳、展现出故事,给观众带来启迪。

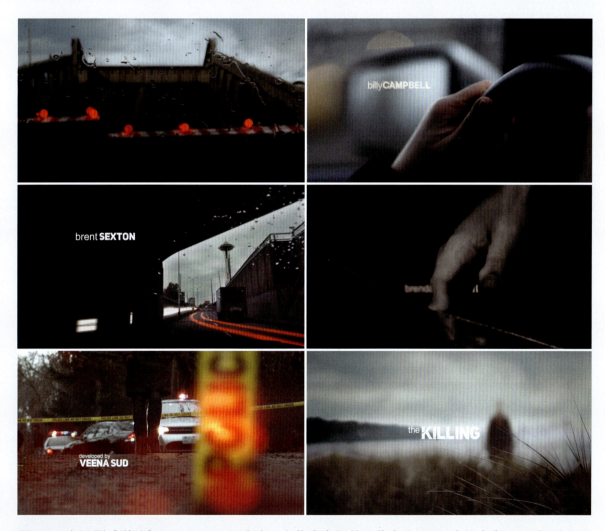

图 6.2 电视剧《谋杀》(*The Killing*)片头,由萨洛夫斯基工作室为 AMC 电视台和 Fuse 娱乐公司制作,首席设计师/联合总监:林赛·丹尼尔斯,总监:艾琳·萨洛夫斯基

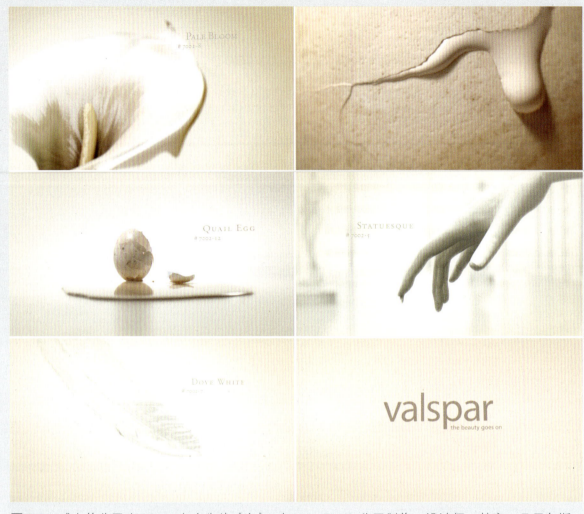

图 6.3 威士伯公司（Valspar）广告片《白》，由 New Blank 公司制作，设计师：林赛·丹尼尔斯

你如何制作图像？

在制作风格帧故事板时，要确保呈现出的东西跟你设想的是一样的。这在有些时候会很困难，因为你想要的是很具体的东西，然而要呈现出故事和理念涉及大量不同层面的工作，方法就是要找到或者制作出能充分体现你想法的那一张或几张图片。

拿到创意简报后，可以以不同方式着手。你需要精简简报，向客户展示不同的方案，直到找到客户认为最合适的方案。在开始阶段，宽泛地选择着手点是很重要的。

你对年轻设计师有什么建议吗？

我大学刚毕业的时候，拿到了一家大品牌公司的录用信，同时数字厨房创意公司也为我提供了一个职位，但那家大品牌公司提供的薪水更高些。我去咨询一位导师，他说，"第一份工作会影响你未来的职业道路，不要只为了钱而进行选择。"我很庆幸我听从了他的建议。我给设计师们的忠告就是：无论你选择进入什么行业，都要确保你是在做自己真正想做的事，要有耐心，学习行业知识，夯实技能。向周围的人学习，在团队中学到的知识也是十分宝贵的。

如果没有从事设计师的工作，你会做什么？

我热爱设计。我不能想象没有它的生活。

你最喜欢哪个项目？

成为《嗜血判官》(*Dexter*)片头制作团队的一员，着实是一个好机会，也是一次疯狂的体验。作为设计师，看着你的构思与设计"活过来"，并让那么多人产生共鸣，感觉十分特别。每个动态设计师都应该有这种经历，亲身参与制作，见证整个流程的展开[③]。

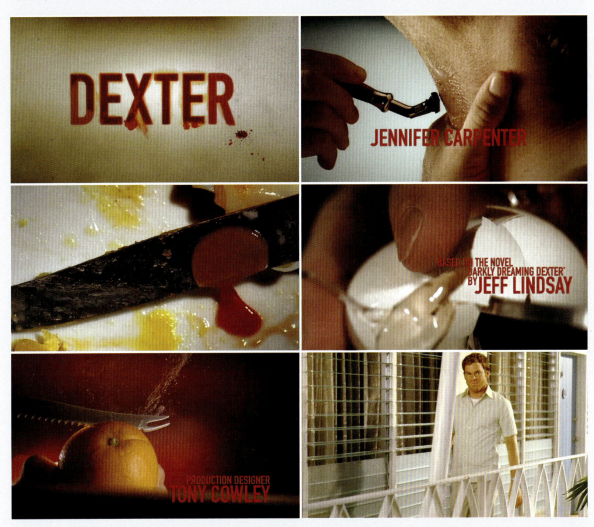

图 6.4 电视剧《嗜血判官》主要片头，由数字厨房创意公司制作，创意总监：埃里克·安德森，设计师：林赛·丹尼尔斯

注释

① Paglierani, Steven. *Finding Personal Truth Book 1: Solving the Mind Body Mystery*, New York, The Emergence AllianceInc, 2010.
② "About". Lindsaydaniels.com. [2014-08-25]. http://www.lindsaydaniels.com/about/.
③ Daniels, Lindsay. 笔者电话采访. 2014年6月3日.

第 7 章
内 视 觉

内心编辑器

我们每个人都有一个内心编辑器,它在我们脑海中发声、做决定。在生活中,大多数人习惯把要说的话用编辑器过滤一遍再说出口,如果每个人都不假思索,想到什么就立马脱口而出,社交场合就难免变得尴尬。因此,这个内心编辑器为维持社会生活的礼貌与文明起到了十分重要的作用。然而在创意领域,内心编辑器如果过度活跃,很容易就会抹杀创意和创作的乐趣。太多怀疑、担心、犹豫,几乎会让任何人,尤其是富有创造力的人变得敏感不自信。因此在理念构思早期阶段,就让这个内心编辑器休息休息吧。让我们带着好奇心,自由地探索各种想法。

自由写作

什么是自由写作?

自由写作指在纸上或电脑上连续不断地记录下思考过程,而不进行过多思索或编辑。朱莉娅·卡梅伦(Julia Cameron)在《创意,是一笔灵魂交易》(*The Artist's Way*)[①]一书中介绍了一种名为"晨间练习"的自由写作方式,使自由写作逐渐流行起来。这一练习的目的在于发掘我们内在的创造力,唤醒沉睡的大脑。自由写作可以带来预料之外的创意、想法、情感以及记忆,帮助我们探索未知未觉的领域。通过自由写作,你可以至少在自由写作这一段时间里解放被拘束的大脑,让各种想法喷涌而出。因为创意的池塘一旦搅动,你永远不会知道会冒出什么样的水花。

审视内心

在理念构思的过程中,要十分注意保持内心练习与外界参照的平衡。我们可以运用自由写作这一工具审视自身,从而得到创意与灵感启发。这是"过程—结果光谱"中最核心、最不受拘束的阶段。通过自由写作,我们可以探寻内心的想法,寻找联系,以便进行构思。让语言和想法在内心不断碰撞重叠、涌出并组建。自由写作可以开启通往奇思妙想的大门和道路,我们在这条道路上不断前进,建立起通向未知见解和无穷可能性的桥梁。自由写作为我们提供了探索并发掘自我内心世界的机会。

意识流

自由写作建立在超现实游戏和心理分析学自由联想的基础上。既然是游戏,那么用玩耍的态度来

图 7.1 自由写作实例,选自萨凡纳艺术与设计学院艺术学士李惠敏手稿

对待自由写作就很重要。尝试用开放、随性的心态来进行自由写作。孩子在玩耍时,带着好奇心和欢乐探索这个世界。好奇心是引导发现的重要品质。始终保持好奇心让我们享受不断探寻所带来的快乐。从心理学上讲,自由写作鼓励不受拘束地探索大脑,包括一切想法、感受、创意、回忆、灵感、渴望等。

在进行自由写作时,我们把脑海中不断产生的想法变成文字,让文字自由地倾涌而出。不要担心自己的想法是好是坏,只是单纯地把它们记下来。

不要尝试编辑自己的想法,也无须担心拼写和语法是否正确。自由写作不需要有条理,不需要句逗,甚至也不要求是完整的句子。目的只是要尽可能自由流畅地将想法记录下来。许多艺术家和设计师都采用这种自由的写作方式来激发创造力。

自由写作与内心编辑器

内心编辑器有些时候十分有用,但在自由写作时派不上用场。自由写作时应提醒自己毫无顾忌地下笔。此时如果内心编辑器出现了,礼貌地请它走开。如果它迟迟不肯离开,越叫越响,那就干脆以内心编辑器为题进行自由写作,或许还能发现更多关于它乃至你自己本身的事。不断尝试,看看自己在写作方面能有多少自由度。在自由写作中,心态越开放,你越能从中获益。至于内心编辑器,可以在理念和设计构思的其他阶段发挥作用。

如何进行自由写作

自由写作的方法不存在对错。太多限制并不利于自由思考。下文是一些建议,可以帮助自由写作发挥最大功效。首先,一旦开始进行自由写作,在练习结束前不要停止。你可以选择设定一定时间或页数。如果你决定进行 10 分钟的自由写作,在这 10 分钟当中就不要停笔。就算脑中没有什么实质性内容,也要一直写下去,甚至可以写写你为什么没什么可写的。并不需要条理清楚。

再次强调,不要担心拼写或语法。这么做是为了抛弃所有对结果的担心,尝试能否在脑海中发现未知的领域。专注于过程,尽可能排除一切干扰,给自己时间和空间来投入到自由写作当中。一些人喜欢在草稿本或白纸上进行自由写作。他们喜欢手写带来的触觉感受,觉得这种方式可以让他们在最自然的状态下进行表达。其他人则更习惯敲打键盘,在电脑上进行自由写作。还有一些学生会设定一段时间,在这段时间内不间断地说话,并把自己说的话录下来。总之,自由写作的方法没有对错之分,你可以不断尝试不同的方法。你可能会发现你可以在不同方式中来回切

图 7.2 自由写作实例,选自萨凡纳艺术与设计学院克里斯·萨尔瓦多手稿

换，或者比较适合某类特定的方式，不要担心，只需要全身心地投入到这个过程中。

如果你发现在想出什么有趣的点子之前，你总会记下一堆胡言乱语，请不要惊讶。你可能总在写你早饭吃了什么或者今天要做什么。试着以欢迎的态度对待脑中蹦出的任何想法，最重要的就是不要担心这个想法是好是坏。不要抱有太多期望，给自己带来太大压力。我们要尝试与内心最深处的直觉建立联系。放开心态，不要拘泥于什么是所谓对的、正确的。

勇敢面对

自由写作需要勇气。跟自己的想法不断纠缠搏斗并不总是容易的，特别是在充满压力或者缺少灵感的状态下。但自由写作可以帮助我们清理创意之路上的阻碍。尽管刚开始会不太顺畅，但你会发现它可以帮你冷静头脑，开启精彩的创意构思。在自由写作的探索中，请勇敢面对。无论你的想法多么离奇古怪，这可能都是开启创意旅程、开创奇思妙想的必需步骤。它带你去哪里，你就跟着它去哪里。你会在最脆弱的时候收获最宝贵的馈赠。这是创意旅程的开始，无数的可能性等着你发掘。不断深入，勇往直前。解开你狂野思绪的缰绳，让它自由奔跑。对各种想法保持开放的心态，期待它在未来开出惊艳的花朵。

发现之旅

我们的最终目的是要寻找与创意简报相契合的构思。自由写作让我们把脑海中的"一闪念"记下来，并从中挖掘出隐藏着的解决方案。在理念构思阶段需要投入时间和精力，避免落入俗套。自由写作有潜力展现深刻见解和可能性，但仍然需要我们主动去发掘。虽然不易，但还是要提醒自己，自由写作中越能放下对结果的担心，想出好点子的可能性就越大；同时，你的焦虑程度也会减低，更能享受这个过程。自由写作也能对日常生活产生助益。我经常在新一天开始时进行自由写作，让大脑放空，让我能更好地专注于目标与计划。自由写作有助于排除思维干扰，增加更多可能性。

私密的自由写作

因为自由写作是原生、未经修改的，所以不一定要与他人分享。我总向学生强调，自由写作的产物是个人的、私密的，我的课程并不要求学生把自由写作的内容记在过程记录册上或进行展示。如果别人要看你写的内容，你可以先进行一定的修改。所以我有时喜欢在电脑上进行自由写作，完成之后直接关掉而不做保存。这样我就可以不用担心别人会看到我写的内容，在写作的时候就能更加无所顾忌。在写作时，我非常不希望自己变得敏感而总担心别人的评价。把自由写作看作一种需要保护的隐私，你可以自由地探索自己的想法、观点和感情，不要害怕或担心他人的干扰。

图7.3 自由写作实例，选自萨凡纳艺术与设计学院彼得·克拉克手稿

词汇表

什么是词汇表？

自由写作可以搅动创意的海洋，让各种词语源源不断地从脑海和想象深处喷涌而出。这些词语中，许多有助于我们连贯地进行思考，但只有一部分可以真正对理念产生影响。词汇表中要有关键词，也就是跟理念以及创意简报相关性最强的词语，它能唤醒各种印象、想法、感情及故事。我们要寻找有力的词语来填充词汇表。关键词能打开比喻的大门，让我们发现词语的新含义，像标语牌一样在理念构思的过程中为我们提供引导。把关键词加入词汇表中有助于整理思绪。制作词汇表是组织项目创意走向的第一步。这时要开始利用内心编辑器来决定理念构思的方向，但仍建议要保持较大的灵活度，因为理念还未完全定型。

词语的力量

关键词告诉我们哪扇门能开，哪扇不能。你需要选择一定的领域或含义进行探索，关键词才能派上用场。这种选择需要我们付出努力、专注和思考。先进行自由写作的好处就是你可以记下一堆词语和想法，而不用担心结果会怎样。然后你可以回顾记下来的内容，找出含义最生动的词语。当然，在制作词汇表之前并不一定要进行自由写作，一些人喜欢在理念构思阶段再开始整理词汇表。但如果你选择先进行自由写作再制作词汇表，也就是经历一次扩张再收缩的历程。自由写作不受限制，往外扩张；而词汇表则注重向内收缩，力求包含最重要的想法。

不管是否先进行自由写作，词汇表都能帮助你找到并组织关键词。关

RIOTS　　　　　HIJACKS
PROTEST　　　 WAR
RESTRUCTURE　CONFLICT
REVOLUTIONARY　MILITARY
MADE BRAND NEW　LEADERS
DISCOVERY　　RULERS
PASSION

图 7.4 词汇表，选自萨凡纳艺术与设计学院埃迪·涅托的过程记录册

图 7.5 词汇表，选自萨凡纳艺术与设计学院大卫·康克林的过程记录册

图 7.6 词汇表，选自萨凡纳艺术与设计学院彼得·克拉克的过程记录册

键词充满热情，唤醒你的渴望，助你探索理念的潜在方向。你可以问问自己：这一关键词是否符合理念？是否在脑海中唤起生动的图像？是否充满深度和含义？如果回答是肯定的，那么这个词语就值得保留下来。理想情况下，关键词也应与设计师本人产生联系。项目实施需要花费时间和精力，如果设计师本人对此充满热情，这会为创意增添更多动力。

词义谱系

下一步，是通过制造对比来让关键词更加强有力。可以采用列出反义词的方法。想象能把一个词语或想法的两极联系起来的连续体。这些两极含义互相联系，但位于一个谱系的不同端点。这种对比尤其重要，因为对比能在理念中产生有趣的激烈碰撞。

举个例子，如果关键词是"希望"，它的反义词就可以是"绝望"。想象在某个动态设计作品中，刚开始整个世界都是灰色的，充满了死亡与腐坏的气息，在这样毫无生气的环境下忽然一颗小小的绿色种子开始发芽，并且开出了嫩黄色的花朵。这种希望与绝望的对比跟艳阳天下的一朵花相比，更具有冲击力。当含义的两极被展现出来，理念也就更充实有力。即使词的两极含义最后没有展现在项目当中，研究和理解这种对比也能帮助设计师更好地进行理念构思。随着对比带来的冲击，理念的潜在主题就可能从关键词中浮现出来。

如何制作词汇表

词汇表可以手写或在电脑上打出来。许多设计师会先在草稿本上记录词汇表，然后再进行整理修改，变成更符合设计目的的板式，记录在过程记录册上。一部分人喜欢记录在整齐的方框里，另一部分人则喜欢更随意的格式。但比起词汇表的格式，更重要的是要花时间思索出更符合理念的关键词。

对于过程记录册和设计展示来说，词汇表可以展现出你的创意思考以及解决问题的方式，还可以提高设计展示的质量，表现出你确实为创意简报中提出的问题和挑战花了时间，进行了思考。在"过程—结果光谱"中，词汇表是定义项目创意边框的第一步，也能提供参考，推动理念构思的下一步骤——思维导图。

图 7.7 词汇表，选自萨凡纳艺术与设计学院 CJ. 库克与彼得·克拉克手稿

思维导图

什么是思维导图？

思维导图是一种展示大脑内部场景的信息图形，以视觉化的方式展现出各种思考和创意。在完成词汇表后再利用思维导图，它可以将各个关键词串联起来。在绘制思维导图前制作词汇表大有裨益，虽然这并不是强制性要求。词汇表能让你反思、判别，然后找出与理念相契合的关键词。思维导图则是一个容器，让这些关键词互相串联，变得井然有序。

思维导图需要有一个中心点，从这个点开始延伸并整理关键词和思路。简单的思维导图可以将一个主要关键词放在页面中心，从中心点向外画出线条，与其他关键词相连接。中心点十分重要，它不仅是组织创意的开始，同时也奠定了基调，确立了一个确定性的中心。你可能会向外发掘，扩展到未曾想象过的领域，这未尝是件坏事。当你向外游走太远，迷失方向，中心点可以把你拉回来。思维导图把内心的创意变成了一种外在可视的形式，是发现之旅的和理念总体方向的延续。

图 7.8　思维导图，选自萨凡纳艺术与设计学院大卫·康克林的过程记录册

图 7.9　思维导图，选自萨凡纳艺术与设计学院泰勒·英格利希、萨拉·贝丝·胡尔维、劳伦·彼得森的过程记录册

从内心到外在

每个人脑海中都有一个"屏幕"或"观点"。在理念构思时，我们的内心世界充满了各种想法、感受、故事和图像，思维导图帮助我们把这些深藏在脑海的图像变得可视化。这是一个把无形的意识变成有形、把内在想法变成外界具体的过程。一旦我们脑中的关键词和想法有了能够落在纸上的具体存在，它们就不再虚无缥缈，并且可以进行加工创作。思维导图的目的在于把感情、智慧、描述以及美感变得可以触碰。鼓励意料之外的发展。在写下一个词或一个想法时，我们也播下了理念萌芽的种子。每个关键词都有发展出新想法和新含义的潜力。

建立联系

建立联系是思维导图的目标之一。在某种程度上，思维导图就是更具方向性的自由写作。随着关键词发展、延伸并壮大成新的思路，也允许你探索新的想法与联系。这一过程会在发现新联系和新的可能性之间不断往返。把文字写下来并用线连在一起，这种行为本身就是在梳理思路。用图形这种清晰的方式能帮助我们更有效地发现联系。你也可以把其他关键词或思路连起来，防止忘记和遗漏。思维导图中包含一条运动流，可以让故事和联系慢慢展开，它并非是一个静态的图表，而是一张"活地图"，带你发现与理念相关的灵感。

图 7.10 思维导图，选自萨凡纳艺术与设计学院小罗伯特·莫里森的过程记录册

使用对比、营造冲突

对比可以用来细化和强化关键词的含义，同样也可以用来强调思维导图中不同思路之间的差异。通过画出截然不同的思路，整个含义谱系能得到展现。加入对比和营造冲突，是叙事的开始。直击人心的叙事需要矛盾，而思维导图就为展现这种富有活力的矛盾提供了机会。

如何制作思维导图

制作思维导图的方法有很多种。一些人喜欢在白纸或草稿本上画，其他人则喜欢用电脑软件（如 Adobe Illustrator 和 Adobe Photoshop）来制作。还有一些专门制作思维导图的软件。但不管采用什么样的形式，目的在于保持好奇心和探索的精神。思维导图把创意变成图形，推动理念构思。思路变得可视化后，我们就可以开始为项目选定大致方向。但要记住，现在仍然处于"过程—结果光谱"的早期阶段，对思维导图的要求并不严格。在这一阶段，不要太在意你能做出什么成果。学会放弃没用的思路也是一种宝贵的技能。

图 7.11 思维导图，选自萨凡纳艺术与设计学院彼得·克拉克的过程记录册

"要做与不要做"清单

什么是"要做与不要做"清单？

"要做与不要做"清单是一个词语集合，能帮助你理清项目要点。在"要做"栏，记下想要达成的结果。

在"不要做"栏，记下需要避开的点。通过如此简单的操作，就能做出一个大致的项目计划。建议在思维导图之后完成"要做与不要做"清单。在思维导图扩展可能性并展示各个词语之间联系的同时，"要做与不要做"清单通过列出明确的选择对项目进行精简筛选[②]。

图 7.12 "要做与不要做"清单，选自萨凡纳艺术与设计学院申宥京的过程记录册

创意边框

所有的项目创意都需要边框。在"过程—结果光谱"的开始，我们保持开放与探险的心态，理念可以任意变换，我们用热情欢迎可能存在的模糊。但项目必须跨过某个边框才能产生确定的质的变化，否则永远无法变成成品。"要做与不要做"清单使理念朝确定的方向移动。通过有限范围的选择，可以减少模糊与拖延。制作"要做与不要做"清单时需要想清楚，你希望观众感到、想到、看到、体验到的到底是哪些内容。

"要做与不要做"清单是理念构思最初阶段、探寻视觉灵感以及故事叙述之间的过渡。随着理念轮廓逐渐清晰，"要做与不要做"清单列出设计与叙事需要努力达成的目标，同时指出需要避开的方向。设计中，我们需要选择相应的颜色、风格、字体与素材。"要做与不要做"清单为我们做出选择提供总体指导。在叙述构思中，"要做与不要做"清单则指导应叙述哪种故事，以及故事应如何展开。好比在拍电影时，我们可以列出想要的摄像机角度和走位。首先可以思考如何进行高潮部分的切入与淡出，以及整体叙事应是线性还是非线性。

```
               DOs              DONTs
               ───              ─────
       CREATE ATMOSPHERE        2D
         CREATE EMOTION         DARK MEANING
      TYPE SHOULD BE HERO       BE SILLY
              USE C4D
```

图 7.13 "要做与不要做"清单,选自萨凡纳艺术与设计学院埃迪·涅托的过程记录册

```
DO
- Rely on optics and real footage rather than digital methods
- Create something seemingly disjointed
- Leave people somewhat confused at the end of viewing the project
- Rely on heaving finishing and color grading
- Make this an editing piece
- Allow people to help you
- Using different techniques

DO NOT
- Use 3D unless you can make it look photorealistic and be comped perfectly
  into a scene
- Go MTV on this shit
- Forget you may not be able to do this kind of stuff for a while
```

图 7.14 "要做与不要做"清单,选自萨凡纳艺术与设计学院乔·鲍尔的过程记录册

与"过程—结果光谱"的关系

尽管"要做与不要做"清单为项目提供了清晰的边框,但整体结构仍应保持一定灵活度。随着理念不断发展,这一清单也要随之不断变化。它确定了一个理念的最初形态,像路边的标语牌,指引你走向下个阶段——展现设计以及叙述故事情节。

理念的最初形态

一个理念的总体轮廓

理念的总体轮廓通常从理念构思的最初几个步骤中产生。通过进行自由写作、整理词汇表、思维导图以及"要做与不要做"清单,项目的总体方向可以确定下来,同时可以对有关叙事与展示风格的思路进行梳理。在从迷雾到清晰的旅程中,随着理念的大致轮廓浮现,项目的最终面貌也开始逐渐成形。

全身心投入到过程中

在我们进行各种理念构思的小练习时,理念的轮廓也随之变得越来越清晰。进行自由写作、制作词汇表、思维导图以及"要做与不要做"清单的目的在于发掘创造力与灵感。这些方法只是理念构思练习的一部分,还有其他许多方法也得到了长期使用,发挥出了种种用途。有些方法起源于超现实主义游戏,如"随机接龙"(第一个人拿出一张纸随意作画,将纸折叠,只露出一角,第二个人根据这个"线索"添加新图案,如此循环往复,最后把整张纸打开,就会出现线条连贯但内容毫不相关的图画)以及自由画图(要求参与者以尽量自然、不刻意、不加以有意识的控制的方式作画)。上面这些方法的精髓就在于它们都像"做游戏"一样。我鼓励学生以一种游戏的、放松的心态进行这些练习,并告诉他们,如果你没有很轻松地投入,或并不关心能发现什么,那或许说明你对结果太在意了。这些练习的目的在于在培养边框意识的同时,也要努力发掘可能性,进行大胆的联想。

这些练习的顺序自有其道理。从自由放纵到专注修改,需要节奏的变换。自由写作和思维导图这类方法属于"过程—结果光谱"中自由的一端,鼓励不受限制地进行扩张与探索,自由写作尤甚。我们在理念构思过程中会收集到各种宝贵的想法,位于光谱另一端的词汇表和"要做与不要做"清单就是盛放这些"宝石"的容器,用来组织梳理与理念相契合的关键词,勾勒出理念的大致形态。当然,关于如何进行理念构思并无严格规定。你可以探索适合自己的不同顺序,甚至是完全不同的方法。最重要的是,要享受这个过程并留出时间让理念成形。

转折点

在项目启动开始时,理念可以根据创意简报要求发展成任何结果。我鼓励学生尝试并接受项目这一阶段的模糊与神秘。有些时候要做到这点并不容易,特别是面对截稿日期、竞争对手等外部压力时。而内部压力只会让事情变得更糟,尤其如果你是个对自己有很高期待的完美主义者。合理程度的自由发挥会给项目质量带来巨大飞跃。但一旦到了某个时刻,我们需要开始朝"具体"与"确定"前进。

此时,理念就像一颗种子,它有结出果实的潜力,但会结出什么样的果实仍不能确定。我们只需要把理念的种子种在肥沃的土壤中,再用想象的光和水加以灌溉。然后我们就来到了下一阶段:情绪风格板和文字大纲。随着理念逐渐成形,重点逐渐明朗,我们可以用更具目的性、更有效率的方式进行工作。在为情绪风格板搜集视觉参照以及制作文字大纲时,我们需要参照理念的大致方向。

开始制作情绪风格板并制作文字大纲之前,下面是一些需要考虑的问题:你的理念是否已具形态?你是否已抓住一个中心点作为思考的参照?你还想为在你面前的理念继续投入精力和时间吗?针对这一理念是否有足够的对比和冲突来吸引观众?如果理念的轮廓仍不清楚,你可能需要再进行一些理念构思方面的练习。或者也可在为情绪风格板寻找视觉灵感时尝试理念变得更清晰。重点是,保持开放的心态,享受这个过程。

注释

① Cameron, Julia. *The Artist's Way*. USA: Penguin Group, 1992.
② Gladman, James. 笔者采访. 采访日期:2014 年 7 月 14 日.

第 8 章
外 视 觉

情绪风格板

何为情绪风格板？

情绪风格板激发并传达理念，所使用的图像不仅能影响一个项目的视觉美感和艺术取向，还能激发叙事、情绪和创意。创建情绪风格板是一个收集并组合图像，从而产生某种具体的情绪或感觉的过程。目前，情绪风格板已广泛运用于各大创意学科。尤其在动态设计领域效用极高，可快速高效地传达设计师的风格理念。从创新视角来看，使用情绪风格板可以帮助你在进行设计时避免从零开始。收集整理和你创作理念有所共鸣的图像，有助于项目设计阶段的启动。随着项目理念和方向的确定，你需要预想项目的成果展现，而创建情绪风格板有益于确定项目的视觉外观以及想要传达的感受。

图 8.1 情绪风格板，此情绪风格板展示了一系列神奇的光亮效果与图像，其中包含了一定的情绪色彩与情感特质，拍摄与排版：彼得·克拉克

内部和外部

设计师应当意识到，内视觉和外视觉之间存在一个连续体。换言之，在个人内心和外界这两个找寻灵感的范围之间存在着一个平衡点。在情绪风格板出现以前，所有的设计方法和工具主要关注从内在寻找灵感，而情绪风格板则涉及外部视觉。设计师可以利用集合起来的创意流，收集与自己理念呼应的图像，寻找外在灵感。

尽管情绪风格板用途甚广，但设计者应在理念上保持自己的个性，这一点极为重要，不可直接模仿其他艺术家和设计师的风格，这属于剽窃行为。不过，设计师也不应排斥其他艺术家和设计师的影响，这一做法是不现实的，甚至是不可能的。设计师本身就是以图像制作为起始的视觉传统的一部分。设计过程中，可以借鉴其他设计师的风格，向他们的创意致敬。但请记住，致敬与剽窃之间存在着临界点。我们应时常审问自己：我是否在前人的成果上添加了自己的创意？是否表达了自己的观点？或者，只是在抄袭他人的创意成果？我们应诚实以对，如果确实在前人的基础上付出自己的努力，你将发现自己的创意或许会成为其他艺术家和设计师的灵感源泉。

效率

由设计驱动的生产，发展迅速、要求严苛。在商业艺术领域，速度就是金钱。情绪风格板有助于设计师快速有效地获取创意方案。通常，设计师需要迅速进行头脑风暴并设计出创意方案。有时候，设计师需要在一天内提交设计方案。一个高品质的情绪风格板能够帮助你在有限的时间内实现设计目标。寻找与你设计理念契合的图像，并激发出自己在色彩、素材和排版等方面的美学选择，快速切入设计阶段。

从"过程—结果光谱"来看，设计师对创意简报的充分了解将有助于对每个设计阶段的时间进行合理的分配。

如果你有一周的时间来制作风格帧故事板，可以用前两三天构思理念。用一整天甚至更多的时间来收集能激发灵感的图像，制作情绪风格板。不过，如果只有两天时间制作风格帧故事板，你就需要压缩时间分配，花一到两个小时来创建情绪风格板。情绪风格板能帮助你明白自己的设计方向，因此投入时间进行制作是大有裨益的。

图 8.2 一组情绪风格板实例，该情绪风格板收集的图片传达一种西部与风化的风情，包括许多激发灵感的纹理、风景及字体排印，拍摄与排版：彼得·克拉克

如何制作情绪风格板

制作情绪风格板的方法并无对错之分。简便的做法就是收集一切能赋予你灵感的视觉素材。看着这些图像,试着体会这些图像如何以某种方式打动你。选择那些令你有所思考或感受的图像,一张能让你惊叹的图像就是绝好的素材。对于这样的图像,你会产生一种敬畏的心境。

在收集图像和制作情绪风格板的过程中,不要过分在意项目的最终结果,项目仍有可能发生任何变化。也不要让你的内心编辑器主导图像的收集。图像收集和情绪风格板制作的过程应当是富有乐趣的。如果你并不享受或得不到启发,很可能是你过度担心项目的结果。尽己所能,关闭你的内心编辑器,尽情享受他人作品所带来的惊奇体验。一旦发现令你感动并与你理念合拍的图像就保存下来。如今,网络搜索使图像收集变得简单易行。在你的项目结构中创建一个灵感文件夹,并进行管理。项目结构是一种用于集中管理所有数字资源及项目文件的方法。

如果你正在浏览书本或杂志,将所找到的图像扫描或拍下来。如果你已经完成了图像收集,或者已经没时间继续收集了,那么接下来,你应该浏览一遍所收集的所有图像。这时候,就需要打开你的内心编辑器,帮助你选出与你的理念相关、能体现你视觉美感的图像。你可以创建一个次级文件夹来保存你所挑选的图像,使用颜色、编码或其他方法将其分类。下一步,便是建立真正的情绪风格板。

在桌面排版和数字革命之前,情绪风格板主要由手工制作而成。艺术总监和设计师将图片从杂志或书本上剪下来,用作情绪风格板的素材。尽管实物情绪风格板的触感十分亲切个性化,却耗时低效。所幸现在有各种各样的高效数字设备和软件可以利用。比如,图像处理软件 Adobe Photoshop 和排版软件 Adobe InDesign 是图像处理和布局排版的绝佳选择,通过处理和排版,图像变得更加清晰易见。图像既可以布局规整,呈网格状;亦可随意地以拼贴画的风格叠放。只要能满足你的需求、能表达你的设计目的,完全可以依个人喜好确定排版方式。

将图像按色彩、风格或材质等相似的视觉效果进行分类,这一做法行之有效。例如,你可以用情绪风格板中单独一页放排版参考。在背面,将图像并列放置以产生视觉与叙事张力。只要情绪风格板能满足你的创意需要,采用何种方法来创建均没有对错之分。当你逐渐养成创作情绪风格板和制作小手册的习惯,你会发现这样做仅仅是单纯地为了激发灵感。

我们有幸可以拥有如此丰富的资源来寻找灵感。比如,在网络上有众多博客,专门用于展示妙趣横生的视觉作品,你可以列出一份网站和博客地址清单,以便找寻灵感。你也可以开始收集关于艺术和设计方面的书籍。如果条件允许,定期使用图书馆资源,保持开阔的眼界,你将发现这个世界到处都有精彩的图像。

笔者反思

2000年，我加入纽约RCA唱片公司的创意团队，开始了第一份实习工作。当时，我只是普瑞特艺术学院（Pratt Institute）的一名研究生，对于初涉商业艺术领域倍感激动。

一天，艺术总监让我协助她收集一些视觉灵感资料。她向我介绍了正在设计中的唱片封面的创意方向，并希望我去纽约公共图书馆查找相关的杂志和书籍，把任何我认为可能会激发这一理念灵感的资料彩印下来，并给了我20美元的彩印费用。

我乘电梯从32楼下到时代广场，穿过纽约市到达图书馆，开始我的搜集任务。在查找了大量杂志和书籍后，我抱着一堆资料来到柜台前，交给负责复印的工作人员彩印，付款之后，我便返回公司，搭乘电梯回到32楼，将10份有关视觉灵感的彩印资料交给艺术总监。每份彩印资料花费2美元，全程耗费几个小时。

我把这个故事告诉我的学生，让他们体会自21世纪初以来发生的巨大变化。互联网完全革新了人们创建情绪风格板的能力。过去花上几个小时仅能收集到少量的视觉灵感，如今只要几分钟就能完成。现在有许多设计博客致力于视觉灵感的组织和展示。其中有些博客拥有关键词关联功能，当选定某一图像后会出现一些标签，你可以根据标签描述索引出其他图像。而其余网站仅仅用于创建和存放情绪风格板。

从外部资源中获取灵感，收集图像制作情绪风格板，这从来就不是件容易的事。我最喜欢的一个手机应用，就是用来寻找灵感和收集图像的。如果我有几分钟时间等待医生的预约，我通常会用来寻找视觉灵感。此外，使用数码相机，我们可以随时捕捉灵感。大部分设计师都会随身在口袋携带一台较好的数码相机，好比手机里内置的一项设定。指尖轻按，几秒钟我们就能收集并记录下有趣的照片。

当然，这种便捷方式的背后隐藏着过度饱和的危险。设计师应该具备甄别能力，懂得判断哪些将成为经典，哪些仅是昙花一现。潮流的变幻起伏如同流行文化的变迁。设计师还应该谨慎，若把潮流风尚当作唯一的灵感源泉，很可能丧失个人的特色和审美。因此，在寻找视觉资料、酝酿理念过程中，要注意保持内外视觉的平衡。确保选择的情绪风格板与你正在构思的理念相契合。切忌将时尚或漂亮的风格当作你塑造理念的主动力。对于巧妙、有效而富有内涵的理念，漂亮的设计风格应该只扮演着支持和提升的作用。

专业视角
艾伦·威廉姆斯

艾伦·威廉姆斯（Alan Williams）的童年时光大部分是在美国北卡罗来纳州山林间的树屋中度过的。他一生与立体书、摄像机和画板打交道，所以他坚信正是这些让他着迷于充满想象力的工作。在攻读英语专业学士学位时，他就开始钻研奇妙的计算机艺术，而后他获得了萨凡纳艺术与设计学院动态媒体设计专业的艺术硕士学位。艾伦·威廉姆斯担任纽约想象力量公司的设计与艺术总监，致力于如何讲更好的故事[①]，作品参见图8.3~图8.5所示。

对话艾伦·威廉姆斯

你在艺术和设计方面有着什么样的背景？

从记事以来，我就一直觉得讲故事并打动别人是一件很棒的事情。本科时，我主修英语和哲学，我渐渐有了做一名视觉叙事者的想法。后来我成了萨凡纳艺术与设计学院的研究生。由于之前没上过任何艺术或设计的课，第一天上课，我就倍感煎熬。我的同学们不是本科主修设计专业的，就是拥有良好的艺术背景。虽然一开始有点惊恐失措，但一旦坚持下来，一切就变得不一样了。老师和同学都支持和鼓励我。我关注着班里最有才华的同学，观察他们，并向他们学习。

本科阶段的英语和哲学学习是否对你成为设计师产生影响？

对于我现在从事的工作来说，英语和哲学与工艺、设计以及理念同等重要。客户带着问题而来，他们不知道如何与受众沟通。而我却深知人们对某些事物惯有的反应，明白一个好故事的结构，了解如何化解冲突，懂得如何制造惊喜。所有这些都得益于阅读，花大把时间阅读文学巨作，用心积累一切文学经典参考，了解文学巨匠创作的动因及灵感的源泉。从中你可以摄取养分，学会如何巧妙地重述一个故事。

你如何进行理念构思？

我的想法绝不是凭空出现的，它总是源于过去的一段经历、一些参考资料、一位作家或一位艺术家。我极力观察身边的一切。在城市咖啡馆里茫然的人们、地铁上熙熙攘攘的人群，都常常能让我灵感涌现。抽时间远离电脑屏幕，花点时间休息、散步和观察，这就是我主要的灵感源泉。

你还有哪些寻找灵感的方法？

我是Pinterest图片社交平台的超级粉丝。对我来说，它是一个在线的智能硬盘，让我能机智应对拖延症。

我建立了分类清晰的文件夹，在浏览网页时，看见合适的图像就会按类别归入文件夹中。你也可以开始收集并创建主题和体系，以此回顾以前存放的图像。我使用互联网目标很明确：观察和收集。

很多时候，当灵感出现时，我们不予重视。认为它会一直存在于我们的记忆里，随时可以想起来。其实，我们应重视激发灵感的事物。一旦遇到打动你的图片，将它截取下来，写下你的感想，然后收集起来。能快速写下你的想法是一项很重要的能力。否则，即使你坚信你有一个好记性，到最后也一样会忘记。

图 8.3 韩国现代公司（Hyundai）汽车广告《行尸走肉》(*The Walking Dead*)，由想象力量公司为 AMC 电视台设计，总监：艾伦·威廉姆斯

你为何热衷于故事叙述？

我喜欢激起人们的反应。小时候，奶奶会带着我穿行在北卡罗来纳州广袤的山林间。对于我们遇到的任何事物，她都能够讲出一个故事。就像《伊索寓言》一样，她的故事赋予了一切事物生命。因此，我从小就明白与人沟通的最好方式就是讲故事。故事叙述人的职责就是关注感人的事物，并将其重组，这样其他人也能收获同样的感动。

你对年轻设计师有什么建议吗？

不要轻言放弃。当我刚在萨凡纳艺术与设计学院上课时，我觉得身边的每个人都比我聪明上千倍。但之后我也看到许多学生跌倒，一蹶不振，甚至失败，之后便停滞不前。所以，你必须永不止步，勇往直前。暂不考虑现有能力的约束，想象一下你想做的事情。坚信自己所拥有的潜力。

图 8.4 电视剧《南方公园》(South Park)片头,由想象力量公司为《南方公园》制作中心设计,艺术总监:艾伦·威廉姆斯

图 8.5 电影《钢铁侠3》(Iron Man 3)片尾,由想象力量公司为漫威制作,设计师:艾伦·威廉姆斯

文字大纲

> "文字是设计过程的重要部分，设计理念的诠释及推广销售一半取决于文字表述。倘若你有个新颖的点子，你肯定不会在已有的设计中去找完全相同的视觉参考。这时你的工作就如电影编剧，需要用文字让场景生动起来。因此，你必须让别人知道你要设计什么，并让他们认同你的设计。在设计过程中，文字和视觉上的表述是彼此贯通、缺一不可的整体。"
>
> ——凯琳·冯，设计师／艺术总监

什么是文字大纲？

文字大纲是一个项目叙事结构的载体，用于传达理念背后预设的故事与画面。运用文字描述理念，对动态设计师来说极其重要，设计师需要借助文字与别人交流想法。否则，即便你制作的图像非常精美，都不足以将你的理念推广出去。因此，在创意团队中，拥有文字表达能力的人会显得更能干、更重要。

在展示理念的环节中，文字大纲有助于提挈总体理念、补充视觉解决方案。例如，有时你的理念较为宏大，无法单单用一块风格帧故事板和几幅风格构图充分表达，你就可以用文字描述来弥补风格帧故事板上所遗漏的重要信息，以制定一个全面而精良的展示方案。在商业动态设计领域，设计工作室需要推销其理念，才不会在竞争中被淘汰。因此，在创意纲要方案的沟通过程中，文字大纲发挥着重要作用。

以理念形成为目的的写作

创意写作对理念构思有多方面的积极作用。首先，通过自由写作开启创意进程。接着撰写文字大纲，勾勒出理念的基本轮廓。在"进程—结果光谱"内，尽管文字大纲比自由写作深奥复杂得多，但只要敞开心门、放松情绪，就能顺利完成。设计师可以将想法诉诸纸端，以此开始与自己内心的对话。经过反复修改和编辑，设计理念和故事情节便逐步形成。为理念形成而进行的写作投入的时间和资源成本较低。日记、笔记本或者电子文字处理软件都可以简便有效地记录你的想法。

叙事结构

如果要向时基媒体提供设计，设计师必须有基本的叙事意识。叙事由一段时间所发生的一系列相互联系的事件组成。按照事件发生的顺序，分为开端、过程和结尾。在动态设计众多创意传统中，故事叙述是一个主要方式。动态设计师需要熟悉传统的叙事结构——开端、冲突产生、高潮、冲突缓解以及矛盾化解。传统的叙事结构有多种展开方式，其中最为常见的两种方式是线性叙事和非线性叙事。

线性叙事是指一个片段从开头到结尾都有清晰的推进过程。非线性叙事则在时间编排上更加抽象，以任意时间顺序展开故事。无论采用哪种叙事方式，信息和画面的传达均有主次之分，因此两种叙事方法都可以运用于动态设计中。

故事叙述的另一个基本要素是过渡，过渡可以表现动态设计中的变化。叙述中，过渡使不同事件自然连贯地或不连贯地展开。至于采用何种过渡方式，连贯与否，这由设计师希望观众有什么样的体验而决定。此外，在项目设计阶段就可以确定过渡片段的视觉和情感效果。不过，叙事发展还应为情节变化留出了想象空间。鉴于过渡在动态设计中发挥重要作用，应在构建叙事结构时多加考虑。

故事形态

美国作家库尔特·冯内古特提出"简单故事形态"这一理念[②]。这一理论阐明经典的神话和故事具有可辨模式。他制作了一个坐标轴,纵轴顶部标为"好运",底部标为"厄运",横坐标用横线表示故事的开端和结尾。通过这一方式,冯内古特发现在众多故事中存在许多不断重复的简单故事形态。约瑟夫·坎贝尔也在《千面英雄》(*The Hero with a Thousand Faces*)[③]和《神话的力量》(*The Power of Myth*)[④]两书中阐释了类似的想法。他发现在不同历史阶段、世界不同地方、不同文化中存在着一些重复出现的故事原型。克里斯托弗·沃格勒在他所著的《作家之路》(*The Writer's Journey*)[⑤]中进一步论述了约瑟夫·坎贝尔的这一观点。书中概括了英雄故事中反复出现的基本情节,成为许多好莱坞电影的经典模板。这几位作者均指出,吸引观众的故事类型通常依靠矛盾和冲突。观众或读者一般都希望在电影、电视剧或小说作品中获得一些感触,体验戏剧性变化。一般而言,没有变化的故事是十分乏味的。在动态设计中,我们所构思的故事和叙事,规模虽然比电影或小说作品小,但仍需要具有趣味性和动态效果。动态设计师需要构思出具有戏剧性变化、矛盾和冲突的故事。此时,设计师可以用文字大纲勾勒和展现故事的整体轮廓。

比如,我经常向学生展示 Adobe After Effects 的用法。Adobe After Effects 是一个简单的动画和图形编辑器,通过信息图表展现在一段时间内关键画面间的速度变化情况。未发生变化的速度表现为直线,线段静止单一;相反,速度发生变化,则表现为缓入或缓出的曲线。

曲线的弧度越明显,动态效果越强。动态设计师通常比较熟悉 Adobe After Effects 或其他类似的通过图形编辑器调整速度的动画软件。这是展现叙述故事剧情变化的一种有效途径。我鼓励学生思考他们在动态设计作品中所希望展现的故事样子。对此,一个行之有效的练习方法是画出故事形态,可以仿照 Adobe After Effects 图形编辑器,或者仿照库尔特·冯内古特的横纵坐标轴,以好坏运气为纵轴,故事开端到结尾的时间为横轴。只不过,在动态设计中,纵轴代表视觉张力和速度的对比效果。

脚本

文字大纲为叙事和理念提供了一个大概框架。但是有些项目需要更为细致的描述。而脚本可以为动态设计作品中每个动作提供细节安排,编排事件发生顺序,并且协调每一个具体时间点。此外,脚本还有助于制作拍摄单、安排制作时间表。

拍摄单列明实景电影拍摄过程中所需要捕捉的或者后期制作所需的各类镜头。脚本还包括对话、旁白及摄影机运动方向。因此,动态设计师或动画师可以使用脚本安排影像和声音的同步过程。由此,脚本不仅协调全体成员共同完成设计的拍摄制作,还能保证任务同步进行。

利用文字大纲和脚本

> "用一段文字条理清晰地表达自己的想法,将抽象的想法转化成简单可行的方案,能为之后的视觉设计奠定良好的基础。我鼓励设计师多进行这样的写作实践,以抓住设计想法的核心。"
>
> ——贝亚特·博德巴彻,设计师/艺术总监

脚本和文字大纲可以确定动态设计项目的叙事形态。故事陈述是动态设计的一个基本方面,因此,动态设计师需要习惯构思叙事。而风格帧故事板能将动态设计大纲或脚本实物化及可视化。叙事创作不拘形式,可用脚本写作软件打出来,也可以手写在索引卡上。关键在于投入足够的时间,构思有趣的故事。全情投入,不要怕反复修改。一个构思巧妙的叙事故事能增加项目的深度和内涵。

图 8.6 Adobe After Effects 图形编辑器界面截图

图 8.7 库尔特·冯内古特"简单故事形态"信息图形

第 8 章 外 视 觉 75

图 8.8 电视剧《奔腾年代》(*Halt and Catch Fire*) 片头,由 Elastic 工作室为 AMC 电视台设计,艺术总监:帕特里克·克莱尔

专业视角
帕特里克·克莱尔

帕特里克·克莱尔（Patrick Clair）来自加利福尼亚州洛杉矶，是一名导演、创意总监和动态设计师。他是 Antibody 拍摄工作室的负责人，也是总部位于洛杉矶的 Elastic 工作室电影制作团队的成员。帕特里克在昆士兰科技大学获得学士学位，专业为真人实拍导演，包括制作 16 毫米短片；之后获得澳洲广播电视电影学校硕士学位，专业为视觉效果及片头设计。完成学业后，他先后在音乐电视频道以及澳大利亚国家电视台——澳大利亚广播公司（Australian Broadcasting Corporation，简称 ABC）任职，之后做了几年的自由职业者，最后在悉尼创立 Antibody 工作室。帕特里克涉足广告、电影拍摄、广播等领域，为音乐电视频道、美国全国广播公司（NBC）、澳大利亚广播公司、TEDx 和育碧娱乐软件公司提供过服务。他曾在半永久设计交流大会上以"设计在社会问题解决中的作用"为题进行过演讲[6]。

对话帕特里克·克莱尔

你在艺术和设计方面有着什么样的背景？

我的专业是真人实拍，接受过真人拍摄的导演训练，当时的我年少轻狂。大学毕业以后，我住在澳大利亚的一座小城市，我的毕业证书告诉我，我已经是一名导演了。当时我荒谬地以为这座城市没有多少导演从业者。之后，我便开始寻找另一条比较实际可行的入行途径。恰巧那时动态设计行业出现了一些着实令人兴奋不已的新事物。比如，Psyop 和 MK12 工作室创造出了一种新颖的融合图形创作方式，这是我之前从未见过的。这使动态设计逐渐突破了滚动字幕和结尾标记的范围，变得创意十足。对于这种新颖而有趣的发展趋势，我按捺不住喜悦随即投身其中。我选择在澳大利亚国家电影学院学习研究生课程，专攻片头设计与视觉效果，接受了一些基础技巧方面的训练。之后，非常幸运地得到了一份在音乐电视频道的工作。这份工作富有创意，我十分满意，而且我有足够的自由，可以自由选择动态设计、删减素材、拍摄宣传片、指导音乐家拍摄等工作任务。这份工作很棒，但多以审美和潮流为导向。我想做些有内涵的、关于故事叙述的工作。于是开始倾听自己的声音，探寻自己真正想要的做事方式和叙事角度。我开始为澳大利亚广播公司（这个机构类似于英国广播公司和美国公共广播公司）制作具有动态设计的纪录片。在那里，我专注于稍长的故事叙述，渐渐地形成了自己的动态图形设计风格。

你如何进行理念构思？

主要通过不同事物的组合。显然，动态设计是一种视觉媒介，所以我尽可能多地通过书籍、网络及其他方式了解视觉文化。不过，我认为在这个过程中，设计师的注意力会受到一定干扰。当然，我曾经自己也有过这样的体验。个人认为，我们需要从真正简单、基本和直接的层面理解故事、交流和意义。最近我正在构思一个理念，这一构思过程实际上就是探索问题的过程，比如："我想要达到什么效果？项目的对象是谁？应该如何与他们对话？通过何种方式我才能最简单地将我的想法具象化？如何吸引受众？如何用一种简单易懂、强调内容的方式来吸引他们的注意力？"这些都是交流和故事叙述的基本考虑要点。

你为何热衷于故事叙述？

　　故事叙述，对于我们在电影和电视业所扮演的角色来说举足轻重。我个人认为它同样适用于广告业。荧幕上所有的内容本质上就是讲故事，当你制作大量设计后，你的注意力很容易受审美干扰。但最终，我们追求的是对受众产生一定影响，向他们传达信息，或引发情感效应；带他们踏上一段旅程，感知各种角色，体会故事的主旨。如果在进行决策时运用这种方式，你的作品会比较有张力。

你的创作灵感源自哪里？

　　我一旦开始工作，就会如饥似渴地消化网络上发布的每一个动态设计，如痴如醉地欣赏每一件作品，设想大咖们如何结合动态设计完成自己的作品，思考成功或失败的作品背后的原因。现在我更倾向于从摄影和当代艺术中汲取灵感。当然，阅读对我来说也十分重要。

　　灵感总是以不可思议的方式，在最奇怪的地方出现。通常，灵感在你解决一些事情后突然出现，或者当我困在延误的飞机或火车里时，灵感就来了，可当我好好坐下来努力想列个大纲的时候，它却又不出现了。

你对年轻设计师有什么建议吗？

　　入行头5年我都在学习使用 Adobe After Effects 的各种不同功能，接下来的5年，我都在学习怎样才能不使用这些功能。现在，我只使用几个相对简单的元素。但如果没有经历复杂事情简单化的过程，恐怕我没有足够的自信和勇气去使用这些简单功能。新近的设计效果或潮流未必能对你的设计有积极作用。你能了解所有功能固然好，不过最终你会发现值得信任的仅有几处而已。通常情况下，一个简单但设置得当的类型属性比任何插件所产生的效果要强。

你最喜欢哪个项目？

　　《真探》（*True Detective*）系列剧。这部电视剧的导演和执行制片人都很出色。这证明，优秀的作品往往来自优秀的客户。大多数设计师之所以能设计出精美绝伦的作品，关键在于找到合适的提纲和客户，从而走向正确的道路。整个过程中，这些优秀的客户总能做出简短而直接的要求，对所需的镜头思路清晰完整。同时，所有参与者都能感到成就感。这样的合作令人十分愉快。我希望每个参与提纲构思的人都能有这样的体验：在对的时间和地方，和一群对的人，想出对的点子，做着对的事。我觉得自己很幸运。

　　在为《真探》设计片头时，我们特地选择了双重曝光。这部电视剧本身通过环境向观众展现角色特征。

　　因此，我们希望能够沿用这一思路，在设计中利用环境塑造角色，并用视觉效果加以体现。最后，我们的确成功塑造了角色的人物肖像[7]。

图 8.9 电视剧《真探》片头，由 Elastic 工作室为美国 HBO 电视台设计，艺术总监：帕特里克·克莱尔

图 8.10 游戏《看门狗》（Watch Dogs）预告片，由 Antibody 电影工作室为育碧娱乐软件公司设计，设计师兼艺术总监：帕特里克·克莱尔

第 8 章 外视觉　79

图 8.11 视频《揭秘震网病毒》（Stuxnet: Anatomy of a Computer Virus）信息图形，由泽普勇德其他影片（Zapruder's Other Films）工作室为澳大利亚广播公司设计，设计师兼艺术总监：帕特里克·克莱尔，文案：斯科特·米歇尔

注释

① "Alan Williams". Behance.com. [2014-09-20]. https://www.behance.net/alanwilliams/.
② "Kurt Vonnegut on the Shape of Stories." Youtube.com. [2014-08-25]. http://www.youtube.com/watch?v=oP3c1h8v2ZQ.
③ Campbell, Joseph. *The Hero with a Thousand Faces*. California: New World Library, 2008.
④ Campbell, Joseph. *The Power of Myth*. New York: Anchor, 1991.
⑤ Vogler, Christopher. The *Writer's Journey*. California: Michael Wiese Productions, 2007.
⑥ "Patrick Clair". Artofthetitle.com. [2014-08-25]. https://www.artofthetitle.com/designer/patrick-clair/.
⑦ Clair, Patrick. 笔者电话采访. 采访日期：2014 年 8 月 13 日.

第 9 章
图 像 制 作

图像制作与动态设计

制作风格帧的目的是为了做出赏心悦目的图像,成功的风格帧拥有精妙的构图。风格帧的构图越具活力,越能吸引观众的眼睛,越能传达信息。动态设计师需要培养自己发现与创造有效构图的能力。发现是第一步,设计师必须能够区分好的构图与较差的构图。我常让学生在评论的时候指出最好和最不好的风格帧,因为他们需要具有评判自己和其他同学作品的能力,就像专业人士必须知道怎么评判自己和其他设计师的作品一样。为了能一直制作出上佳的风格帧,我们必须培养自己发掘图像之美的能力。

图像制作的传统可以追溯到原始人类和洞穴壁画。用在物体表面做记号、刻画、描线的方式来描绘自然或脑中之景是人类与生俱来的行为能力。图像可以展示想法、情感和经历,是艺术家表达意义的象征,是观看者思考与体验的指引。图像可以跨越时空,令观看者产生共鸣,有些数千年前的图像至今仍然发挥着影响。如今,无论你在哪里,互联网都能让你方便快捷地获取这些图像。

为了始终能制作出美丽或成功的图像,我们需掌握艺术与设计共通的原则。大部分的艺术和设计院校在入学第一年开设基础课程。基础原则包括构图、明度、对比、色彩和空间。此外,为了熟练进行图像制作,也需要理解结构、形状、线条和纹理的知识。要培养这些技能需要合理的引导以及自身的努力。多请教优秀的老师,给自己和同学设立更高的目标,挑战自己,成为更好的艺术家和设计师。

构图

视觉重要性排序

从设计角度来说,设计师可以通过风格帧对视觉组成的重要性进行排序,将观众的视线引向特定的视觉焦点。要达成这个效果,设计师需懂得如何对不同的元素进行组合。色彩、明度、比例、纵深、形状、线条、纹理等都是需要考虑的元素,它们可以决定让哪些元素更突出,哪些则隐没在背景中。

构图或许是图像制作最重要的一步。所谓构图,就是在一个空间中把不同的视觉元素组合在一起,要考虑的关键元素是正空间与负空间、对称与不对称之间的范围,或者说界限。视觉元素的组合方式会改变它们互相影响的方式。设计师要做的便是引导观看者的视线。如果对风格帧中的一个元素进行改动,所有其他元素也会在不同程度上发生变化,改动越大,构图整体发生的变化也就越大。

正空间与负空间

正空间与负空间的相互作用在构图中至关重要。对可见与不可见的平衡协调渗透在设计的方方面面。这一理念不仅仅存在于设计与动态领域,还存在于道家的阴与阳、二进制的 0 和 1、暗物质

与光物质，以及其他表达"是"与"否"对比的说法当中。这些都是艰深的研究领域，然而仍包含一丝简单的相似之处：它们都是在探索可见与不可见之间的冲突。如何平衡"有"与"无"之间的关系，便是创作优秀构图的关键。负空间是评判风格帧时使用的重要标准之一。为了更有效地把观看者的视线引向图像焦点，需要设置空白空间。

图 9.1　风格帧，学生作业，由萨凡纳艺术与设计学院张淳尧创作

图 9.2　风格帧，学生作业，由萨凡纳艺术与设计学院乔丹·泰勒创作

理解并运用正空间与负空间对创作有力的构图至关重要。请想象这样的场景：你要搬进宿舍或公寓，家具有一张床、一个桌子和一个衣橱。怎么摆放这些家具会影响你在这个空间的体验。如果把任何一个家具摆到门口，视觉在空间的流动就受到了遮挡；如果再放入其他物体，比如沙发、冰箱、书架、娱乐设施，空间就会显得拥挤。你是否在杂乱的房间或空间里待过？想象桌子上堆满了纸张、地板上到处是衣服、抽屉里堆满了东西。空间中的元素过多，眼睛得不到放松，失去专注，人会因此感到迷惑与犹豫。看一幅元素堆叠过多的图像就好像置身于一个杂乱的房间。

　　当图像包含过多元素，图像就失去了突出点，所有的元素都很显眼，观看者便不清楚到底该把注意力放到哪边，犹豫不决。换句话说，留白与加入元素一样重要，负空间和正空间一样重要。空白空间对构图的视觉焦点起到支持作用，使其更加突出。

对称与不对称

　　构图中需要考虑的另一关键因素就是对称与不对称之间的连续。以对称的方式排布正空间与负空间可以把平衡与确定性最大化。以设计成果为导向的构图通常都采用对称结构，简单易懂，能减少信息传递时的困惑，如海报、平面广告和商品标签。公司 LOGO 与标题通常情况下是构图的中心。在这些视觉焦点的周围，则填充负空间以减轻视觉负担。对称结构对于表现清晰尤为有效。广告商希望观众了解自己的广告品牌，因此，一个 30 秒的商业广告在最后三到五秒通常会采用近似对称的构图，以突出广告商的品牌。

　　而不对称构图通常被认为是艺术的传统，因为艺术作品中的视觉元素常常偏离重心或是出人意料。跟对称所带来的确定性相反，不对称构图可以有效地制造神秘感。神秘意味着解释的开放性。不对称构图可以带来更多趣味与戏剧性，吸引观看者的注意，使其产生感性与理性的思考。作为一个动态设计师，知道什么时候采用对称结构、什么时候采用不对称结构十分重要。

图 9.3　风格帧，学生作业，由萨凡纳艺术与设计学院乔·鲍尔创作

动态

　　动态设计就是让构图在一段时间内不断产生变化，而其中很有趣的变化就是制造神秘与确定之间的对比与冲突。静止图像或信息图形的构图通常情况下被视为艺术或商业艺术。尽管一幅图像里可以同时包含这两种风格，但整体上总是趋向于一方或者另一方：构图要么传达关于某件事物的确定信息，要么传递一种神秘感。然而在动态设计当中，我们却可以同时引入这两种风格的构图。时间元素的加入让我们可以对构图进行改变，可以从神秘转换为确定，也可以从确定转换为神秘。并且，一份动态作品可在艺术与设计之间多次切换。许多商业作品都采用这种做法，首先代入神秘感，然后向观众展示具体的内容，最后则以传达出设计确定性的公司 LOGO 结尾。

方式与公式

　　构图过程中，视觉原则方面的认识与艺术直觉之间经常产生冲突。"黄金分割"和"三分法"都是十分有用的方法，属于典型地运用几何比例来构建视觉关系[①]。这些数学比例在自然界中也可找到。"黄金分割是指将整体一分为二（比如将一条线分成两段，或四边形的长、宽和它们的和），整体部分与较大部分的比值等于较大部分与较小部分的比值，这个比例被称为黄金分割。"[②] "三分法"则是一种用于构建美观构图的简单方法，"用两条竖线和两条横线将图像纵、横分成三等份，构图时尽量把主要物体沿横线或竖线放置——最好放在线条交点或邻近交点处"[③]。

图 9.4　分割体系实例，左为黄金分割，右为三分法

　　虽然这些工具十分有用，但需注意在图像制作过程中不要过于依赖任何公式。若比例过于平衡，图像可能看起来太刻意，甚至趋于静止。比起按部就班，更应把这些方法看作辅助性的引导。为实现构图的美感而矛盾纠结是图像制作过程中的重要部分。不断尝试对各种视觉元素进行排列、推翻和重排，直到视觉效果达到完美，这些努力能为构图增添动态张力。

海玻璃

　　为了制作出美丽的构图，需要坚持，在失败中越挫越勇。图像制作像一次旅行，阻碍和挑战是旅程的一部分。不断经历创建空间、移动元素、擦除、从头再来的过程，你将会成长为一个更优秀的设计师。艺术和设计就好比是海玻璃。最开始是被丢弃到海中的粗糙不平的废玻璃片，在海浪的击打中，不断冲刷海岸，尖锐的边缘与岩石、沙砾碰撞摩擦，日复一日，废玻璃逐渐变得柔和。海岸上坚硬的岩石和沙砾在海玻璃划过时不断对其进行磨光，最终让原本粗糙的海玻璃变得柔和美丽。艺术家或设计师的成长过程也是类似的。你需要全身心投入，努力承受"岩石击打"和"穿越沙地"的痛苦。你需要鼓足勇气、尽心尽力，最终才会锤炼出制作美丽图像的才能。

图 9.5 可口可乐《幸福工厂》广告,由 Psyop 公司制作,艺术总监:凯莉·马图利克、托德·米勒

专业视角
凯莉·马图利克

　　凯莉·马图利克（Kylie Matulick）是 Psyop 公司的创意总监和联合创始人。她设计并指导过一系列获奖作品，2007 年，她被《美国创意》（USA Creativity）杂志提名为"美国最有创意的 50 人"之一。Psyop 公司致力于帮助各品牌和公司与消费者进行沟通交流，并通过展示富有张力、吸引人心的故事情节以及利用各种技术与媒体手段来解决商业与营销难题。Psyop 公司擅长动画、设计、插画、3D、2D、真人电影制作及其无缝融合上述技术，始终以独特、个性化的方式进行每个项目[④]

对话凯莉·马图利克

你在艺术和设计方面有什么样的背景？

　　我在澳大利亚的一所传统设计名校学习了图形设计。当时还没有开设动态设计课程，甚至电脑也还很少有人使用，大量工作都是手工完成，比如手动排版。我们经常需要进行构图设计，剪切再粘贴，很考验"手艺"。这段过程为我在思考、理念构思、动手能力以及对色彩和构图的敏感度方面打下了很好的基础。我尝试用不同的媒介表现。有些时候用不到电脑，需要亲手做些什么。我发现这种动手制作可以让我以更加开阔的思路看待创意。我曾做过包装设计，我很喜欢其中涉及的小细节，包装设计的有趣之处是可以亲身触碰到设计成品。包装需要传达信息，也需要为人们营造某种体验。

　　后来，我搬到了美国，偶然得到了进行动态设计的机会。我此前并未做过动态设计作品，但已有的作品展现了强烈的美学理念与清晰的主张。所以许多知识是我在工作中才学到的。进行故事叙述的过程非常有趣，而将我对视觉的敏感与故事叙述层面结合也令我视野大开。我开始这份工作的时机十分凑巧，当时人们刚开始把科技应用在创意行业。设计方面的背景让我能以比较广阔的眼界来看待动态设计。我并不是"技术宅"，因此与同事的合作就变得非常重要。我开始同一群技术卓越的人一起共事，将设计和叙事才能与技术结合是一件振奋人心的事，并且获得了相当好的成果。

　　我们于 2000 年创办了 Psyop 公司，幸运地得到了许多人的支持和赏识。我们把设计、创意和理念方面的考虑传达给技术组，并与他们一起进行了许多有趣的探索。我们对技术的创新尝试和应用史无前例。我们更关注如何解决问题，同时不为单一的风格所束缚。我们尝试用不同的方式处理不同的项目。这些是 Psyop 基本的工作理念。故步自封不是我们的风格，我们对某些领域会进行深入探索，但总会尝试把自己从舒适区拽出来。这是设计师需要做的事。不同的问题有不同的解决方法，因此每个项目都是一个全新的开始。而你要做的就是用全新的视角朝前看。

你如何进行设计？

　　要做出一个好的作品，一个很重要的方面就是要确保能够清晰地表述你的构思。无论是进行项目推介，还是承接项目，我们总需要给出详细的风格帧，清晰地表达出我们对目标成果的构思。3D 设计师了解他们的目标并不断尝试以达成目标。我们喜欢尝试利用不同的媒介，如木炭画、油画、矢量图形、剪纸和超现实摄影制作风格帧，然后技术组据此设计出充分体现图像的最佳方案。

图 9.6 《幸福工厂》广告过程绘图，由 Psyop 为可口可乐公司制作，设计师：凯莉·马图利克

把脑海中的创意形象地呈现出来是一个很重要的技巧。在这个过程中你可以进行各种尝试，没有约束，没有技术障碍，只要你把想法落实到一张纸上，最终它就可以变成你想要的东西。走完创意流程后，或许需要进行调整，这可能是因为时间不够、财力不足，抑或是技术水平达不到等。虽然需要经过删减的步骤，但最初仍然需要把构思尽可能准确清楚地表达出来。

你如何进行理念构思？

有些时候，我们会坐在一起进行头脑风暴，很多时候以小组为单位进行工作。我们组成智囊团，大家各自表达想法，通常在积极和活泼的氛围下不断地进行对话交流。有时是安静的冥想，因为你还不能确定，你还在找感觉，慢慢进入放松的状态，听从自己的直觉。你还无法想出具体的事物，但已经开始找到对的感觉：或是色彩、纹理组合，或是动态感觉，或是你想要讲述的故事，或是故事中精彩的一瞬间。然后以此为基础不断衍生、发展。灵感的来源林林总总，人与人之间也千差万别，我的灵感通常伴随情感的代入。我喜欢尝试发现能引人注意的特别元素，可能是令人感动的，也可以是引人深思或发笑的。精髓就是——要能吸引人，让大家有所感触，有所思考，有所启发。这是我灵感的来源。一开始拍脑袋说，"我有一个很酷的点子"，然后再往里面添加情感意义的这种做法，我觉得是很难成形的。

图 9.7 《幸福工厂》广告,由 Psyop 为可口可乐公司制作,艺术总监:凯莉·马图利克、托德·米勒

你如何寻找灵感?

我觉得挑战能激发灵感,比如解决问题、赢得项目、交出一份充满惊喜的作品、跳入舒适圈外不熟悉的深水。有时我也喜欢在微小的瞬间寻找灵感:和孩子们出门玩、寻找四叶草、清晨喝一杯咖啡。所有这些瞬间都可能会带给你特殊的感受。创意无限的人就得这样。你需要保持思维开放,虽然并不总是容易。我认为在工作以外的场合进行创造性表达也很重要。

你对年轻设计师有什么建议吗?

现在的市场竞争很激烈。设计师众多,其中有天赋和才能的也不少。作为初级设计师,你会在创意总监手下工作,或者有同事或导师对你进行引导,或者需要跟别人合作。但你必须能够听到自己内心的声音,并且要信任它。这样你就不会混淆自己和别人的想法,并明白什么时候对了什么时候错了——因为有时候你确实是做错了。你需要足够灵活,愿意对自己的构思进行调整,从而让大家理解。如果你无法让别人理解自己的想法,那就是失败的。有时你必须站稳立场,尝试说服别人,因为你坚信自己是正确的。积累一定经验后你就会得心应手。

图 9.8 川宁公司（Twinings）广告《海》（Sea），由 Psyop 为英国 AMV BBDO 公司及川宁公司制作，创意总监：凯莉·马图利克

第二，想在任何领域成功，都需要努力工作。天赋能起的作用有限，剩下的需要你自己去拼搏追求。不断完善自己的技能，让自己过得充实。我见过一些人虽然天资平平，但仍成长为十分优秀的设计师，就是因为他们有强烈的工作热情。先努力，后成功，而不是反过来。

最后，我认为好奇心也很重要，要常问"如果……会怎样？"跟有好奇心的人在一起工作会很有趣。如果你总是能问"如果……会怎样"，那么你就能一直保持开发的思维。在某些时候，你确实需要专注于一件事，进行到底。但思考和提问会向你展示生活的其他可能性，进而影响你的创意视角，这对成为一个有创意的人来说十分重要⑤。

图 9.9　ING 探索片，由 Psyop 为 ING 公司制作，设计师：凯莉·马图利克

明度

由明到暗

除了正空间与负空间、对称与不对称，设计师还需要了解明度。明度可以指从明到暗的色彩强度变化。我们可以利用明度在构图中体现出纵深。许多学生和设计师从人体素描课或者传统媒体中学习有关明度的知识，但他们却很难把理论运用到电子图像制作当中。我刚开始教授动态设计这门课时，发现不善于利用明度的学生在制作风格帧时十分吃力。学会分辨明度是调整明暗渐变的第一步，对整个动态设计的成功与否也是至关重要的。图像中如果没有各种程度的明暗交织，就会缺乏对比，显得扁平。艺术家或设计师通过运用明度变化在二维平面上制作出三维的立体效果。虽然所有色彩都有明度范围，但明度的运用可以独立于色彩和饱和度。

明度与色彩

所有色彩都具有明度，也就是不同程度的明暗度，但色彩也有不同的色调和饱和度。为了让彩色图像既有纵深，又有焦点，设计师不仅需要掌握明度变化，还要懂得运用合适的色调和饱和度。这种技巧在制作照相写实图像时尤其重要，因为照片中的各个元素通常有不同程度的曝光。如果色彩和明度处理不好，整张图片都可能支离破碎。但同时设计师也可以利用这一原理，通过设定不同的明度和色彩饱和度来制作出清晰的视觉流。

为什么明度很重要

合理地利用明度可以让构图体现出纵深感。图像颜色最深处和最浅处在视觉上仿佛处于空间的前部。利用这一原理，设计师只要制作出明暗渐变，就可以有效地为图像添加不同层次的纵深。也可以增大明度将观众的视线吸引到构图的焦点上，因为最深处和最浅处总能吸引人的注意。设计师可以通过调整明暗，让空间中的某个视觉元素前移或后退。

熟练运用明度

刚开始时，在黑白图像上可以较好地练习对明度的辨识，比如学习如何观察和辨别明暗度、在二维平面或表面上练习给日常物体增添明度。目标是让图像拥有纵深、形状和维度，这需要了解并应用正确的灰度渐变。在黑白图像中练习顺手后，可以尝试在彩色图像中运用明度。一个比较好的练习方法是先在黑白图像中进行明度范围的辨别练习，一段时间后再用同一张图像的彩色版进行同样的练习（见图9.10）。

图 9.10　黑白及彩色下的明度研究，研究人：奥斯汀·肖

明度是制作照相写实合成图的关键。为了制作出真实可信的图片，设计师在拼接不同图源的元素时需具备匹配明度的能力。对明度辨别错误以及处理不当都是不能容忍的。这也是润色和绘景中不可缺少的技巧，而润色和绘景对于动态设计来说又是极其重要的。设计师一旦能够熟练掌握明度，就能较有把握地将这种技巧运用于抽象和风格化的过程中。

明度与线条

明度可以通过线条的粗细转化和表现。设计风格常利用线条作为图像的主要视觉元素。线条的粗细变化与明暗度的改变可以产生相似的效果。更粗、更黑的线条更凸显，而较细、较浅的线条则更隐淡。通过制造明度对比，设计师只需利用线条便可表达出各种运动，甚至立体感。用其他模拟或者数字工具也可以做出这种效果。例如，铅笔铅芯的软硬程度不同，画出来的线条也深浅各异，甚至只要改变下笔力度，就可以加重或减淡铅笔画出的颜色。在电子工具方面，可以用 Wacom 平板的压力感应设置来制作出类似的效果。在矢量图形的制作中，Adobe Illustrator 等软件可以对不同路径和物体的笔触宽度进行改动。无论使用什么工具，遵循的原则都是一样的。

大自然中的明度

探索明度就是探索生活中的美。当望向天空，你看到的只有蓝色吗？你是否注意到了天空颜色的渐变？如果仔细看，其实能发现深浅不一的蓝色。看得时间再长一些，你还会发现这些颜色渐变随着时间不断变化。模拟视觉图像中其实都蕴含着明度的细微变化。如果你想让一幅图片生动或具有触感，就需要加入多层次的明度渐变。

图像制作中的对比原则

动态设计的每个方面都要用到对比原则。从理念构思、设计到制作、后期处理，对比都能带来张力。对立的元素如果放置合理，就能碰撞出活力的火花。在图像制作中，张力极其重要，因为它能创造出视觉焦点。图像中元素之间的差异越大，对比也就越鲜明。艺术家或设计师掌握了如何运用对比，就能把观众的视线引向焦点。

没有对比就很难体现纵深和活力。缺乏差异化的图像显得平淡无力。要敢于在设计中加入视觉极限。

新手常犯的错误就是图像中的多样性太少。如果构图中已经有了一个体积较大的形状，尝试用更小的形状来进行呼应。如果空间太满，试着去掉一些元素，制造负空间。如果构图中有特别明亮的区域，则加入极暗的区域来建立对比。如果所有的颜色都是高饱和度，就降低一些非视觉焦点元素的饱和度。对比可以应用到每个视觉规则中。

数字媒介的一个优点就是能提升艺术与设计工具的速度和效率。我们用数字图像制作工具能很容易地

图 9.11 风格帧，学生作业，由萨凡纳艺术与设计学院瓦妮莎·布朗创作

尝试各种对比,能对图像进行任意调整,并且在许多时候,可以对制作效果进行预览。我们可以撤销、保存、修改,或以种种无损方式进行操作,这让我们在设计过程中可以自由探索对比的运用。而模拟媒体就没有这种自由度,不允许我们进行各种改动或者撤销。

但是,将模拟材料数字化处理后,我们就可以利用数字工具带来的便利。对比是图像制作的有力工具。

色彩

色彩是图像制作的基础,是界定整张图像视觉图形的统一元素,通常被称为调色板。设计师必须能够选择和确定相应的调色板,以满足不同创意简报的要求。调色板也有助于界定图像风格的创意边框和范围。如果一种颜色离既定调色板范围太远,就会显得格格不入。

色彩给予图像生命与活力。设计师通过色彩选择传达创意与情感。不同色彩具有不同的性格与特征,你可以通过选择不同的色彩来赋予图像不同的情感色彩。比如,主色为饱和度较高的绿色,混杂些许亮黄与橙色的调色板会给人以生机勃勃之感,而由饱和度较低的银色和灰色组成的调色板则会有荒芜与洁净之感。图像制作中的色彩可以形象地比作"共感觉"现象。共感觉是一种心理学症状,表现为患者的感官体验发生混乱,比如听觉引发嗅觉体验,或味觉引发视觉体验[6]。艺术家和设计师可以利用共感觉这一手段将含义融入视觉元素中。

色彩的一条基本规则是:在同一空间中,暖色给人往前,而冷色给人退后的视觉感受。暖色包括红色、橙色和黄色,冷色包括蓝色和绿色。紫色则根据红色或蓝色的混合情况,介于暖色与冷色之间。暖色显得有趣活泼,冷色则偏向沉静。色彩的互相辉映为图像带来无穷趣味。色彩组合,例如互补色之间的组合,可以制造对比效果,为图像带来张力、视觉流与层次感。此外,色彩明度与饱和度的变化也可以为构图增添纵深和维度。艺术家兼教育学者约瑟夫·亚伯斯在《色彩构成》(*Interaction of Colors*)[7]一书中提出了自己的色彩理论。书中探讨了色彩与明度在不同组合中所产生的视觉变化。艺术家和设计师都应该明白这一点,因为每个色彩选择都会影响和改变图像的整体感觉。

在用于品牌推广的图像中,色彩也是极其重要的。色彩可以表现品牌或形象的特征,使之具有辨识度。品牌青睐的色彩选择会包含在风格指南当中,用以指导设计师保持品牌形象的一致性。色彩的重复可以加强公众对品牌形象及个性的认识。从小的层面说,这种通过色彩来增加品牌辨识度的方法可以用于对图像中的视觉元素进行分组和区分。色彩是对各种元素进行描绘和组织的绝佳工具。

熟悉色彩的第一步就是观察周围。自然界充满了丰富的色彩。花些时间观察,就能发现美丽的色彩和组合,用数码相机就可以轻易地把这些发现记录下来。或者也可以用彩色马克笔、水彩、彩笔、彩铅等工具把你所看到的描绘下来。此外,制作用于色彩参考的情绪风格板并不是件容易的事,你可以从不同的设计博客或者在线资源中搜集图片,然后把它们整理成调色板,用以激发灵感。

纵深

为了制作出具有维度的图像,设计师需要了解有关纵深的知识。纵深指的是画面或视图内的空间感。体现出纵深感的关键在于把握好明度,因为明暗变化会在空间中产生向前或向后的视觉效果。为了给构图增添纵深,设计师还需要了解其他的一些原理,例如空间层次、景深和透视。

空间层次

要在构图中体现纵深,非常实用的一个方法就是做出前景、中景和背景的层次。一幅图像如果没有这几个基本的层次,就会显得缺乏立体感。各个层次中的视觉元素组合在一起,就能为画面构建纵深,而设计师可以利用纵深赋予图像动态感。还可增加极近景和极远景的空间层次。极近景和极远景能在构图中制造出更加明显的纵深感,让物体看起来离观看者非常之近,或者说远到几乎看不到。

在制作空间层次时一定要注意明度。明与暗的强烈对比能让视觉元素产生向前的视觉效果。明度对比较小的视觉元素则倾向于与背景融合。通过结合明度与空间层次原理,设计师可以有效地制造出图像的视觉焦点。

景深

景深也是动态设计师需要了解的一个原理。镜头焦点如何影响场景外观与景深有关。所谓景深,就是"物体在成像设备(比如相机镜头)的焦点轴线上能清晰成像的距离范围。"[8] 本质上,景深决定了焦点所在的空间层面,该层面会显得突出且清晰,而焦点外的层面则相对模糊。空间层次距离镜头焦点越远,该层次中的物体就显得越模糊。要制作出这种效果,可以使用基于图层Z轴位置在数字空间中制造出景深的软件,或者手动将你希望放到构图"镜头"以外的图层变得模糊。虽然景深是从电影拍摄手法中衍生出来的,但它与我们的真实视觉效果相类似。例如,当把你视线聚焦到房间中的某个物体上时,该物体就清晰地显现在视野中,而离视觉焦点较远的物体则显得模糊。运用这种真实的视觉原理,设计师在构图中对观看者的视线进行引导。

图 9.12　摄影景深实例,摄影:奥斯汀·肖

透视

对动态设计师来说,非常有用的透视效果包括线条透视、大气透视和色彩透视。线条透视是图像制作中的一种基础技巧,即"一种在空间层次或曲面上展示出物体视觉空间关系的技巧或过程"[9],可以依据线条透视原理来指导空间元素的摆放,使其具真实空间感。画面或者视口代表了朝向某个场景的观看者视线或相机镜头。视觉元素距离视口越近,就显得越大;反之亦然。如果想制作出逼真的画面,就必须掌握透视原理。

大气透视

大气透视模拟了人眼自然地进行观察的状况。这种透视也称为空中透视,即"一种通过调整色彩以模拟大气影响下远处物体的颜色变化,在图像中制造出纵深或后退错觉的方法"[10]。地球大气中充满了灰尘、烟雾、水蒸气和散射光,这些颗粒使远处物体的明度变淡,轮廓变得不清晰。物体距离观察者越远,明度就越淡;距离视口镜头越近,明暗对比越强烈。这一技巧可以用来为图像带来更加逼真的纵深与立体感。

图 9.13 大气与色彩透视实例,摄影:奥斯汀·肖

第 9 章　图像制作　95

色彩透视

色彩透视与大气透视原理类似,但在色彩透视中,受到影响的视觉元素是色彩和饱和度。同样地,由于环境中的各种自然颗粒会对视觉产生影响,物体距离越远,色彩饱和度看起来就越低。元素距离非常遥远时,就会与天空的色彩融为一体。开车经过群山环绕的高速公路时不妨观察一下,距离非常远的山看起来就好像是蓝色的,而事实上它们同车窗外遍布绿树的群山一样,其实都是绿色的,远处的山只是看上去染上了天空的颜色。

图 9.14 大气与色彩透视实例,摄影:格雷格·赫尔曼

图 9.15 电影《大侦探福尔摩斯:诡影游戏》(*Sherlock Holmes: A Game of Shadows*)片尾,由 Prologue 工作室为华纳兄弟娱乐公司制作,创意总监:丹尼·扬特

专业视角
丹尼·扬特

丹尼·扬特（Danny Yount）是美国平面设计师兼商业片总监，在动态艺术与影片方面形成了多元的视觉风格和独到的见解，专业技能出众。他制作的电影、电视剧片头片尾，以及综艺开场设计享誉国际。作为首席片头片尾设计师，他曾与顶级电影导演和制片人进行合作，参与了过去10年中极具知名度的电影和电视剧制作，例如《遗落战境》、《钢铁侠》第1部至第3部、《六尺之下》《小贼·美女·妙探》（Kiss Kiss Bang Bang）、《摇滚帮》、《大侦探福尔摩斯》《创：战纪》、《暴君》等。他也是《钢铁侠2》中全息视觉特效设计组的负责人[11]。

对话丹尼·扬特

你在艺术和设计方面有着什么样的背景？

我一开始想成为一名平面设计师，虽然没有去专业学校学习，但我很迫切地想要做些我热爱的事情。我想从事艺术类的工作，觉得平面设计很酷炫。大约在1989—1990年，我从我长大的地方旧金山湾区，搬到西雅图。据我的妻子回忆，有一次我俯看西雅图的先锋广场，发誓说，"我要到那儿工作，成为一个有名的设计师。"然后我着手开始计划，阅读 HOW 杂志和 Print 杂志。我用信用卡买了一台 Mac 电脑，并开始学习使用。作为一个刚入行的年轻设计师，处处都让我感到新奇，因为这个行业也是全新发展起来的。没人知道以后它会取代印刷行业，没人知道它能走多远。前一秒你还拿着纸质文件工作，下一秒电脑科技就席卷而来，整个世界仿佛都变得疯狂了。我必须用这些全新的工具进行工作，这对我来说非常有趣。

在不同的广告印刷店工作了一段时间后，我终于得到了一丝喘息。我开始尝试各种交互媒体，我用 Macromedia Director 软件制作了一套彩色作品，拷贝到软盘上寄了出去。用今天的眼光来看，它还很粗糙，但在当时已经足够引起一些人的注意。西雅图一家公司的设计师约翰·范戴克（John Van Dyke）聘用了我，工作地点就在先锋广场。他是位很出色的设计师，具有高雅的品位，对图像极为敏锐，同时也热爱技术。我无意中了解到 Premiere 软件，于是第一次对图像进行了数字编辑，之后我学会了融入一些动画和设计元素。我完全沉迷于此，当时就想"这就是我想做的事！"我的热情被点燃了。此后有类似的项目时，我都会想方设法地"插上一脚"。5年后，我进入了新闻广播公司。当时，进入后期编辑领域意味着你需要设计动态项目。我拿到胶片后，需要把它放到数字 Betacam 录像机上，然后再导入到 Avid 软件中。这是当时的惯例，我需要再一次从底层做起。

我努力做完一卷胶片后把它寄到了洛杉矶的想象力量公司，他们邀请我去工作，于是我开始在那家公司参与一些项目。

那里的工作很棒，但因为我不能把家迁过去，所以我又把简历发给了数字厨房创意公司。我在西雅图时，数字厨房这样有名的大公司可能根本不会注意到我。现在我摇身一变，在他们眼里，我成了"从洛杉矶来的自由职业设计师"。数字厨房创意公司雇用了我，然后我们制作了电视剧《六尺之下》的片头（见图9.16）、片尾项目。成品拿出后意外地得到了各方好评，还赢得了艾美奖，我作为一个专业设计师的生涯从此发生了改变。这就是我刚入行时的情况，我也希望得到一些正规的训

练，这样我就不用这么辛苦地打拼。但事实上，这就是我的性格。只有搞砸了，我才能从中吸取教训，我更多的是从失败中学习，而不是通过教科书。我会先打破一些东西，然后才能学到什么。

你对年轻设计师有什么建议吗？

在动态设计中，你需要掌握如何讲故事。即使你用的方法很简单也没关系。掌握片头片尾设计的方法就是要学会如何用图像隐喻来讲述故事。对我来说，这就是动态设计的圣杯。因为你如果不这么做，充其量只是在组合图像模板，你可能技术上很在行，但却不知道怎么抓住人们的心理，这是因为你不会讲故事。知道如何用设计和动态展现故事的人才是这个行业的佼佼者。

记得要保持多样性，不要被困在一两种工作中。你必须自己成为一个多面手，有了一定根基后，再去发掘你的真正天赋。千万不要勉强去做你不感兴趣的事，职业的方向必须由你自己来把握。

图 9.16 《六尺之下》片头，由数字厨房创意公司为 HBO 电视网制作，艺术总监兼设计师：丹尼·扬特

制作片头片尾是你最喜欢的一类项目吗？

没错。年轻一点的时候，想想自己的工作成果能在大银幕上展示就会很激动。但这种兴奋很快会退去，你会问自己，"我到底是为了什么才做这份工作？"我爱它，因为它给我带来挑战，需要站在高层次的艺术角度进行故事叙述来吸引观众。在好莱坞制作，你的作品绝对不能有任何水分，都是实打实的。你必须拿出合格的作品。你会和许多有才能的同事一起工作，如果作品达不到要求的话，他们很快就会让你知道。

好莱坞推崇的是一切都要打动人心。你在讲述故事，但更是在征服观众的感官。凯尔·库珀（Kyle Cooper）在这方面就很擅长，不仅仅故事生动，更能打动人心（作品参见图 9.17）。在进行设计和故事叙述时，不仅要为整部电影定下基调，更要抓住观众的感官。让观众对接下来的内容有所期待，或让观众感到回味无穷，从而记住整部电影。

你如何进行理念构思？

我从我的导师约翰·范戴克和保罗·马特乌斯（Paul Matthaeus）那里学到的一件事就是，要在最短的时间内拿出最多的方案，然后退后一步，用整体的眼光进行评判分析。可能是在 Photoshop 中铺开 27 张风格帧，或者全都打印出来，再贴到墙上。用电脑工作的话，很多步骤都是在心里完成，但我们也必须掌握把所有思考表达出来的能力。要不断审视、修改画面。年轻一点的时候，我习惯一张一张地修改风格帧，我会特别专注于一张图上，而忽视作品的其他部分，导致其他

部分很不理想。到了该进行展示的时候，发现并不能让客户满意。正如保罗·马特乌斯所说，"这个过程是漏斗形状的。"开始时的想法很宽泛，然后逐渐对整个项目进行改进。整体搭配协调后，再专心修补弱点或强化优点，最后进行组合。

　　我学到的另一件重要的事是学会放手，这个理念改变了我的生活。俗话说：你必须学会放弃。如果你固执地坚持自己认为很棒的想法，不愿放弃，如果观众对此感到困惑，那这就是你的失败。我过去就是这样，一门心思只想，"我一定要用这个。"结果很糟糕，而我也终于学会去说，"这个想法很好，但并不适用。我可以把它先放在一边，以后或许能用得上。"年轻的设计师要知道什么必须放手，这很重要。要后退一步，站在故事叙述者的角度想，"哦，这个并不能对故事有什么帮助，所以它再酷也不管用。但我能把它用在别的地方。"这为你作为真正的艺术家提供了自由和发展空间。不要只会照猫画虎，应该清楚，我们要以故事为重，而不是自己的自尊心。这是我们必须要有的职业素养。

图 9.17　电影《小贼·美女·妙探》片头，由 Prologue Films 公司为华纳兄弟娱乐公司制作，创意总监：丹尼·扬特

图 9.18　2013 年半永久设计交流大会会议片的片头、片尾，由丹尼·扬特制作，设计师：丹尼·扬特

你如何寻找灵感？

我与最优秀的同事一起工作，此外最好用的就是 Pinterest 网站。那里的图片可以抵得上我一年逛的杂志摊。在公司里，我会好好坐下然后进行构思，利用 Pinterest 网站寻找灵感。但更丰富的灵感来源于旅行。旅行让你见识不同的文化，体验生活的缤纷，最后都会成为工作上的灵感。你会得到新知识，你能够为作品添加具有意义的元素，以适用于正确的场合。旅行和开拓视野对设计师来说都很重要[12]。

图 9.19 电影《摇滚帮》片头片尾，由 Prologue Films 公司为华纳兄弟娱乐公司制作，设计师：丹尼·扬特

注释

① Elam, Kimberly. *Geometry of Design*. New York: Princeton Architectural Press, 1951.
② "Golden Section." Merriam-Webster. com. [2014-08-20]. http://www.merriam-webster.com/dictionary/golden section.
③ "Rule of Thirds." Creativeglossary.com. [2014-08-20]. http://www.creativeglossary. com/art-mediums/rul-of-thirds.html.
④ "About." Psyop.tv. [2014-08-25]. http://www.psyop.tv/operations/.
⑤ Matulick, Kylie. 笔者电话采访. 采访日期：2014 年 7 月 25 日.
⑥ "Synesthesia." Merriam-Webster.com. [2014-08-21]. http://www.merriam-webster.com/dictionary/synesthesia.
⑦ Albers, Josef. *Interaction of Color*. Connecticut: Yale University Press, 1975.
⑧ "Depth of Field." Merriam-Webster. com. [2014-08-21]. http://www. merriam-webster.com/dictionary/depth of field.
⑨ "Perspective." Merriam-Webster. com. [2014-08-21]. http://www. merriam-webster.com/dictionary/perspective.
⑩ "Aerial Perspective." Encyclopedia Britannica. [2014-08-21]. http://www. britannica.com/EBchecked/topic/7229/aerial-perspective.
⑪ "About." Dannyyount.com. [2014-08-25]. http://www.dannyyount.com/info.html.
⑫ Yount, Danny. 笔者电话采访. 采访日期：2014 年 8 月 16 日.

第 10 章
电影手法、缩略草图及手绘故事板

电影手法

动态设计师要学会像导演一样思考。作为动态视觉叙事者，我们必须熟悉电影制作和拍摄手法的基本术语。比如，风格帧体现拍摄视角，风格帧故事板呈现故事拍摄的连续镜头。导演负责决定要向观众展现的内容，从而影响他们的想法与感受[①]。运用不同的拍摄角度和距离可以产生不同程度的视觉效果和情感强度。运用多元的拍摄镜头可以为视觉叙事注入有趣的节奏。在动态设计中，摄像机机位的设置可以用于实现过渡。本章将探讨电影和视觉叙事的基本术语。

电影拍摄的基本镜头和摄影角度

大全景

大全景常用于构建故事展开的场景或环境，也被称作定场镜头（见图10.1）。大全景能展现宽广的视野、强烈的透视效果和远景。动态设计可运用大全景实现动态过渡，为观众制造惊喜从而留下深刻印象。

全景

全景用来表现场景内的目标事物。全景画面能向观众清楚展现目标事物的行为动作。动态设计可运用全景对场景内的视觉元素进行描述，也可以作为过渡手法推动情节发展（见图10.2）。

图 10.1　大全景，埃文·古德尔绘制　　　　图 10.2　全景，埃文·古德尔绘制

中景

中景呈现中等距离范围内的目标事物。在拍摄演员时，中景镜头通常只摄取人物的上半身（见图10.3）。在动态设计中，目标事物的视觉表现形式极为丰富。中景可以呈现字体排印、图形或元素等的中等距离，也可实现镜头由远及近的过渡。

特写

特写是呈现近距离目标事物的画面，不仅能增强情感传递，还能向观众展现细节（见图10.4）。动态设计中的目标事物形式多样，其特写镜头可以效仿导演在实景拍摄中所运用的处理手法。

图 10.3 中景，埃文·古德尔绘制

图 10.4 特写，埃文·古德尔绘制

大特写

大特写镜头能让观众更近距离地观察目标事物，细致入微地展现目标事物。这种镜头画面可以表达与主体最密切的关系，情感强度最高。大特写常在动态设计中用作过渡手段，表现视野、场景甚至目标事物本身所发生的巨大变化。例如，一双眼睛的大特写画面可以过渡到一片广袤的银河（见图 10.5）。

低角度镜头

低角度镜头是指将摄像机置于低位向上拍摄目标事物，产生夸大的视觉效果。动态设计经常运用低角度镜头突出重要性，也常配合商标动画、运动画面或任何需要体现宏大效果的视觉元素一起使用（见图 10.6）。

图 10.5 大特写，埃文·古德尔绘制

图 10.6 低角度镜头，埃文·古德尔绘制

高角度镜头

高角度镜头是指从高处向下拍摄的镜头，使目标事物变得渺小。在传统的电影制作中，高角度镜头多用于塑造弱势角色。动态设计中，高角度镜头的运用可以实现远景勾勒及细节展示（见图 10.7）。

斜角镜头

斜角镜头拍摄时需要旋转摄像机，使之与水平面呈一定角度。在传统电影制作中，斜角镜头用来表现紧张的氛围和心理波动。动态设计则用此增加视觉的趣味性（见图 10.8）。

仅从构图角度出发，斜角镜头中的倾斜构图比平直视角呈现的水平和垂直平面更富有动态效果。

图 10.7 高角度镜头，埃文·古德尔绘制

图 10.8 斜角镜头，埃文·古德尔绘制

过肩镜头

过肩镜头是指摄像机置于目标事物的背后，隔着头和肩膀朝第二目标事物或场景拍取的镜头，把观众的视觉重点引向第一目标事物关注或互动的任何对象上，让观众更有身临其境的感受（见图10.9）。

双人镜头

双人镜头将两个人物或对象框取在同一画面中，电影制作用这一手法展示目标事物间的互动。动态设计可以运用双人镜头呈现同一画面内各视觉要素间的互动（见图10.10）。

图 10.9 过肩镜头，埃文·古德尔绘制

图 10.10 双人镜头 埃文·古德尔绘制

鸟瞰镜头

俯视镜头是摄像机从空中或从很高的角度拍摄目标事物，让观众能从一个不同寻常的视角观察场景。导演可以通过摄像机横扫的方式制造戏剧性效果。在动态设计中，场景的呈现形式和风格多种多样。例如，鸟瞰镜头可以是一台摄像机飞越3D立体字或是一个3D手机模型。比起传统电影制作，动态设计运用鸟瞰镜头可以在场景规模、比例及界定上表现得更为灵活（见图10.11）。

移动镜头

在实际电影制作中，移动镜头的拍摄需要将摄像机安装在轨道车或其他稳定装置上平滑移动。运用2D或3D虚拟相机软件，动态设计也能实现类似的运动效果。移动拍摄可以夸大或修饰目标事物的行为动作。摄像机移动车能进行水平、垂直、推进或推后的运动。数字化空间可以实现实体空间中难以完成的摄像机移动方式（见图10.12）。

图 10.11 鸟瞰镜头，埃文·古德尔绘制

第 10 章 电影手法、缩略草图及手绘故事板

图 10.12 移动镜头,埃文·古德尔绘制

摆镜

摆镜是指摄像机从中轴的一边转动到另一边的运动过程,镜头方向发生变化,但摄像机机位保持不动。摆镜可用于跟随运动着的目标事物,或引导观众的关注点。动态设计可以利用摆镜展示场景的景深、空间感和透视感,如图 10.13 所示。

风格帧故事板的电影元素

了解基本的摄影原理有助于更好地制作风格帧故事板。一个有趣的视觉故事通常由不同角度的镜头组成。情感强度随镜头与场景间距离的改变而变化。随着摄像机不断靠近场景,观众更能体验到身临其境的感觉。设计师在制作风格帧故事板时要像导演一样思考,考虑如何引导观众思考或感受。

图 10.13 摆镜,埃文·古德尔绘制

定场镜头

定场镜头通常是风格帧故事板中的第一个画面,交代故事发展的背景,带领观众进入动态作品的世界,并确立故事发生的地点。定场镜头也常用于界定同一作品内的新场景,如图 10.14 所示。

主风格帧

动态作品中的主风格帧是用于定义关键或重要时刻的风格帧,需要震撼有力的构图及清晰的焦点。主风格帧暗示观众需要在这些画面出现时特别关注屏幕上发生的事情,如图 10.15 所示。此时,作品播放速度相对放慢,观众仿佛亲历场景。主风格帧中像字体排印等重要信息应被清晰协调地呈现出来。

图 10.14 定场镜头风格帧,学生作品,由萨凡纳艺术与设计学院埃里克·戴斯和卡林·菲尔兹创作

图 10.15 主风格帧,学生作品,由萨凡纳艺术与设计学院艺术硕士卡林·菲尔兹创作

转场动画

转场动画,或中间帧,用于衔接主风格帧间的场景(见图 10.16)。在动态设计中,转场动画时间通常短于主风格帧持续的时间。节奏快慢交替变化能营造出有趣的对比效果和紧张感。过渡帧代表着屏幕上事物快速发展的瞬间,表示摄像机移动或视觉元素转换。

图 **10.16** 转场动画风格帧，学生作品，由萨凡纳艺术与设计学院克里斯·芬恩创作，呈现画面以后，摄像机后拉，人物出现在画面二中丛林狼的眼睛里

缩略草图

在项目构思完成后，我们进入构图阶段。现如今，年轻设计师倾向于直接进入设计阶段，利用数字工具或模拟工具开始制作素材，创作精美的图像。无论设计元素看起来多么赏心悦目，如果缺乏强有力的构图，整体效果就不会理想。构图是指如何在一个场景或视角中安排视觉元素，是图像的整体规划。一个糟糕的构图无法打动观众，因此无法实现信息交流。在投入大量时间和精力完善图像前，使用缩略草图对研究和明确构图十分有帮助。

缩略草图就是快速画出构图的图画，如图 10.17 所示。缩略图通常是指小幅图画。此外，缩略图也意味着对这些图画的时间和精力的投资风险较低。草图与"过程—结果光谱"中的过程相关，表现图像的最初构思。在此阶段，构图可以采用任何形式进行创作，如在速写本或索引卡上绘制，或在计算机应用上完成。手绘缩略图建议使用铅笔和橡皮，计算机绘制利用数位板更为方便。

缩略草图是以快速自由的方式探索图像的基本要素，如同动态素描，定义了构图的本质。细节于缩略草图并不重要，而正负空间、明暗、空间面等核心要素能在缩略草图中体现出来。

图 **10.17** 缩略草图实例，摘自过程记录册，由萨凡纳艺术与设计学院李惠敏创作

缩略草图如同蓝图，主要为日后图像的设计提供框架。完整的构图为创作风格帧奠定了良好的基础。

方法和实践

在速写本或电脑上，画出框架，其长宽比或大小与所计划的图像接近。首先，快速自由地勾勒出正负空间，无须担心结果，而应享受搜寻精彩纷呈视觉流的过程。确定构图是以设计为主导的对称结构，还是以艺术为主导的非对称结构。明确焦点或你希望能夺人眼球的地方。如果希望构图具有纵深，就需要设置前景、中景和背景平面。确定场景的光源和方向，大致画出深浅明暗。

为单个构图练习绘制一系列缩略图，能让你在短时间内探索多种视觉元素的编排，同时也表明缩略草图用后可弃，不必过于看重。缩略图是粗略的，也许你要画上十几份缩略图才能画出令人满意的构图。尽情享受这一过程吧！享受动态设计的每一步。

风格帧的缩略图

在确定风格帧之前，绘制缩略草图可以大大提高设计效率。缩略草图有助于主风格帧的构图。在动态设计作品中，这些画面是定义视觉风格和叙事的片段。当你对自己的缩略草图感到满意时，就可将其作为风格帧的参考，也可将其数字化后当作设计模板（见图10.18）。

图 10.18 缩略草图和完整的风格帧，摘自过程记录册，由萨凡纳艺术与设计学院张淳尧创作

缩略草图还可以粗略勾勒风格帧故事板中的过渡帧。绘制缩略草图可以让你在短时间内尝试不同选择，直到获得满意的过渡设计为止。缩略草图与风格帧的区别在于两者完善程度不同。虽然两者都确立了图像的构图和摄影角度，但只有风格帧全面呈现出了图像的样貌和感觉。

电影手法的实践

设想你的构图能够经由电影镜头呈现出来，摄像机的距离可以通过缩略草图确定。你可以明确构图采用哪种"镜头"，是全景、中景，还是特写。缩略草图也可以确定摄像的角度。例如，低角度或斜角镜头可以使画面更生动。绘制缩略草图可以让你尝试不同的电影处理手法，节省实际操作所花费的时间。你也可以将想法直接用手绘故事板表现出来。

> "对于美术设计十分耗时的项目，我们选择用纸笔绘制缩略图，并将其制成手绘故事板，辅以一到两个风格帧。一个耗时的美术设计会让你过于关注风格帧而牺牲一个好故事。有了手绘故事板，我们可以专心讲故事，激发出好的灵感和叙事，然后再设计一两个出色的风格帧。"

——丹尼尔·奥芬格，设计师/艺术总监

手绘故事板

手绘故事板结合了图像制作与叙事，运用一系列有序排列的画面，将剧本或书面文字视觉化。从叙事角度来看，故事板阐释了一个项目的关键片段，故事的重要事件，如开头、过程、结尾都应涵盖其中。故事板与风格帧故事板相似，都用于设定构图、摄像机机位及镜头运动，但手绘故事板不详细展示动态设计项目中的视觉风格。与成形的风格帧或风格帧故事板相比，故事板和缩略图都

相对粗略。故事板的另一种常见说法是"视觉预览",因为故事板大致画出了项目的整体结构、动作和故事情节,在项目制作前探索合适的摄像机运动和叙事方式(见图 10.19)。

图 10.19 故事板,学生作品,由萨凡纳艺术与设计学院林镇宇创作

使用故事板

确认故事板上所有画面的高宽比与动态项目所需一致,如果比例不同,就毫无用处。与缩略图类似,故事板既可手绘也可电脑绘制,只要选择自己认为方便且高效的做法即可。故事板中的每个画面都包含场景内容。场景内容包括构图、镜头角度、摄像机运动、转场动画及表演者方位等。故事板既可呈现详尽的细节,也可简单勾勒,主要目的在于清晰地传递出每个镜头的电影元素。选择自己认为方便的方式绘制故事板,不要因为自认绘画技巧掌握不足而放弃使用这一工具。用手绘故事板清楚传递影片的创作意图远比艺术渲染更为重要。

故事叙述与连续性

了解电影的行话有助于构思和编排各类视觉元素及其运动。故事板画面包含故事的关键时刻或情节变化的重要时刻。按顺序排列的画面之间应体现连续性。一帧画面开始或建议使用的摄像机运动方式应在下一帧画面中得以延续。连环画对学习以画面为基础的故事叙述连续性具有重要的参考价值。

故事板使用方法

故事板旨在使项目叙事清晰易懂,是安排和指导成片的重要工具,如图 10.20~ 图 10.22 所示。

故事板还包括画面下方有关摄像机和场景导演指示的说明。在实景拍摄或动画制作之前,确保创意团队与客户达成共识是十分重要的。与风格帧故事板相似,故事板有助于指导创意团队进行创作,并保证客户能了解预期结果。学习动态设计时,要重点关注故事板的清晰构图以及摄像机运动。一个完美的故事板能点燃项目制作团队的创作激情。另外,在一些商业项目中,以故事板附带导演纲要作为卖点。

图 10.20 故事板，学生作品，由萨凡纳艺术与设计学院杨慧芬创作

标题：镜头慢慢推近。乔沉入水中，身体绵软，仿佛处于睡眠状态，抑或魂游象外。

002：乔躺在沙滩上，毫无意识。他的手腕上缠着一条粗绳，看上去十分诡异。这粗绳拉开了序幕。

003：镜头与乔平行移动。乔顺着绳索，在木板桥下的支柱间行走。

004：乔顺着绳索走向一片沙丘，渐渐远离沙滩，眼前的树林越来越茂密。

005：镜头定格。乔走近镜头，左手握着一卷绳索，松弛的绳索形成的负空间成为某种窗口，从中可以看到一个类似部族标记的图案。

006：镜头慢慢移动到人物的后方。

图 10.21 故事板，学生作品，由萨凡纳艺术与设计学院本·盖贝尔曼与凯西·克里斯宝丽创作

图 10.22 杜蕾斯《动物气球》（*Get it On*）广告，由超级狂热工作室为杜蕾斯公司制作，创意总监：罗伯特·瑞根

第 10 章　电影手法、缩略草图及手绘故事板　109

专业视角
罗伯特·瑞根

罗伯特·瑞根（Robert Rugan），编剧、导演，两届克里奥国际广告奖（Clio Award）得主。曾住在亚拉巴马州，后搬到纽约市，目前居住在洛杉矶，从事剧情片和电视节目的编剧和导演工作。他曾与谷歌、威瑞森无线（Verizon Wireless）、柯达、尼康、XGames、杜蕾斯等公司有过商业上的合作。他为这些公司所设计的作品斩获戛纳国际创意节互动类铜奖、克里奥国际广告奖金银奖项，横扫独立商业广告制片人协会（AICP）的4项大奖，获得金铅笔奖（D&AD Award）的提名。他为杜蕾斯公司设计的作品被纽约现代艺术博物馆收入作为其永久藏品[2]。

对话罗伯特·瑞根

你在艺术和设计方面有着什么样的背景？

我从孩童时期就一直画画，后来去了亚拉巴马州的蒙特瓦罗大学（University of Montevallo），一所综合性院校。当时我对钢笔画产生了兴趣。我考虑将来做一名医学师，因为医学的细节和精细度让我十分着迷。但随后我发现这还需要大量的医学知识，而我对手术和血液方面并不是很感兴趣。于是，我开始把更多注意力放在设计上，并在大学最后一年制作了一部短片。我那时一直在拍摄短片，慢慢对后期制作产生了兴趣。毕业后，我成为一名剪辑师，自学 Adobe Premiere 的第一个版本：Premiere 1.0。那时非线性编辑逐渐流行。我开始将自己在设计方面的兴趣与电影和编辑结合，让它们产生化学反应。

你是怎样开始接触风格帧的？

上大学时，我对刚推出的 Photoshop 很感兴趣，我沉迷于拍摄照片，运用软件增强图片效果。直到开始从事动态图像设计方面的工作，我才接触到制作风格帧。Adobe After Effects 刚发布时，人们并不清楚它的用处。当时，设计师接了一个项目就会直接开始做，不一定非要用风格帧来展示项目的计划安排。但这些年，人们在聘请你之前总想先看一看你的计划，风格帧应运而生。

许多人把风格帧当作设计练习，而我总是希望从中找到项目的概念思路，想讲故事。作为剪辑和电影制作，我希望设计不仅仅是用来制作漂亮的图画，还能讲故事：通过设计阐释、表达或明晰一些其他方式无法表达的事物。寻找项目的内容，以及如何传达这些信息是我一直追求的东西。作为创意总监，我对那些只需要设计动态图像的项目十分纠结。我想要的是一个故事或者一个概念，而不只是有趣的东西绕着屏幕飞来飞去。

有了创意简报后，你会做些什么？

弄清楚客户想要表达的意图并传递给观众，并且确保所传递的信息与客户的品牌相吻合。个别公司有自己的规则和理念需要遵循。突破陈规的设计总是会令人感到兴奋有趣。但是，在不逾越规矩的前提下进行创作并传达品牌理念才是真正的挑战，如果出色地完成会给人带来真正的成就感。

如何拥有源源不断的灵感？

为了获得创意灵感，我总是会去参加一些小型项目。在这些项目中，通常我期望不仅仅是完成任务或者客户让我做的东西。我喜欢自由创作。一旦涉及工作和谋生，大多数情况下很难有这种自由。在我的作品中，相对较好的是一些自由项目和独立完成的项目，例如图 10.23 所示的短片《丹尼和疯狂的怪兽们》(Danny and the Wild Bunch)。尝试不同的事物是激发灵感的好方法。

图 10.23 短片《丹尼和疯狂的怪兽们》，艺术总监：罗伯特·瑞根

你认为设计师在制作中起怎样的作用？

设计师可以借助视觉手段进行思考，这一点算得上独有的优势。设计师就是翻译家，他们把概念翻译成可见的视觉图像。对于难以用语言描述的事物，优秀的设计师会用非常简单巧妙的方式将其传递出来。最好的方案通常用了最巧妙的手法。

我使用风格帧主要是考虑了制片中实际层面和逻辑层面的需要。我必须积极推介自己的设计理念。我用视觉图片传递自己对电影的理解。风格帧已经成为我电影比稿的概念艺术以及比稿演说的一个部分，绝对是一大亮点。

你对年轻设计师有什么建议吗？

做，做，做，做，做。当你工作不只是出于谋生，那就做点别的事情吧。拍摄、剪辑、画画，做一些能让你保持创作的事情。

学习如何剪辑以及如何组合合适的素材。这样一来，在参与设计时你就能心中有数，而不是盲目拍摄或设计。项目设计过程中，后期弥补是最不可取的做法。

开始探索动态设计是件十分有趣的事。参与项目的成员来自不同地方，设计师、动画师、编剧、导演和制片人等一起合作。不同的元素相互交织，共同创作这一新颖奇特的艺术形式。过去电脑的处理技术比较落后，所以我们之前从未见过动态设计。现在，已经有人专门学习动态设计。我多么希望那时候就有学过动态设计的动画师或者设计师。不过，如果当时有人对其他领域有所接触，也是不错的。有些领域看似与我们的创作无关，事实上关系却甚为密切。

如果你没有从事设计师或导演的工作,你会做什么?

我觉得应该是编剧。我还是会把重点放在讲故事上[3]。

图 10.24 电影《十三》(*TH1RT33N*)片头,由超级狂热公司为派拉蒙影业公司制作,创意总监:罗伯特·瑞根

注释

① Van Sijll, Jannifer. *Cinematic Storytelling: The 100 Most Powerful Film Conventions Every Filmmaker Must Know*. Studio City, CA: Michael Wiese Production, 2005.
② "About." Robertrugan.com. [2014-08-25]. http://www.robertrugan.com/contact/.
③ Rugan, Robert. 笔者电话采访. 采访日期:2014 年 3 月 8 日.

第 11 章
理念构思训练

本章将根据"过程—结果光谱"介绍理念构思训练方法,由两部分组成:第一部分探讨各种理念构思的训练方法;第二部分阐述如何通过缩略草图和手绘故事板将理念可视化。

第一部分

动态设计作品包括精美的风格帧和动态风格帧故事板。但如果缺乏强有力的理念,设计作品不过是华而不实的"视觉糖果"。一名合格的动态设计师,除了可以设计漂亮的图像和动态效果外,还应该富有创意、善于解决问题。本章介绍了一些工具和训练方法,为理念构思技巧学习做热身。训练目的在于鼓励设计师用好奇的心态和开放的眼光去探索,降低内心编辑器的音量,不去担忧结果。

在课堂上进行这些训练有助于学生了解训练的方法。即使课程中未设置该训练,学生也完全可以独立完成。建议按照推荐顺序进行训练,以熟悉"过程—结果光谱"的完整流程。

描述 / 创意需求

这项任务要求学生编写过程记录册,记录三个不同创意构思阶段。理念构思是任何创意项目不可或缺的一部分。在项目截止日期、推介和报酬等多重压力下,设计者通常会迅速完成各个阶段,以尽快做出一个结果或解决方案。但是一个优秀的解决方案通常需要投入大量的时间和精力以不断完善。本训练方案旨在让学生在无成果提交压力的情况下,充分熟悉项目理念构思的各个阶段。记住,我们处于"过程—结果光谱"中的"过程"一端,需要保持好奇心、接纳新事物,以愉悦的心情进入每个阶段,并享受其中的乐趣。

学生可根据个人需要,参考"过程—结果光谱"信息图形表。以广泛的"无限"可能开始,在没有太多压力的情况下,逐渐将创意理念优化,形成"有限"的理念。

请在理念设计过程中遵循下列步骤:

1. 自由写作
2. 词汇表
3. 思维导图
4. "要做与不要做"清单
5. 理念形态
6. 情绪风格板
7. 文字大纲

创意简报

创意简报是一个项目的开端。本训练的第一个内容,就是创建简单的创意简报。首先挑选一个单词作为"起点",这一个词能引人深思、充满挑战或富有启发。如果训练在课堂上进行,则可以请学生提议一个关键词,以提高他们的参与度和积极性,也可参照第155页的关键词范例进行选择。

创意简报是本训练的核心问题，其目标是以理念的形式形成答案。当然请记住，训练只是帮助学生熟悉过程，不需要将理念贯穿于风格帧和风格帧故事板的整个过程。训练中，学生越能摆脱对设计结果的顾虑，进行自由探索，越能从这个过程中受益。选定关键词后，准备进行 10 分钟的自由写作。

自由写作

当你准备开始的时候，请尽可能摆脱内心编辑器的左右。记住，自由写作仅仅是一个将未经修饰的想法记录在纸上或者敲在屏幕上的过程。在这个过程中，只需要尽可能探索所选关键词的含义，不用考虑所写的内容与结果。自由写作一旦开始，就一气呵成专注地写下去，不要停顿，克服一切外来噪音的干扰。把与关键词相关所能想到的一切都记录下来，忽略语法、拼写和意义的问题。

如果在课堂上进行训练，可在训练结束时进行一个简短的小组讨论，不过每位学生不宜分享自由写作的细节。有一点非常重要，学生一定要在自己最舒适的状态下进行自由写作。因此我总是提醒学生，保证个人自由写作内容的私密性。借这个自由思考的机会，看看能产生哪些奇妙的想法。

大多数人都是第一次使用这种方式写作，一开始很容易受内心编辑器干扰。如果遇到干扰，就坚持写下去并避免顾虑。我们总在日常生活中花很多时间编辑自我。所以自由写作刚开始会令人感到不适，但如果坚持下来，会加快创作进度。此外，自由写作有助于我们保持头脑清醒，清除内心杂念，保证思维在理念构思的轨道上正常运行。

在自由写作过程中，时常有奇思妙想迸发出来，这正是设计所要寻找的灵感。当一个想法、图像，或者情绪出现，注意观察灵感可能引领的发展方向。自由写作结束后，挑出与创意简报最契合的词语或想法。这些词语将成为本训练下一阶段——词汇表的初始关键词。

词汇表

在初始关键词中提取词语建立一个词汇表。记得要享受这些训练过程，如果你没法儿做到，一定是因为你过于纠结结果的好坏。制作词汇表关键词时，选择在意义和深度方面都与创意简报相关的关键词，将它们记录在速写本、笔记本或者计算机上。此外，你可以搜索自己感兴趣的词语，并列出这些关键词的反义词，进行对比查看。

如果还是在课堂上进行训练，制作完词汇表后可以进行简短的小组讨论，分享自己的体会，对比词汇表与自由写作。

有些人倾向于自由写作，有些人更习惯使用词汇表。不过请记住，这两种方式既可同时使用，也可以单独使用。坚持同时使用自由写作与词汇表，能让你随时拥有完全不同的体验。关键是要保持开放的心态，带着好奇心进行探索。

思维导图

现在可以将词汇表转换到思维导图中，将关键词放入联想或思维构思中加以组织。之前的训练侧重提炼和精选关键词，思维导图侧重拓展思路以及建立新的关系。理念通常在"过程—结果光谱"的这个阶段开始萌生。但理念正在成形中，学生需尽量保持灵活的态度。没有什么是一成不变的，我们仍旧在探索和发现新的东西。思维导图可以绘制在速写本、笔记本、软件或者计算机上，不考虑对后果过多期待，尽力专注于设计的过程。

"要做与不要做"清单

在思维导图绘制完成时,你的脑子里一定闪现出了一些有关于理念构思的想法或灵感。之前训练中所产生的想法、情绪、图像或者叙事都开始围绕创意简报展开。"要做与不要做"清单能有序地列明项目方向的意图和创意选择,把这些选择形成文字的过程也是对理念进行界定的过程,对我们设计理念和希望避免的内容做笼统的界定。虽然此时的理念界定并非最终版本,但却有助于概念形态的初步形成。在这个阶段,你需要考虑你需要传达的设计特点,如视觉风格、情感及观念,同时也要考虑你要叙述的故事的类型等。

理念形态

此时,你已经完成与创意简报有关的自由写作、词汇表、思维导图和"要做与不要做"清单,形成理念的初步形态。本部分训练鼓励学生探索内心的想法和灵感。在"过程—结果光谱"过程中,理念的初步形态是下一阶段——理念构思的起点。当头脑中已形成理念的基本形态,就可以从外部去寻找灵感。

情绪风格板

网络上有许多博客展示精美的设计样式。可以访问此类博客,搜集与理念构思最为相关的图像进行理念的构思。"要做与不要做"清单会列明哪些类型的图像符合设计的理念。找到理想的情绪风格板参考图像会让人倍受鼓舞。现在所需要做的是,放下对项目的期望,放下对后果不必要的担忧,尽情体验美图所带来的感受。这是个创意四射、灵感频出的过程,保存让自己感动或者与自己理念相关的情绪风格板图像,保持项目结构的条理和逻辑是一个明智之举。一旦你找到一系列能激发灵感的图像,就要及时进行处理。创建自己的情绪风格板时,可使用具有强大设计功能的设计软件,如 Adobe Photoshop 和 Adobe InDesign 等。

文字大纲

文字大纲涵盖项目的叙事内容——开端、过程和结尾。使用情绪风格板、"要做与不要做"清单、思维导图和词汇表组织你的文字大纲。记住,一个吸引人的故事需要张力、冲突和解决方案。根据图8.7的文字部分绘制出故事的简单轮廓(参见第8章)。

文字大纲要用词准确,在沟通、推广理念,以及制定项目规划方面是理想的工具。

第二部分

"运用绘制图的优点在于你的观众仍可以发挥他们自己的想象力。故事板是起点。某些方面你可以很讲究,但对于演员、真人实拍,或者绘制动画需要预留足够的空间,以免受其限制。"

——凯琳·冯,设计师/艺术总监

我们将继续拓宽第一部分训练所形成的理念,创建缩略草图和手绘故事板,使叙事可视化。本部分训练可以练习使用视觉讲故事。考虑电影手法、连续性和叙事方式,回顾你自己的文字大纲,开始想象你的故事会如何展开。

步骤

1. 构建缩略草图，展示理念中的关键时刻。
2. 创建三个手绘故事板：为每一理念各创建一个。
3. 继续记录，更新过程记录册。

可交付成果

三份过程记录册分别对应三个不同的理念，在过程记录册中记录相关的构思内容。所有训练内容都应列入过程记录册中。由于自由写作是未经编辑的内容，可依个人意愿选择是否列入。过程记录册即为本项训练的可交付成果。

这些训练主要围绕理念构思和可视化预览。完整的过程记录册不仅向潜在雇主展示你的批判性思维技巧，也展示了你的可视化叙事能力。以上这些训练旨在帮助学生熟练运用理念构思工具，为项目创建可视化的故事。

建议格式

PDF 文件；水平布局；1920×1080 或 Tabloid 尺寸。

图 11.1 CDW 商业广告风格帧故事板，由超级狂热公司为 CDW 公司制作，创意总监：蔡斯·哈特曼

专业视角

蔡斯·哈特曼

蔡斯·哈特曼（Chace Hartman），纽约动态设计 Scout 工作室联合创始人之一。在此之前，他在位于纽约的超级狂热公司担任执行创意总监，还做过多年自由设计师，为数字厨房、巴克（Buck）、英国沛迅动画、Brand New School 等公司提供过服务。蔡斯毕业于美国考尼什艺术学院专业。在职业生涯前几年，他为星巴克西雅图连锁店提供初期的印刷和包装设计服务。尽管当时为产品和使用指南做技术插画对他而言是个绝好的工作机会，但由于更喜欢创意挑战，他便从插画画家转为一名动态设计师。

对话蔡斯·哈特曼

你是如何开始做动态设计师的？

我在技术插画方面有强烈的兴趣，而且做得不错，原本完全可以继续做我的包装和插画，但可以预想到 40 岁时仍旧会做着 25 岁就从事的同样的工作，我敢肯定最终我会感到乏味无趣。我一直热爱动画，即使一窍不通，却深受吸引。动态设计的出现恰逢其时。我有幸以自由设计师的身份为数字厨房做动画，这令人措手不及，但我很快就搞明白了。它新奇而极具挑战性，而我一直保持求知若渴的心态。我很高兴这项工作不是大量技术插画的简单堆叠。之后，我开始为数字厨房制作风格帧故事板，更坚定了我从业的决心。我同时意识到凭借插画，将在设计和排印上做得更好。

你真的在储藏室里睡了一年？

当时，在西雅图能从事动态设计的地方屈指可数，于是我准备做些改变。但如果要搬去纽约，就必须攒些钱。于是，我搬到朋友的住所，每月付 200 美元睡在他家的储藏室里。我的行李只有一只睡袋、一辆自行车和一袋衣服。经过一年半的时间，我逐渐站稳脚跟，攒下些钱。当时向纽约的设计工作室发邮件说我 6 个月后将会搬去纽约，其实脑子里连一点计划都没有。我在纽约找了一间转租房，在 Eyeball 公司做一名自由设计师。之后又得到 Brand New School 的工作机会。从那之后，我就在西雅图和纽约两地从事自由职业，一做就做了十二三年的时间。

后来，我结婚生子，成为超级狂热公司的一名专职设计师。曾经有很长一段时间，我都尽量避免承担固定职位的工作。但我逐渐发现在同一个岗位也能让我成长，不仅磨炼个人的技艺，还能拥有更多与客户沟通协作和管理员工的锻炼机会。这都是做自由设计师所无法接触到的，他们大多数时间都用在拼命工作和损害控制上。超级狂热公司倒闭后，我与布莱恩·德鲁克合伙开办了 Scout 工作室。

你如何讲故事？

大多数时通常会做故事板。我过去对自己设计的作品都是自我感觉良好。直到懂得如何适当取舍，使读者有更好的代入感，我才成为一个比较好的叙述者。这是一个寻找平衡和取舍的过程，学会以最少的细节展示最丰富的内容。

你如何寻找灵感？

与勤奋工作和才华横溢的人为伍。

你最喜欢动态设计的什么方面？

我最享受设计过程中解决问题的过程。事先对项目进行规划可以避免因预期过高而陷入僵局。模块化思维方式或者模块化阶段目标都能有效避免上述情况。我喜欢从他人的工作中寻找启发，学习别人的技能。一旦停止这个学习过程，你就难以再对工作保持热情。

你在设计方面有导师吗？

所有曾经给过我机会的人，都是我学习的对象。对于那些对设计饱含激情并且乐于分享的人，我一直很享受与他们合作的过程。

如果没有从事设计师的工作，你会做什么？

我可能会做与音乐相关的工作，但绝对不会从事与经济或物理有关的工作。

图 11.2 美国运通广告《烧杯》（*Beaker*），由超级狂热公司制作，创意总监：蔡斯·哈特曼

图 11.3 世界杯风格帧故事板,由超级狂热公司制作,设计师:蔡斯·哈特曼

你对年轻设计师有什么建议吗?

了解自己的特长,但不局限在唯一优势上,培养几项真正的兴趣。有时候,你的长处并不适用于每一份工作,所以在合理的范围内尽可能使自己的优势多元化。有多种技能组合不仅是个优势,还是吸引雇主的亮点所在。学会从多角度思考以解决设计问题,使自己变得更为风趣。不可让无知阻碍你尝试的脚步[1]。

注释

[1] Hartman, Chace. 笔者电话采访. 采访日期:2014 年 7 月 10 日.

第 12 章
设计基本要素

设计师的百宝箱

成为设计师是一件令人激动的事。过去几十年里发生的数字革命,让设计师们能以实惠的价格购买到各式优质的工具和设备。动态设计师应通晓模拟材料和数字材料及制作方法,可以在速写本和电脑之间进行灵活地切换。

大多数设计师都拥有相关艺术背景,如绘画、油画和雕塑等。但我们经常忘记,其实这些实践对于动态设计师也十分有价值。当学生得知自己在艺术基础训练时掌握的专业技能和积累的材料能在设计中派上用场时都会欣喜不已。本章介绍现代设计师必备的工具,其中,素材的收集和创作是动态设计的核心,是创意过程的初始步骤(见图 12.1)。

图 12.1 设计师工具的 Knolling 拍摄效果(Knolling,指把物品平行或 90° 角放置),摄影:罗佳伦、奥斯丁·肖、莱克西·雷德、埃迪·涅托、赖安·布雷迪·里什、阿隆纳·莫里森、蔡斯·霍赫斯泰特及玛德琳·米勒

搜集和积累素材

动态设计行业在为推介制作风格帧时,通常会使用任何素材。在时间紧素材少的情况下,我们可能需要从网上挖图。比如我们现在的工作室位于纽约市里,需要合成空中镜头或沙漠风光,除了去网上搜图之外还能有哪些手段呢?为了推介目的去网上搜图已成为一项通常做法。风格帧里展示的图像可以直接使用。但若是一个授权项目,则需购买广告制作中所用图像的使用权,或者自己拍摄项目所需的原始素材。

只要条件允许，设计师应随时随地创建自己的素材。数码相机拍下的图像就可用作风格帧的素材。如果自己取景拍片，能对构图拥有更多的选择控制权。对来源不同的图像进行合成，可以确保布光的一致性，使效果达到电影的品质。扫描仪能将图画、插画、有趣的纹理和已有图像进行数字化处理，可以直接将速写本上的图像上传到数字化空间，与其他素材结合或作为模板，创建数字插画。此外，可以使用 3D 软件创建模型、制作纹理、电影布设和动态布光。当然，还有一些令人意想不到的素材积累方式，如刮痕胶片、视频数据故障产生的效果、水下墨汁分散或投影映射等，都能使图像产生独特唯美的失真效果。设计师在素材创作上选择越多，越能够设计出吸引眼球的风格帧。

准备素材

有时风格帧的素材（见图 12.2）或图层可直接用于制作。但任何时候，都应尽量不要破坏素材，最大限度保留图层和数字素材的灵活性。这种工作流程的最大特点是可撤销或还原文件和项目，不仅提高创作效率，还节约工作室或设计师的时间和费用。

使用 Photoshop 进行设计，要养成使用图层蒙版、调整图层、智能对象及智能滤镜的习惯。在设计任何项目时，对图层进行有序命名可节省制作时间。即使制作动画的任务不由我们完成，但我们这样做能让素材变得方便易找，能让动画师使用起来轻松愉快。如果我们所搜集的这些素材未能直接用以制作，就需要准备重新搜集设计。

图 12.2 各种图像、扫描的纹理及手工素材，由奥斯丁·肖创作

标记工具

几千年来，艺术家们都会使用各种工具制作记号。早期的洞穴壁画是用由植物和动物材料制成的画笔绘成。如今，我们可用许多工具在速写本中制作标记，铅笔、钢笔、蜡笔、马克笔都是一些最常见的记号工具。

设计者要确保速写本与工具放置一处以随时记录突如其来的灵感，对于工具只要选择自己最得心应手的即可。

请记住，大多数计算机上的标记工具是相似标记实践的数字转码。比如剪刀、刷子、尺子等都是实际工具的直接数字化版本。创意软件让我们能高效地使用数字工具，但我们仍不能忽视模拟工具，它们往往可以将那些反映个人特质却难以数字化的东西体现出来。最终模拟与数字化的结合能激发两种媒介的创造潜能和力量。可以自己尝试一下将两者结合，看看可以结合到何种程度。

速写本

对设计师来说，速写本是至关重要的一种工具（见图12.3）。速写本大小不一，小的可随身携带，大的有半张桌子大。长期以来，艺术家和设计师们都会使用速写本记录生活的所见所闻、构思理念及设计图像。速写本也适合于做笔记、勾勒图画和发掘想法。这就像在花园中播种，随着时间的推移，终会结出美丽的果实。如果你没有及时记录，灵感便会渐渐消逝。传统意义上说，速写本就是一种模拟方式。随着平板计算机的面世，数字画板应运而生。你只需选择自己习惯的工具。不过模拟速写本可在任何地方使用，真实感强，给人以触觉体验。

计算机

计算机已经成为设计师们的基本工具。它拥有许多优点，能节省工作时间，纠正错误，还可以安装创意设计软件。它犹如配备了各式工具的微型工作室，可以承接大量媒体形式的设计任务。相对而言，台式计算机能满足工作站的常规用途，而笔记本具有便携性。只要确保自己计算机的性能良好，能高效完成各工作流程即可。切记，计算机终究不过是一个工具，设计师才是背后真正的创造力。

图 12.3　速写本摘页，由萨凡纳艺术与设计学院申宥京创作

数字备份

养成对重要数据进行备份的习惯。备份，是指将数字文档拷贝到计算机之外的存储设备上。备份对象包括创意项目及数字素材等内容。通常，设计师在工作上投入了大量的时间和精力，要花费几年时间才能建成数字素材。记得购买可靠的备份系统。数字文档很容易占满存储空间，特别是动画和视频文件。幸好，近几十年来，数字存储器的价格大幅下降。大概在2001年，我花450多美元购买了第一个移动硬盘——250GB的迈拓移动硬盘。每天硬盘会自动备份工作内容，这真是一个明智之举。智能备份只对新数据进行更新，加快了备份的速度。尽管备份设备会增加开支，但大大地节省了时间和精力。

相机

随着数码相机的广泛普及,素材的捕捉和收集已得到极大简化,便于在数字空间中使用。由于其所拍摄的图像和录像画质高,相机已成为最基本的设计工具。21世纪初,傻瓜相机价格低廉,被广泛运用于广告制作,在设计阶段尤甚。现在,大部分智能手机的摄像头品质足以满足传播需求。相机便捷实惠,使图像捕捉更加简单易行。数码单反相机提供丰富的画质选择,能改变景深和RAW图像文件格式等。了解单反相机闪光灯、光圈及快门速度的基本知识,能帮助你更好地使用相机。

和冠(Wacom)数位板和新帝(Cintiq)绘图屏

尽管在设计工作中不要求使用和冠(Wacom)数位板或新帝(Cintiq)绘图屏,但它们确实十分有用。前者为鼠标移动提供触觉输入,后者让你可以直接在屏幕上作画。这两种产品连接电脑后,可精准地捕捉自然手势。学会使用这些产品需要一些时间,但它们对于在数字化空间中直接进行插画设计具有很大的价值。

扫描仪

扫描仪是实现素材数字化的另一理想工具,将平面物体如打印图像或纸张创建成数字文档。扫描仪的优点是,能以极高的像素捕捉图像或平面物体。经扫描的纹理在数字化空间中有多种用途,较常作为混合素材发挥显著的效果。除扫描纹理外,其他模拟元素也能实现数字化,如素描、墨溅、水彩洗、有机植物和磁带等。只要确保在使用过程中爱护好扫描仪,几乎任何物体都可以实现数字化。可以使用透明纸,如迈拉(mylar,一种包装用的聚酯薄膜)保持扫描仪的干燥清净。

数字素材库

一旦将素材数字化,便可在数字化空间中使用。建议建立一个素材资源库。在设计和制作时,可直接在素材上绘制。在确保构图有一定结构的前提下,保留素材编排的个性。随着时间的推移,个人创建的素材图书馆规模将不断扩大,收集的渠道也将拓宽。

其他工具

当然,你的工具箱里还有其他可供选择的工具,如不断更新换代的投影仪、动态传感器、3D打印机等。触屏技术为设计师提供新的创作选择。我们面临着新一轮的创新革命——交互设计时代,应以开放包容的心态面对新工具、新方法。但始终记住,设计师是充满创意的问题解决者,不能完全依赖某一工具或方法来完成任务。

图12.4 斯普林特公司广告《现在的网络》(*Now Network*),由超级狂热公司为古德拜·西尔弗斯坦合伙人(Goodby, Silverstein & Partners)广告公司创作

图 12.5 新秀丽广告《斗牛士》(Matador),由超级狂热公司为康奈利合伙人广告公司创作,艺术总监:威尔·海德

专业视角
威尔·海德

威尔·海德（Will Hyde）是一位善于协作的问题解决者，一名出色而富有魅力的艺术家，也是一个童心未泯却胸有大志的大男孩，善于制造惊喜。每天他都有各种发明创意：新的相机装置，为塑料哥斯拉玩具上色，在旧货店淘复古相机，或是认真地倒腾数学公式。他笑称自己最喜欢那些毫无头绪的项目，但事实上他总有所建树。威尔是陌生的美好（Strange & Wonderful）工作室的创办人，也是超级狂热公司和数字厨房创意公司的联合创始人[①]。

对话威尔·海德[②]

你在艺术和设计方面有着什么样的背景？

我曾就读于弗吉尼亚大学的文理学院。当时，我接触到了桌面排版技术，便跟着一位朋友来到西雅图开始创办报纸《陌生人》（*The Stranger*）。桌面排版技术使设计变得十分流畅，这是它吸引我之处。之后，Photoshop 面世，我开始探索它的每一项功能。此后，我开始在广告公司担任艺术总监助理。1995 年，首款通过介质访问控制实现主动影音通报的软件问世，我们有幸得到了一份视频拍摄的工作。6 个月后，我们购买了 Avid Media Composer 和 Adobe After Effects，并开始创办数字厨房创意公司，进入动态图像的新领域。

我们逐渐在视频拍摄上获得更多机会，但竞争对手总是很强，我们是以弱敌强。当时这个领域里全是后期制作公司，这些公司有许多后期制作大型机器。其实这些制作公司可以做一些实时的东西，但由于这些机器价值不菲，因此这些公司不大可能聘用艺术家，而是多由懂得操作机器的技术人员完成任务而这些技术人员每小时收费 700 美元。于是，我们做了一个决定，我们虽然不能实时操作，但可以在半夜进行。我们当时只不过是玩 Mac 电脑的朋克小孩，根本不懂任何规则。

我们没有任何计划。我把一半的工资都投资在这上面，试着弄懂所做的一切。同时，技术发展日益完善，刚接触完 Photoshop，我又了解到了动态图像。渐渐地大家发现视频拍摄成本越来越低。摄像机品质逐渐提升，视频制作也形成了一个自足的自然循环，而我们就是充分利用了这一点。

在我职业生涯的这一阶段，我强烈地希望自己不再重复已经做过的事。我所做的工作总会让我回想起自己入行的初衷——我想用相机干点不一样的事。我喜欢探索新技术。回想我的设计生涯之初，正是技术激发了我的兴趣。

你如何寻找灵感？

我可以从摄影中获取灵感。时尚摄影的实质在于它处在潮流的最前沿，所用技术和艺术方向皆为行业最新。灯光的实际效用和光线雕刻等对我都非常重要。时尚摄影日新月异，赋予我大量的灵感。

另一件对我非常重要的事是创客运动。Arduino 社区和动手制作对我意义重大，我发现只要我确实对某种创客产品感兴趣，就会自然而然知道自己下一步该做什么。

你对年轻设计师有什么建议吗?

掌握一定的技能是打开行业大门的钥匙。你要有设计头脑,但从长远看,拥有批判性思维对于设计师最为重要。从设计师转为艺术总监,再转为创意总监,需要在思考和写作上投入大量时间。或许刚从学校毕业,未必能马上得到设计的工作。但随着时间的推移,职位的晋升,你会逐渐运用批判性和概念性思考。要学会和客户沟通。由于工作很大一部分是进行电话沟通,你应该语气和缓、随机应变、充满自信。最重要的一点是能够向身边的人兜售自己的想法。

对我而言,最难做到的是让学生捍卫自己的想法。我希望学生们带着想法来找我。我一旦指出问题,他们必须予以回击。但实际上很难做到这样,许多人未曾尝试努力过。而成功之路就在于,一旦踏入这个行业,就要争取让别人听到你的声音。

图12.6 索尼广告《眼睛糖果》(Eye Candy),由超级狂热公司创作,艺术总监:威尔·海德

图 12.7 Phantom 高速摄像机广告《血统》(*Descent*),由超级狂热公司为美国视觉研究公司(Vision Research)创作,艺术总监:威尔·海德

图 12.8 先锋(Pioneer)公司 Kuro 等离子电视广告,由超级狂热公司为李岱艾广告公司(TBWA Chiat Day)制作,艺术总监:威尔·海德

注释

① "About." Strangeandwonderful.co. [2014-08-25]. http://strangeandwonderful.co/about/.
② Hyde, Will. 笔者电话采访. 采访日期:2014 年 8 月 8 日.

第 13 章
合 成 艺 术

合成

　　合成是将两种或多种不同元素组合在一起的艺术手法，可以产生无缝衔接的效果和一体感。合成是运用选择、调整、混合或拼接等手段将各种视觉元素融合于同一图像中。成功的合成构建了易于识别的视觉模式，是创作各类视觉风格的关键手法。合成既处理具体的对象，也处理抽象的对象。具体合成指照相写实图像，要求达到逼真可信的效果。具体合成旨在模仿现实，赋予图像现实感。抽象合成指选用不同元素制作出具有独特风格的图像，对写实和逼真度没有过高要求，但需具有一定的和谐感。两者在技术运用上有许多相同之处，在掌握技术和反复实践后才能学会如何根据创意简报的需求运用合成。具体和抽象是合成图像的两个极端，大多数合成图像介于两者之间，（见图 13.1）。

图 13.1

具象合成

　　具象合成将来源不同的元素融合在一起，产生逼真自然之感。具象合成以传统的视觉效果为基础，需遵循严格的规则，运用透视、布光、明度、着色等重要原理，才能实现理想的合成效果。除理解视觉原理之外，设计师必须了解哪些工具最为有效，以及如何使用它们。

　　图 13.2 是具象合成的两个不同实例。设计师通过合成技术及原理协调明度、透视等基本变换和色彩校正以实现全图的统一。左图利用光线方向、投射阴影，以及反射面产生逼真可信的效果。右

图通过透视、反射和景深实现风格帧内的合成效果。尽管两幅图像都有一定程度的非实感，但似乎又都遵循着物理定律。

图 13.2 具象合成的风格帧，由罗伯特·瑞根提供

抽象合成

　　抽象合成以抽象的方式将各要素融合起来，形成无照相写实感的图像，非写实程度从轻微抽象到完全抽象。无论抽象程度如何，必须形成一个视觉模式以维系整个图像。即使没有严格遵守自然法则，抽象合成也要做到各要素和谐相融，浑然一体。如此，许多具象合成时运用的诸如透视、布光、明度、着色等重要的视觉原理同样适用于抽象合成，不过在抽象合成时，设计师对规则的运用可灵活变通。

　　图 13.3 展示了某广告片中可视为抽象合成的两个画面。该项目中，盐构成了整个世界的所有视觉元素。尽管美学风格抽象，但合成技术及原理仍能传递出一种和谐感。布光、着色、电影手法（如景深），以及 3D 建模的统一处理构成了合成图像的视觉模式。此外，正负空间、明度、对比等原理的一致运用有助于明确该项目的感官效果。

图 13.3 广告片《盐——让一切更美好》（*Salt—Everything's Better*），由绅士学者制片公司（Gentleman Scholar）为葛瑞广告公司（Grey Advertising）制作，艺术总监：威廉姆·坎贝尔、威尔·约翰逊

合成的核心原理与技术

　　合成是连接模拟与数字媒体的纽带。在视觉艺术中，合成始于照片剪接和拼贴。在动态设计中，合成起源于视觉效果和光学印片。尽管许多模拟合成技术已转化为成套的数字化工具，但其基本原理不变。本节介绍合成的基本原理和工具。

蒙版

蒙版是合成的核心概念与技术，包括图像分割、移动、提取等过程。在过去，蒙版创作需使用刀片或剪刀，数字时代以前，设计师需自己"动手"完成图像制作。如今，虽然这些做法仍有价值，但在商业艺术里大多已被数字化方式取代。

简单来说，蒙版就是将图像的各部分从源图中分割出来。比如，可以通过蒙版技术将图像从原背景中移出，然后合成到另一幅图中。蒙版是合成的关键，可由多种工具和方法实现。由于不同的图像对设计者有不同要求，所以应熟练运用各种工具。人像蒙版与天空之类的物像蒙版截然不同，因此要求设计者培养自身的图像分析能力，在使用蒙版时选用最有效的工具。

图 13.4 是在合成中成功运用蒙版的例子。《真探》的片头营造了一种独特的美学风格，令人联想到摄影中的双重曝光。蒙版技术将背景融入具象元素之中，形成对比，这是制造强烈视觉效果的关键。双重曝光所带来的丰富的视觉效果与简洁开阔的背景形成对比。负空间让观众关注每一帧画面的焦点。明暗度的对比会生成张力，增添趣味。通过制造立体感与平面感同时存在的对立效果，蒙版透明度和边缘羽化度的变化增强了视觉合成的效果。

图 13.4 电视剧《真探》片头，由 Elastic 工作室为 HBO 电视台制作，创意总监：帕特里克·克莱尔

羽化

羽化是控制蒙版边缘锐化或模糊程度的一种方法。过度锐化或模糊的边缘会显得突兀，看上去不真实。成功的合成要求设计师学会分析和明确图像边缘的软化度，辨别明度及光线对物体的影响。羽化也可用于笔刷，对边缘软硬度进行调整，使合成过程更加灵活。

复制

实现文件、图像及图像各部分的快速复制是数字化工具的一大显著特征。尽管模拟材料和素材的种类繁多，但每种材料都是独一无二的，比如，你无法模拟出两份完全一样的莎草纸，但是将莎

草纸数字化后,便可以不断复制(见图 13.5)。你可以通过多种方式对数字图像进行调整。

图 13.5 复制的力量,图示莎草纸已经过扫描,复制版也已着色

复制是一种无损的工作流程,因此可以在一些模拟材料或方法上大胆尝试使用复制。无损意味着可以对图层素材进行撤销和保留。复制文件和图层能让你在合成及设计过程中进行大胆尝试。

基本变换

基本变换包括比例、旋转、位置及透视调整。在了解合成的前提下,运用数字化工具能轻松地实现基本变换,反之则可能手足无措。掌握基本的透视知识有助于准确调整图像的比例和旋转角度。扭曲可用于实现元素透视缩小的效果,或构造一个动态对角。基本变换与大部分合成原理一样,关键在于熟悉其不同用途,并了解如何在不同情况下选择合适的工具。

修图

功能强大的数字修图工具层出不穷,但也存在滥用的风险。使用不当时,就能明显地表现在图片上。过多的精确重复会破坏合成图形的可信度,使图像看上去失真或是数字化处理痕迹明显。正确使用修图则能加强合成效果,前提是要确保修图的随机性,从而增加图像的可信度和真实感。修图能够清除合成图像的冗余部分,去除瑕疵,或融和不同元素的边缘。

色彩校正和色彩分级

色彩校正通过调整图像颜色传达一致的外观感受。在合成中,色彩校正帮助图像实现统一连贯。色彩分级增加色彩选择,定下风格基调。记住:合成的目的是营造统一感,色彩是实现这一目的有

第 13 章 合成艺术

效工具。动态设计者必须能够分析现有素材的色彩空间，确定图像的色彩模式，调整素材以匹配既定的色彩模式，并掌握色相、饱和度及明度等主要艺术和设计原理。

色相、饱和度及明度

数字化工具能够快速调整色相、饱和度以及明度。通过调整这些视觉元素可以让图像看起来浑然一体。尽管这些通常只是细微的调整，但出于合成可信度的考虑，应保证调整的精确度，对具体的照相写实图像来说尤为如此。你需略微增加某元素的饱和度以营造全图的和谐感，或是细微调整某元素的色相以匹配其所在的色彩空间。此外，明度的准确调整和控制是成功合成的关键。

图 13.6 展示了色彩校正和色彩分级的原理。色彩将各个图片内的元素统一起来。尽管其背景和字体颜色发生变化，但主色调仍以红、黄、黑及不同等级的灰色为主。每个图片的色彩饱和度保持一致。此外，这一风格利用纹理营造出图像表面的风化感。高饱和度的颜色与做旧粗糙的纹理相融，形成了该项目的颜色风格。

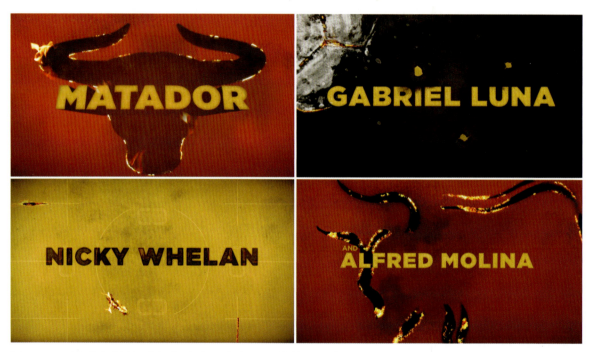

图 13.6 电视剧《足坛密探》片头，客户：罗伯特·罗德里格斯（Robert Rodriquez）和 EL Rey 电视网，制作兼创意总监：艾琳·萨洛夫斯基

混合

混合是合成实现统一和整合的过程，有助于实现图像的视觉融合，营造整体感。依托于摄影技术和电影制作的传统方法，数字混合本质上是模拟方法和技术的转化，如亮度、着色和明度等特性可以与不同的视觉元素混合，会带来意想不到的效果和美感。

图 13.7 的《太平洋战争》片头展示了混合和合成的原理。纹理纸与电影意象混合创造出一种独特的风格纸张的有机特性得以保存，并与摄影图像相混合。简单的色彩基调加上烈焰红的高光、制造强烈对比等其他图像合成选择，都会引起观众的共鸣。

图 13.7 电视剧《太平洋战争》片头，由想象力量公司为 HBO 电视台制作，艺术总监：彼得·法兰克福、史蒂夫·富勒及艾哈迈德·艾哈迈德，艺术总监：劳伦·哈特斯通

创意简报——合成练习

具体和抽象合成

成功的动态合成来自成功的设计合成。这些练习旨在提高和巩固合成技巧。尽管练习可能比较枯燥，但可以帮助设计者在专业技术和合成原理方面打好基础，以便进行多元的视觉风格设计。合成包括具体照相写实组合和抽象组合（见图 13.8、图 13.9）。通过合成，不同来源的元素组成一个整体的视觉模式，毫无违和感。在本练习中，你需要使用动物照片，制作一系列图片，让动物出现在意想不到的环境或组合中。

规范及要求：

- 制作三幅动物在意想不到环境中的照相写实合成图。
- 制作三幅意想不到的动物组合的抽象合成图。
- 将 6 幅合成图和源图放入过程记录册。

步骤

第一部分——收集图像

第一步，收集和整理选用的图片素材，最好使用自己拍摄的照片。然而，拍摄珍奇动物并不切实可行，除非你居住在动物园附近。在这种情况下，如果没有其他选择，可在互联网上搜索动物图像。自己拍摄合成图片所用的环境应当不成问题。此外，自己选择合成背景就可以自行决定光的方向与一天中的拍摄时刻。

图 13.8 写实合成练习实例,由彼得·克拉克创作

图 13.9 抽象合成练习实例,由塞卡尼·所罗门创作

第二部分——分析视觉模式

获取动物和环境的源图后,需对潜在视觉模式进行分析。光来自哪个方向?阴影投射在哪个方向?明暗强度范围是多少?透视是什么样的?是否存在景深?解答这些问题有助于构建合成图的视觉边界。这些是具体照相写实合成练习中的关键内容,但也可以运用在抽象合成练习中。

第三部分——合成

首先,勾画出利用图像素材想要制作的合成图的构图,通过蒙版、遮罩、混合、色彩校正、变换等技术组合源图。先大致制作出合成图的总体模式,然后逐步修缮并添加细节,利用渐变效果、噪点或纹理增强合成图像的统一效果。在合成时练习运用无损工作流程,这样可以让你更灵活自如地进行撤销或修改等操作。

第四部分——创建过程记录册

在过程记录册中记录项目进度,这可显示你整合不同来源的图像、创造统一视觉美感的能力。逐步记录你的进度,包括源图、初始合成图、定稿合成图等。

第 14 章
3D 设计软件

使用 3D 设计软件

3D 软件是一种功能强大的工具,设计者可以运用它创建三维物体或场景(见图 14.1)。3D 软件不容易上手,但熟练之后,设计过程会变得更灵活自由。目前已有与 3D 相关的职业和学科,例如,操作 3D 工具和软件的专家。对于动态设计师来说,掌握 3D 技术就能成为多面手,除非你的专业是视觉效果,否则不必为了追求完美的照相写实渲染,而掌握软件的每个功能。了解基本技巧并根据实际需要扩充相关知识即可。学会使用 3D 软件后,设计者还需了解一些基本技能,如建模、材质、布光、3D 摄像机和渲染等。

图 14.1 《第 18 届超级碗》(Superbowl XVIII)片头风格帧,由萨凡纳艺术与设计学院学生为福克斯体育台制作,福克斯体育台创意总监:加里·哈特利、迈克尔·多兰;萨凡纳艺术与设计学院创意总监:塞卡尼·所罗门,设计师:单克良、里克·库安、傅惠芬及蔡斯·霍赫斯泰特

建模

3D 软件将立体感度融入设计中,在数字空间中制造出纵深和体积的错觉。大多数 3D 软件通过鼠标单击就可以创建简单的几何形状,并可对其进行修改、扭曲及组合等处理。建议从立方体、球形和圆锥体等简单的物体开始学习建模,使用简单的图像变形软件对物体进行扭曲、弯曲或者扭转处理。较为复杂的建模就要求学习如何调整 3D 几何图形的点、线、面和样条。不过,随着建模技

能的不断提升，你创建的图形能够更加立体真实。

材质

你可以创建从照相写实到高度抽象的各种材质，用于 3D 模型和场景设计。可对材质进行自定义设置，调整颜色、透明度、反射和纹理等特性，呈现各种视觉效果。重点是要掌握如何将材质投影到 3D 物体上，这决定了材质在模型表面的呈现方式。不同的模型要求不同的材质投影和贴图方式。通常 3D 软件默认的投影方式为 UVW 贴图，即把材质包裹在几何图形周围，如同把衣服穿在人体模特上。如果所选材质不能实现无缝拼接，就很难产生理想的效果。立方体、圆柱、球体等投影方式适用于对应的物体形状。其中，立方体投影适用于任何矩形物体。此外，有些贴图类型和软件包含更专业的工具，如 UV 展开。不过，随着 3D 软件学习的深入，最好熟悉与掌握基本的材质投影技巧。

布光

布光是成功营造 3D 场景的关键，可以影响场景的明度，进而产生立体的视觉及感官效果。成功的布光有助于形成真实可信的风格。反之，考虑不充分的布光设置会使原本具有美感的设计看上去过分粗糙，计算机生成的痕迹太重。随着布光相关原理引入 3D 软件，了解摄影或电影摄制的知识是很有帮助的。模拟和数字布光的一个主要区别在于，后者缺乏环境光。在模拟布光环境中，光子遇实物反射，产生明暗变化，从而形成环境光。数字布光则需要另外放置不同强度的光源，以营造环境光的错觉，或是通过各种设置达到环境光的视觉效果。全局光照等效果也可以形成环境光，但效果处理过程烦琐且耗时。3D 布光设置需反复练习，才能熟能生巧，实例参见图 14.2。

图 14.2 风格帧故事板，学生作品，由萨凡纳艺术与设计学院大卫·康克林创作

三点布光设置

布光最好从三点布光设置开始，这一技巧源自摄影棚的布光做法。三点布光设置利用三个光源，在模型或场景中实现明暗适中的光线效果。这三个光源分别是主光源、辅光源和背光。主光源模拟太阳直射光，是主要光源。聚光灯或者高强度的柔光箱都可以用作主光源。在物体任意一侧略高处设置主光源，向下照射。若主光源直接照射物体前方，会削弱明暗对比的效果，使物体缺乏立体感和吸引力。若放置在物体一侧，可以形成强烈的明暗对比和空间感。如果仅使用主光源，光线会十分刺眼。这时候可以运用辅光源，用环境光补充主光源造成的过于阴暗的阴影部分。在3D软件中，区域光以散射方式发光，也可以作为辅光源。由于辅光源模仿反射光，其强度应稍微减弱。反射光在环境中遇物体反射后填充物体的阴影部分。辅光源应放置在主光源的对面，以提亮阴影部分。

第三种设置的光是背光，也称效果光、轮廓光，或者强聚光，用于照亮模型或场景的边缘。这种光放置在物体背面，也可根据需要放置在物体一侧。轮廓光可以凸显模型或物体的轮廓，将其从背景中分离出来。建议一开始使用三点布光方式为模型或场景布光，但也可以根据实际项目需要，增加其他光源，如图14.3所示。

图14.3 德国麦克森公司（Maxon）出品的Cinema 4D软件中三点布光设置示例：A. Cinema 4D中的默认布光；B. 仅有主光源；C. 主光源和辅光源；D. 主光源、辅光源和背光；E. 主光源、辅光源、背光和环境光遮蔽；F. 主光源、辅光源、背光、环境光遮蔽和全局光照

3D摄像机

熟练使用3D摄像机是必不可少的。摄像机视角决定了观看者观看作品的视角。在动态设计中运用3D软件的最大优点之一就是可以随时调整摄像机机位。一旦对场景完成建模、纹理设置、布光设置，就可将摄像机安置在环境中的任意位置。动态设计可以运用多个摄像机机位和视角，创作流畅、连续的风格帧和风格帧故事板。在同一场景内，设计者可以自由发挥，采用有趣的摄像机角度，以及透视或距离上的动态变化。

3D 摄像机是模拟摄像机的数字转换，设置调整起来并不困难，诸如焦距、光圈、快门速度等各类参数都可进行更改。

对于同一场景中的多种风格帧，可以设置单个摄像机在不同时间内的主风格帧位置，也可设置多个摄像机以形成不同的视角。尝试调整焦距，制造不同的效果；也可以尝试不同的摄像机角度，形成不同的画面构图。使用数字软件的好处在于操作试验起来相对容易。

渲染

设计者有必要了解渲染的基础知识以更好地运用 3D 软件。3D 软件可用于设置项目的输出尺寸、文件格式和多通道设置。输出尺寸相当于长宽比或图像尺寸，可以设定渲染图像的宽度、高度与分辨率。3D 软件提供 Alpha 通道渲染方式，该功能可以渲染出透明背景。3D 软件输出的渲染图像文件或影片默认将视觉信息平展或合并。不过，我们可以选择在独立的通道中渲染视觉信息，这种做法就是多通道渲染。

多通道渲染

多通道渲染将 3D 渲染分离成多个独立图层或通道，随后，通过合成软件，将这些通道进行重新组合。这一过程可对图像或影片效果进行控制和强化。熟练使用多通道合成可以完善和润色最终成品，使其更加饱满。多通道合成是结合了 3D 渲染和 2D 合成的数字化处理过程，因此需切换使用 3D 和 2D 软件（见图 14.4、图 14.5）。在多个独立通道中进行 3D 渲染的优点在于，可以更灵活地合成图像或影片，也可对单个通道进行单独调整，优化合成的效果。一般需单独渲染的通道有：高光、阴影、反射、环境光遮蔽、全局光照与对象蒙版。当然，还有很多可以进行单独渲染的其他类型的通道。随着知识的积累和项目的不断成熟，设计者可以探索并增添多通道渲染设置。

图 14.4 风格帧故事板，学生作品，由萨凡纳艺术设计学院单克良创作

图 14.5　多通道渲染中的多层渲染效果，学生作品，由萨凡纳艺术与设计学院塞卡尼·所罗门创作

3D 合成

　　进行多通道渲染时，需为指定通道创建单独的图层。使用 Adobe Photoshop 或 Adobe After Effects 等软件中的混合模式合成多通道图层，但处理不当或过度处理的情况很容易发生。根据情况，你可能需要调低通道的不透明度。在多通道图层中，尝试不同的混合模式，观察合成效果。

　　多通道渲染的另一重要特性是可以渲染蒙版通道。蒙版通道显示黑白明度值对可见与不可见部分加以区分。蒙版通道对分离或加工图像或动画特定区域有很大帮助。

　　你可以使用 3D 软件进行建模、空间位移、构建场景、选择摄像机视角。合成自己的 3D 元素后，就可以创作出无数独特的设计风格。运用 3D 软件，可为风格帧构建生动的构图，保持风格帧故事板的连续性（见图 14.6）。3D 软件的使用是可以加入你个人创意库中的重要技巧。此外，设计者如果了解 3D 软件相关知识或者有 3D 软件使用经验，更能赢得潜在雇主的青睐。

图 14.6 Hammer & Chisel 公司发行的视频游戏《永恒命运》(Fates Forever)视频片段，创意总监：布兰登·凯特康斯基，动画师：罗德·洛夫，技术总监：杰森·迪亚斯，合成、视觉特效及 2D 动画制作：塞卡尼·所罗门

第 15 章
绘 景

绘景（Matte Painting）原本是早期电影制作中使用的一种视觉效果，制片人员利用手工绘制的风景元素来构建电影画面。绘景需要把摄影原则、技巧与早期的视觉效果制作结合起来。当理想背景事实上并不存在（如在外星球、幻想或未来世界）、背景摄影难度太大或摄影成本太高时，就需要用到绘景（见图15.1）。早期电影拍摄常在影棚中完成，因为到真实场景拍摄成本太高，此时，绘景就用来制作真实可信的深度和场景。根据拍摄的具体需要，绘景会在玻璃或画布上进行，然后摄像头同时对准绘景和演员来进行拍摄，也可以通过后期制作把演员和绘景组合在一起[①]。

图 15.1　绘景，学生作品，由萨凡纳艺术与设计学院彼特·克拉克创作

从模拟到数字

数字科技革命为设计与制作带来了许多新方法。今天，数字绘画技术，以及数字效果已经成为绘景所应用的主要方式。在视觉效果制作方面，绿屏特效总体上已经取代了原先用镜头拍摄绘景的方式，演员与超现实场景可以在后期用2D和3D软件拼接在一起。过去绘制绘景的画家现在变成了概念艺术家，为电影制作进行数字绘画工作，构造原本不可能在屏幕上展现出来的景观与世界。可以说，绘景及其与人物的组合拼贴已经从依靠模拟技术转变到了数字媒体，但两者所需要遵循的视觉原理都是相同的。

绘景在动态设计中的运用

尽管动态设计师并不经常进行概念艺术和绘景的制作，但绘景的过程极具价值，因为在这个过程中，你有机会练习与故事叙述相关的图像制作和合成技能，同时也把构图和布光的责任交给了设

计师。在通常情况下，动态设计师制作风格帧需要以源图像为基础，然后再用各种合成工具对各种元素进行选择与拼贴，设计师必须遵从源图像的构图结构。而绘景却不同，图片的所有权完全在设计师手中。

绘景需要你全神贯注，调用各种图像制作技巧。与以某张照片为基础的做法不同，你需要自己画一张描述大致构图和布光的草图。草图完成后将作为展现色彩和明度的底图。底图完成后，制作或找出需要的照片、图形、3D 以及（或）插画来进行绘景的制作。

草绘

理念构思之后的第一步是进行草绘（见图 15.2）。对场景有了大致想法后，画一张缩略图，勾勒出主要构图元素，要考虑到包括前景、中景、背景在内的空间层次。极端的前景和后景元素可以为构图增添深度。现在是考虑相机视角和透视效果的好时机。构图如果完全是水平层次可能会有些无聊。尝试有新意的相机角度和位置，这会让你的构图更有活力并且考验你的透视技巧。画缩略草图的目的在于为表现力强而又有趣的构图打下基础。

构图是决定风格帧视觉上是否过关的最重要因素。无论合成或处理技巧多么好，不成功的构图很难与观众产生交流。这里介绍的风格帧制作方式与用真实照片作为背景层以及选择某个元素然后以之为中心进行构图不同，而是由设计师决定风格帧的布局，然后运用各种元素进行填充。

草绘阶段要考虑的一个重要因素就是光源的位置。设计师需要决定光源及其方向，因为这对整个图景中的所有元素都会产生影响。光源决定物体的高光位置及阴影程度，这种明度变化使得绘景具有深度和立体感。缩略草图可以用纸笔或者在电子画板上进行，选择最适合自己的方式即可。

图 15.2 绘景草图，学生作品，由萨凡纳艺术与设计学院彼得·克拉克创作

底图

画好缩略草图后，下一步便是制作底图，详细而清晰地展现出色彩、明度、光线和阴影。绘景师过去会用颜料、水彩或彩笔亲自手绘彩色草图，现在则可以方便地把手绘作品数字化以进行编辑。如果缩略草图是数字版的，也可以将其用作参考图层。数字图片有许多好处，比如可以提高制

作速度，可以进行保存和撤销操作，并且无须真实图片即可保存作品的多个修改版本（见图15.3、图15.4）。这种方式为创作过程带来了许多尝试的自由。

图 15.3 绘景缩略草图修改版，学生作业，由萨凡纳艺术与设计学院彼得·克拉克创作

图 15.4 绘景底图，学生作业，由萨凡纳艺术与设计学院彼得·克拉克创作

数字绘画工具能提供各种样式的笔刷，也可以根据需求自行设置。笔刷不透明度，以及流量的变化能让笔触显得更真实，用数位板则可以让你以更自然的方式作画。

在色彩选择方面，一定要考虑明度和饱和度。把其中的任何一个调高，都能吸引观众的视线。彩色草图可用于确定整幅图像的调色板及整体光照效果。你也需要注意大气透视和色彩透视。在大气透视原理下，空气中的尘土、雾气、粒子等会使远处物体的对比度下降，即物体距离越远，明暗对比越不强烈。远处的物体在失去对比度的同时也会失去清晰度，可以用模糊效果来制作出背景中距离较远的物体。在色彩透视下，远处的物体色彩饱和度较低，与天空的颜色近似。

素材制作与修改

你制作的图像可以像照片一样真实,也可以是抽象风格的。把素材加入构图中后,你可以用软件对素材进行处理,加深阴影或提亮高光(见图 15.5)。不断尝试进行修改,直到找到适合整个设计的风格和感觉。

图 15.5 绘景素材,由萨凡纳艺术与设计学院彼得·克拉克创作

另一个实用技巧是把素材与主要构图分开放置,单独制作。因为并不是所有素材都需要放入主构图中,放到单独的文件夹中常常更方便,并且如果绘景本身密度已经比较大了,单独制作素材也更容易集中精力。如有需要,可以再从个别文件夹中把素材调入主构图中。不要担心图层太多,但要记得标记并整理图层。

合成素材

底图制作完成后,下一步替换底图,或在底图上添加经过处理的图像素材。底图可作为项目下一阶段的参考图层。添加照片、3D 模型或经过处理的数字图像,以进一步制作绘景。对于素材,你需要进行搜集、拍摄、制作、建模、草绘或者上色工作。利用诸如接景、混合、转换及校色等组合方式来使素材与图像融合在一起。你在这种组合中学到并练习的所有技巧在绘景中都会派上用场。

同时,也不要忘记运用明度匹配等图像制作的基本技巧。诸如景深等镜头效果能为绘景增添电影效果。大气透视与色彩透视同样也能提高深度与空间的感觉。

透视

透视效果制作起来并不容易,尤其是在非常灵活或者非常规的镜头角度下。若熟悉 3D 软件,可以利用透视视角、相机,以及简单的几何原理来制作透视效果。3D 软件可以将透视以线框图的形式展现出来,也有助于制作出逼真的深度。

如果你还不太熟悉 3D 软件使用,则可以采用 Adobe Illustrator 及 Adobe Photoshop 软件。在 Illustrator 中制作出网格,复制并粘贴到 Photoshop 中,然后使用透视或自由变换工具把网格置于想要的透视中。在制作深度效果时,网格的横线与竖线可以作为视觉要素大小,以及位置摆放的参考。

布光

同样,如果熟悉 3D 软件,可以在软件中为图像的明暗变化设置相应的布光模式。按照基本的几何原理勾勒出绘景的大致框架,然后为场景布光。你可以制作静止效果为光线设置提供参考。这一步保证了光线及阴影方向的一致性,同时使三维空间中的明度表现更加明显。

如果不擅长使用 3D 软件,那就多花些时间观察大自然,观察光线影响物体的方式。遇见有趣的光照场景时,可以用草稿本或照片把它记录下来,也可以在网络上搜寻各种布光参考图和灵感。

绘景中的色彩校正

色彩校正与色彩分级有助于图像的整体统一。图像校色的方式有多种,但主要目的都是按照一定的逻辑制作出清晰的色彩模式。摄影师可以利用照片滤镜让图像的色调变暖、变冷或染上某种颜色。Photoshop 中也有类似的工具可对图像进行数字处理,建立调整图层并拖至图层面板的最顶层即可应用效果。

纹理

纹理是为构图增添层次感的一种好方法。加入诸如纸张、混凝土或其他物体表面的细微纹理,就能使图像拥有生动的触感,且与整体风格浑然一体。重点在于把握纹理的复杂程度。图像的纹理既不能喧宾夺主,也不可过于拙劣。你可以降低纹理的不透明度或者以混合模式来让纹理更好地融入构图。同校色一样,你也可以把纹理图层置于图层面板的顶层,使其发挥最大效果。

使用 3D 软件

3D 软件为绘景提供了各种各样的工具。如上所述,3D 软件可以进行透视与布光设置,也可以用来制作底图。你可以建立布光和纹理模型,以及应用景深等电影效果。一旦场景设置完成,你就可以把相机架设到场景内的任何位置,并通过改变焦距来设置出独特的镜头视角。此外,还可以在 Photoshop 的多个通道中制作图像,然后进行进一步的合成与上色。

创意简报——绘景

在本项目中,你需要制作绘景来展示动态设计理念,同时,遮景绘画也应对故事情节或叙事有所提示。在关键词的基础上进行理念构思,但无论开始时的关键词是什么,要勇于以创新的方式进行探索,尝试把场景设置在极难或者根本无法拍摄的背景下,这样可以练习怎样为不可能拍摄出来的背景制作出富有活力的构图。对于本项目来说,单单合成一幅背景就已经是十分巨大的成果,尽情发挥想象力,挑战想象的极限。这是对你图像制作和组合技巧的一次练习,同时也是一项挑战。

流程

1. 理念构思：包括自由写作、词汇表、思维导图、"要做与不要做"清单、情绪风格板，以及文字大纲。

2. 制作一系列的缩略草图——至少 5 种粗略构图。

3. 选择其中表现力最强的构图，对其进行细化添加，做成详细的草图，大致画出主要高光与阴影区域。

4. 在草图的基础上制作底图，把草图中的黑白色转换成彩色。

5. 用各种照片、图像、3D 效果来替换底图。

6. 色彩校正、增添细节、交稿。

要求

本次练习应同项目其他内容一起记录在过程记录册中。过程记录册中应包含：

理念构思

- 词汇表
- 思维导图
- "要做与不要做"清单
- 文字大纲或理念陈述
- 情绪风格板

图像制作与设计

- 缩略草图
- 底图
- 源图像
- 绘景完成版

长宽比/尺寸

为概念艺术制作的绘景可有多种尺寸。本项目允许使用水平版式或垂直版式。建议尺寸不小于 1920×1080（像素）或 1080×1920（像素）。

需考虑的原理

- 线条透视
- 大气透视
- 色彩透视
- 景深

图 15.6 特纳电视网（TNT）品牌推广，由 Loyalkaspar 公司为美国特纳电视网制作，创意总监：本·汉斯福德，设计与摄影：格雷格·赫尔曼

专业视角
格雷格·赫尔曼

格雷格·赫尔曼（Greg Herman）是一位多才多艺的编剧、真人实拍导演与影视视觉特效理念设计师。他曾担任创意总监、电影导演与首席概念艺术师，与世界上许多优秀的设计驱动的制作团队与视觉特效公司进行合作[②]（见图 15.7、图 15.8）。

对话格雷格·赫尔曼

你在艺术和设计方面有着什么样的背景？

做设计最初是迫于生计。我当时在好几支乐队演奏。作为音乐人，挣钱的其中一个方式就是卖 T 恤。一般乐队演出的时候，现场会有一张宣传桌，类似一家潮流小店。当时我也开始为自己的乐队设计 T 恤，然后在巡演时出售。由此，我开始接触 Photoshop。对于我来说，设计就在于要有自己的想法、一定的品位，以及决断能力。我一直坚信这三个简单要素，对我从做 T 恤到现在的整个设计生涯十分受用。

当时的产出并不多，但投入比较大。我读了许多杂志，去 Barnes & Noble 书店找设计方面的书，沉浸在让我作为设计师产生同感的一切事物中。我的想法逐渐成形，开始找到我的设计偏好，逐渐地，在练习技巧的同时，也建立了自己的态度和想法。这么多年过去，我的观念也在发生变化。

你的设计观念经历了什么样的变化？

我在设计方面的品位变得更具体，也更专业。我发现，我对电影和电影专业不仅仅是喜欢，这种超于喜欢的态度把我引到了摄影领域，再将我带回到了设计的世界。随着我变得更加专业，我能注意到各种不同的设计风格，找到不同的解决问题的方法，对一切事物都习惯用电影的眼光去分析。通过摄影机来讲述故事对我的设计风格影响很大，我经常把摄影元素引入设计当中。景深、镜头光晕、大气、空间层次、色彩透视、大气透视等，所有这些艺术与设计当中的重要元素，我都能通过镜头了解到。我的设计开始有了不一样的感觉。多年来，我一直在尝试拥有一双发现美的眼睛。眼光的磨炼与调整是在时间中逐渐积累起来的。

绘景对你的设计过程有哪些影响？

我曾经学过武术，也想把武术背后的哲学精髓应用到设计中，其中一点就是训练和努力。武术讲究不断地练习、训练、不断打磨自己的技巧。我想把这点应用到设计中，因为你不可能只参加比赛，这样的话可能永远止步不前。重点是要为比赛而进行练习，你练习的成果最终会反映在比赛中。

我尝试着把这种心态应用在工作中，如果说工作是一场比赛，绘景就是我的训练。我在背景中进行绘景，把它当成一个小项目、一个乐趣来做。下班后、晚上或是休息时，我都会进行练习。此时，你在迫使自己去做不喜欢但又必须学会的新事情。练习得越多，就会越熟练。我着实喜欢这种电影式的风格，绘景能在一幅图像中表现整个故事，这点十分吸引我。情绪、色调、动态和色彩，一张图片里隐藏着这么多信息。我做了很多绘景，其中，许多只是出于兴趣，练习过后就丢掉。训练时也有失败的案例，但训练的目的完全在于探索，在于尝试各种可能性。

图 15.7 福克斯（FOX）电视台终极格斗锦标赛（UFC）风格帧故事板，由格雷格·赫尔曼为 FOX Sports Design 制作

图 15.8 Epix Drive-In 电视台宣传，由 Fresh Paint 为 Epix 电视网制作，设计师／艺术总监：格雷格·赫尔曼

你如何进行理念构思？

在项目的开始阶段，最好能保持开放的心态。不要紧抓着一个创意不放手。

你对年轻设计师有什么建议吗？

浴火重生，投入时间，努力训练。最重要的是，要谦虚，多听他人的意见。要有学习的激情和想要成功的野心[3]。

注释

[1] "Matte Painting." Shadowlocked.com. [2014-06-06]. http://www.shadowlocked.com/201205272603 / lists/the-fifty-greatest-matte-paintings-of-all-time.html.

[2] "About." Design.morechi.com. [2014-08-25]. http://design.morechi.com/INFO-CONTRACT.

[3] Herman, Greg. 笔者电话采访. 采访日期：2014 年 7 月 21 日.

第 16 章
作品集的风格创意简报

风格

"每一个具有视觉风格的图像、物体、设计、建筑都涉及舍弃全部、精选其优的过程。风格创意从减少开始,不论是放弃彩虹所有的颜色只选酷蓝和暖黄色,还是简化形式。如果不做减少的考虑,所有的图像和设计看上去就会像照相拼贴和大杂烩,如同杂乱的厨房水槽。这实际上是初学设计者的通病,他们会不断地添加元素,自认为越多越好。减少元素不仅能增强设计效果,也能提高作品的辨识度。增强效果是通过缩放、夸张、复现等手段突显一至多个元素。文森特·梵高的画作被视为笔触加重手法的典范。大众汽车标志的特点是圆形图案的复现。剧情片《七宗罪》的片头因手写字体的夸张形式给观众留下了深刻的印象。"

——詹姆斯·格莱德曼,萨凡纳艺术与设计学院动态媒体设计教授

什么是风格

风格在可识别的视觉模式中形成,视觉模式是一件作品感观效果的总体框架。视觉风格源于理念,并传达理念。换言之,风格是表现形式,理念是功能。色彩、素材、媒介、线条特性、大小等基本视觉元素会影响风格。抽象和具体处理方法,以及电影手法的选择也会对风格有所影响。视觉风格由创意边框和创意边界组成。决定形成何种风格即确定了整个项目独特的视觉模式。设计的目标就在于形成独具一格的视觉风格,引起观看者的共鸣。

清晰的定义

形成视觉模式需要明确对项目成果的选择,这样一来,明确的风格就会朝"过程—结果光谱"的结果端发展。创意过程的每一步都对风格的形成产生作用。一旦确定视觉模式,项目中随后的图画和视觉元素都应与总体风格相契合,但并不是每一幅图都是相同的。构图改变,摄像机移动,叙事方式随之展开。可识别的视觉模式能让观看者体会到作品的流畅,但如果视觉模式的改变过于生硬,会让观看者感觉不连贯。

多种视觉风格

一名成功的动态设计师应能够设计多种多样的视觉风格。之前有关合成和绘景的练习是为掌握核心技能打下基础,锻炼设计多种视觉风格的能力。尽管情绪风格板能帮助你把握视觉风格的方向,但最终还是需要设计师自己为项目设计明确的感观效果。你不仅需要充分了解图像制作原理,还要有娴熟的技术能力。拥有了这些技能,你就可以设计出丰富多样的风格。本章介绍了需要在特定体裁和风格限制下运用的各类创意简报。通过参与动态设计项目的过程和结果,本章练习旨在帮助初学者探索和训练个人技能。

运用练习

每份创意简报都有具体的规范及要求。当然，你可以根据自身需求和目标进行修改。每项练习的基本目标是运用一个关键词开启创意简报。关键词是一个理念的出发点，可以有多种理解。进行每项练习时，请遵循"过程—结果光谱"。时间管理对动态设计师来说是一项重要技能，合理安排时间，呈现最好的作品。切勿等到最后时刻才开始工作，因为这会让你感到局促，你的作品质量也会因此大打折扣；切勿在一开始就给自己施加压力，急于找到答案，这种压力会让你紧张，并减少设计所带来的乐趣。

我经常用动态素描这一比喻向学生介绍"过程—结果光谱"。绘制动态素描时，首先要大致分析物体的基本形态和形状。如果是绘制人物动态素描，则先快速粗略画出 X 轴及 Y 轴，然后找出并画出脊椎的中心线和运动趋势，观察并绘出肩部与臀部的运动方向。动态素描能快速高效地捕捉场景和物体的能量。在动态素描阶段，不必过于关注细节，而是需要以连贯的方式勾画出整体构图。

总体形状确定后，稍做停顿，然后用粗线条画出明暗，直到绘制出清晰有力的构图。接下来，过程阶段逐渐向结果阶段转变，你逐渐放慢速度，最后开始绘画精确的细节。动态项目的设计过程采用类似方式。以松散自由的方式开始，直至你的理念形成了清晰的形态和形状，然后逐渐放慢速度，最后给项目润色收尾。

高宽比和尺寸

高宽比是指"电视或电影图像高与宽之比"[①]。风格帧的高宽比通常为 4∶3 或 16∶9，符合标清电视、高清电视及电影的屏幕比例。随着动态设计进入网页、移动设备、平板电脑、数字标牌、投影映射等平台，其高宽比的类型不断增加。如今，除在水平屏幕上播放外，动态设计还在垂直、方形及多屏组合等屏幕上播放。屏幕空间的发展对设计师来说无疑是个好消息，这意味着设计师在各种创意产业的工作机会将不断增加。

其他高宽比

我们需习惯使用作品所需的高宽比进行设计。例如，当动态设计主要用于电视播放时，风格帧的高宽比应设置为 16∶9。熟悉风格帧的制作后，可尝试选择其他的高宽比进行设计。全景风格帧或广角风格帧（见图 16.1）设计起来十分有趣，且会对观看者产生强烈的视觉冲击。在极广角画面中，我们可以设计纵深和动态构图，并体现摄像机运动。但如果是设计商业项目，我们需确保所有人所选的高宽比一致，为夸大特定的情绪或表明摄像机运动，我们可能选择其他的高宽比，但需加以说明。

风格帧的高宽比与尺寸应该至少与动态设计项目的规格相当。如果你设计的项目为高清 1920×1080（像素），则风格帧尺寸至少应为 1920×1080（像素）。这不仅能简化准备工作，而且能节省直接运用在制作中的设计资源。若风格帧尺寸较大，那么你自己或是动画师就可以相应地调大比例或添加元素。但较大尺寸图像存在不足之处，其文件大小和源元素都需相应增大。

实践与经验能够训练你估算项目所需尺寸的能力。只要按照交付要求的尺寸进行设计即可。养成习惯对任何项目的创意简报所要求的高宽比及尺寸进行反复检查。若客户的尺寸要求不明确，应向其询问清楚。以错误尺寸进行设计将浪费大量的时间和精力。

动态设计项目对高宽比和尺寸的选择范围很广。其中，与高清电视、电影和移动设备匹配的就有多种。投影映射和物理计算的技术亦带来了更多尺寸选择。本章练习默认的理想尺寸为 HD 1920×1080（像素）和 HD 1280×720（像素）。如果理念和风格要求其他高宽比，则可更改默认尺寸。

图 16.1 广角风格帧实例，由萨凡纳艺术设计学院拉斐尔·平德尔创作

风格帧故事板的风格帧数量

对于本书所列练习，你可以自行选择每块风格帧故事板的风格帧数量。除非明确规定，动态设计通常不对风格帧数量设限。有些设计只需一个风格帧就可以赢得比稿，有的则需要多个才能实现。为了从练习中得到最大收获，无论制作多少个风格帧，需确保每个项目投入的精力相同。一则 30 秒的商业广告平均需要在风格帧故事板上制作 9~12 个风格帧，这个数量可以作为每个练习刚开始时制作风格帧的参考数量。

你可以根据理念或风格向导调整风格帧的数量。可以采用纸笔方式绘制风格帧[②]，这种方式需花费大量时间设计一两种详尽的风格帧，附带一套描述叙事的手绘故事板。如果只设计一幅风格帧，那么在这幅风格帧上投入的时间和精力应相当于设计 12 幅风格帧所花的时间与精力。这类史诗叙事风格帧在纵深和细节方面应与绘景相似。你也可选择介于两者之间的风格进行设计。可设计 3~5 个超宽全景风格帧，足以表现摄像机运动，或使构图更富戏剧效果。此外，只要在每个项目上投入了相同精力，你就可以自由选择风格帧故事板的其他高宽比和风格帧数量进行试验。

计划表和截止日期

每项练习的默认时限为一周。这个时间看上去很短，但实际上，行业里风格帧故事板的设计很少有这么长的时间。设定这样的工作速度是为了帮助学生适应商业艺术创作快节奏的要求。建议在每个项目过程中，设定几个时间节点或进行回顾。

可以将头两天用于构思理念和头脑风暴，中间的两三天用于形成初步风格帧，最后几天充实风格帧和风格帧故事板，并编入需要提交的过程记录册。我经常要求学生在设计过程中，在小组网站空间上汇报工作进度。截止日期有助于管理时间，避免设计者等到最后一刻才开始工作，还有益于他们进行反馈。这一做法有助于保持班级课后的活跃度和设计持续性，此时，可以提出建设性的批评与建议。

如果班级成员经常碰头，可以使用工作室对话的方式进行具体的反馈和有用技术的展示。当然，每一项练习所投入的时间，可根据班级和技能水平进行适当的调整。速度不应是唯一追求的目标。我总是强调质量重于数量，但也有必要让学生熟悉并习惯行业中实际的时限。

训练"过程—结果"

在项目初始阶段投入时间构思理念，即便时限很短，你仍需要花时间想想好点子。你可能迫切地想将脑中闪现的第一个想法付诸实践，但最好还是先投入一些时间构思理念，这可以大大增加高质量作品产出的概率。充实理念时，记录下随笔、词汇表、思维导图和注意事项表，并记入过程记

录册中。请务必使用适合自己的理念构思工具。

当理念成形，写下项目的文字大纲或脚本，思考准备叙述故事的类型。

记得运用对比手法在叙事中营造戏剧张力。带着成形的理念，寻找外在灵感并设计情绪风格板。尽量避免在寻求灵感的过程中顾虑结果，随时在过程记录册里记录文字和情绪风格板。

随着理念构思的进一步深入，用手绘缩略图探索主风格帧构图。手绘缩略图无需制作得过于精细，亦无须顾虑画得太多。在这一阶段，投入越多时间构建有力的构图，风格帧将越完善。

下一步，在手绘故事板中，将手绘缩略图有序排列。在手绘故事板中粗略画出事件和动作有助于使叙事形象化。将理念和故事转为独特的视觉风格后，设计也从过程发展至结果。尽管还在摸索感观效果，但最终需要确定一个明确的风格。确定风格后，在最终组成风格帧故事板的一系列风格帧中重复使用该视觉风格。检查同一风格帧故事板上风格帧的连贯性，使用转场专场画面可保持作品的连贯性。

完成风格帧的最后润色后，将它们整理到风格帧故事板中。风格帧故事板的布局需简洁和专业，使用导航栏、格网和模板确保风格帧整齐排列，确保项目的方方面面不失美感。

完成风格帧故事板后，创建过程记录册并记录项目过程。在项目接近完成时，放慢速度并仔细检查作品。校对文字并使用拼写检查纠正错误。此时，应注重细节，确保每一处都体现专业水准。将理念构思的亮点、设计发展及最终结果都写进过程记录册。制作过程记录册有助于训练策划专业推介书的能力，并为你的个人作品提供内容。

启动创意简报的关键词

下列是启动创意简报或练习时使用的关键词范例。我常在动态设计课堂上随机组合关键词搭配多种风格限制。这样的做法旨在训练学生在任何关键词和风格规范下，都能具备构思优质理念和视觉风格的能力。在练习设计风格帧和风格帧故事板时，可在不同的练习中选用不同关键词。此外，也可自行设定可激发创意灵感的关键词，寻找意义丰富并能广泛解读的词汇。

- 变革
- 赶时髦的人
- 传奇的
- 启示
- 自画像
- 平衡
- 发自肺腑的
- 英雄/恶棍
- 激进的
- 命名法
- 悲怆
- 宁静
- 炼金术
- 庄严
- 利维坦海怪
- 光学的

- 神话
- 爱
- 极乐
- 薄纱
- 招摇
- 动荡
- 隐姓埋名
- 消逝的
- 原型
- 狂想
- 傲慢
- 部落的
- 天空的
- 夸张的
- 超现实主义的
- 自然力的

- 侵略
- 徒步旅行者
- 普罗米修斯
- 怪兽
- 在其间
- 极乐世界
- 救赎
- 传道
- 四季
- 梦想
- 寓言
- 乡愁
- 希望
- 自由
- 空间的
- 相互依赖

- 微观的
- 灵活的
- 二元的
- 保留
- 纪念品
- 宏观
- 戏剧的
- 天然的
- 拟人
- 人道主义
- 模块化
- 存在主义的
- 无政府主义
- 卓越
- 抒情的

可交付成果

以下练习应提交于项目的过程记录册中。过程记录册应包括：

理念构思
- 词汇表
- 思维导图
- 注意事项表
- 文字叙述
- 情绪风格板

图像制作与设计
- 手绘缩略图
- 手绘故事板
- 个人风格帧
- 完整风格帧故事板

叙事要求
- 视觉叙事需保持清晰的开端、过程及结尾
- 了解传统叙事结构
 - 前言
 - 加强
 - 高潮
 - 减弱
 - 结语
- 也可以选择非线性叙事结构（详见第 8 章中的"叙事结构"）

注释

① "Aspect Ratio." Merriam-Webster.com. [2014-08-28]. http://www.merriam-webster.com/dictionary/ aspect ratio.
② Offinger, Daniel. 笔者电话采访. 采访日期：2014 年 7 月 17 日.

第 17 章
风格帧故事板中的字体排印

本章创意简报要求把风格帧故事板的重心放在字体排印上。字体排印对动态设计至关重要,原因有很多,但主要还是因为字体排印是与观众交流的媒介。除了身体感官的感受,文字也渗透在各处日常生活中:我们进行思考、交流需要文字;标语牌和标签上也有文字,为我们提供产品或地点的相关信息;娱乐(包括书籍、歌曲、剧目以及电影)都跟文字的使用有关。

所谓字体排印,就是以进行视觉交流为目的而对文字进行设计和调整的一种艺术行为。动态字体排印为动态设计增添了时间与运动的维度(见图 17.1)。动态设计师应当了解如何根据创意简报的要求有效进行合理的字体排印及动态字体排印。在制作设计中,因为需要进行字体排印的频率很高,所以动态设计师的字体排印能力格外重要。从完全由动态文字组成的整篇广告,到片尾的字体排印处理或 LOGO 动图,几乎所有商业广告都需要进行或多或少的字体排印工作。

图 17.1 字体排印驱动型风格帧故事板,学生作业,由萨凡纳艺术与设计学院帕特里克·波尔创作

历史与文化

字体排印虽然是平面设计的基本功,但动态设计师也需要了解相关基本知识,因为平面设计也是动态设计的基础之一。除了要熟悉字体排印的历史发展,还要了解文化因素对字体排印的影响。根据主流使用情况,不同文化中对不同的字体会产生不同的心理联想。即使是对字体排印毫无所知的外行,面对不同字体时,也能感受到其中的情感与知识差异。Slab Serif Wood 字体带有美国西部风格,Sencil 字体则立刻让人联想到军队,Collegiate 字体则让人想起美国表彰学生用的字母外套及

相关的体育活动（见图 17.2）。

　　动态设计师需要了解文化因素对字体排印的影响来做出合适的字体选择。此外，字体排印也可能指向特定的历史阶段，若能了解各个年代偏好使用的字体排印方式，设计师就能对观众的反应进行预期和引导。

图 17.2　不同文化影响下的字体

基础知识

　　动态设计师需要了解一些基本字体排印术语和原则。英文字体主要分为两类：Serif 和 Sans Serif（见图 17.3）。Serif 是有衬线字体，在字母结束的地方有上扬或是延伸出的衬线，是比较传统或古典的字体，可用于正文文本或字数较多的文字中。书籍和杂志的正文通常采用 Serif 字体，因其水平线条有助于读者进行行间区分。

　　Sans Serif 字体如其字面意思（sans 在法语中意为"无"），字母中无衬线或上扬，常用于标题与标识牌中，具有现代感，更利落、醒目。但如用于字数较多的正文文本中，可能造成阅读困难。

SERIF　　SANS SERIF

图 17.3　Serif 与 Sans Serif 字体示例

字体排印详述

　　动态设计师还需要熟悉一个字体排印概念，基线。基线是字母底端的一条透明横线，如果没有沿着基线进行字体排印，文字的可读性和美观会直线下降。在对单个文字进行字体编辑时，可以利用基线使文字排列整齐，这样有助于维持视觉平衡，并使其交流功效最大化。

　　在字体排印布局和设置方面，动态设计师应了解字偶间距、字间距和行距的相关概念，并要知道如何对其进行调整。字偶间距指每个英文单词之间的距离，因其能影响文字的可读性与视觉平衡而颇为重要。如果字偶间距太宽或太窄，则可能会造成阅读困难。同时，不恰当的字偶间距也会打破字体排印的美学和谐。如果字偶间距出了问题，普通人虽然可能并不知道原因，但也会觉得有点不对劲。

　　计算机上的字体有默认的字偶间距设置，但通常情况下设计师需要对这些设置进行调整，使字母之间的距离较为美观。要像考虑其他视觉要素一样对字偶间距进行合适的调整。正负空间、对比和整体平衡都会影响字母之间的视觉关系（见图 17.4）。

　　字间距指一个英文单词中各字母之间的距离。同字偶间距一样，字间距也会影响字体排印的可读性与视觉美观。动态设计师需要根据创意简报对字间距进行分析与合理的调整，有时需要增大有时需要缩小。不同的调整会对观众的视觉效果产生不同的影响。

图 17.4 定制字体排印，为 Lifetime 制作，制作人：贝亚特·博德巴彻

动态设计师需要了解和掌握的另一个概念是行距。行距是各行之间的距离，对标题与正文同样适用。同字偶间距与字间距一样，行距也会影响文本可读性与视觉美观。如果行距过窄或过宽，整个字体排印向读者传达的信息、给读者带来的体验都可能受到影响。

在调整行距时也需要考虑视觉上的一致性，字体排印上的突然变化会给人破碎和断片之感。文章的段尾通常会在行末留出一段空白距离以便读者区分。动态设计师在进行字体排印时也需要进行类似的考虑。

这些技巧需要时间和练习才能掌握。若能对字偶间距、字间距和行距进行合理地调整，整个字体排印的可读性与美观就会大大提升。作为一种设计中需要用的工具，字体排印的目的在于把确定性最大化。优秀的字体排印通常"润物细无声"，观众不会看到某个优美的字体排印而驻足膜拜，但质量不好的字体排印却总是很显眼，并且容易干扰信息的传达。字体排印能力对于动态设计师来说至关重要，也是对客户极具价值的技能。

字体排印选择

字体排印肩负着传达信息和情感的功能，动态设计师需要能够根据创意简报选择合适的字体排印方式。过于简单或草率的选择可能让信息传达发生偏差甚至完全相反。可供选择的字体排印样式很多，从中选出一个似乎是过于艰巨的任务，但一个有用的方法就是借鉴电影行业的做法。在选择字体排印的时候，想象自己是一位需要挑选演员的导演。

导演需要寻找的是最适合某个角色的演员，为了达成这个目标，导演需要清楚角色的主要特点：角色是喜剧人物、硬汉还是邪恶派？剧本整体的风格偏现代还是古典？这些问题都有助于缩小候选人范围，同时提供了描述角色的关键词，确定了角色界限，进而帮助导演选角。在选择字体排印时也可以运用相似的方法（见图 17.5、图 17.6）。

第 17 章　风格帧故事板中的字体排印　159

图 17.5 字体排印驱动型风格帧故事板,学生作业,由萨凡纳艺术与设计学院申宥京创作

图 17.6 风格帧故事板字体排印,学生作业,由萨凡纳艺术与设计学院克里斯·萨尔瓦多创作

160 动态视觉艺术设计

列出最能概括目标信息、情感或想法的关键词或特征词，首先可以用形容词来启发思路。各种字体排印形式有不同的风格，概括越清晰，寻找起来就越容易。目标信息的风格是轻松还是严肃？项目整体偏现代还是传统？这类问题可以作为搜索的引导。接触字体排印工作时间长了以后，你会对许多种类的字体排印都有所熟悉。总而言之，字体排印的选择需要结合搜寻、理念构思和经验。

字体排印的契合

动态设计师需要让文字字体排印融入整体构图中。新手常把字体排印作为最后一步，等其他视觉要素都排布好了之后再加到画面中，这表现出他们对文字字体排印并不是很重视。的确，把字体排印当作构图的一部分进行处理可能带来困难，并且需要大量的练习和尝试。但不能融入构图中的字体排印会把整个构图都拖垮。字体排印与其他视觉元素同样重要。字体排印的风格应与空间、明度、对比或者色彩等的风格一致（见图17.7）。这种一致性有助于字体排印与构图相契合。

字体排印处理

字体排印可以应用不同风格的处理方式，而动态设计师应当对各种风格有所熟悉以便更好地契合创意简报的要求。字体排印可以进行图形、手绘、触感、3D，以及背景融合方面的处理。图形处理是最基本的方式，包括对色彩、纹理以及字体进行相应调整。手绘则是手工制作字体排印，带有个人风格。字体排印的处理方式多种多样，但其风格必须反映创意简报的需求。

创意简报

本项目要求风格帧故事板的制作将字体排印作为整体理念的核心。在动态设计中，字体排印作为中心要素，可应用于片头片尾的制片人员信息字幕、动态字体排印或是信息图形。这些类型均可在本项目中使用，前提是把字体排印作为主要的视觉元素进行合理运用，如图17.8所示。

图 17.7 风格帧字体排印，学生作业，由萨凡纳艺术与设计学院丹尼尔·乌里韦创作

- 理念关键词：选择一个关键词作为理念构思的出发点，可参考第16章关键词示例。
- 可交付成果：相关要求可参考第16章中的理念构思、图像制作与设计，以及叙事要求部分。

重要字体排印技巧

- 版式优美
- 表达正确的情感与创意
- 辅助灵活构图
- 与背景相契合

图 17.8 风格帧故事板字体排印，学生作业，由萨凡纳艺术与设计学院萨拉·多兹创作

本项目可考虑使用以下方式①

- 手绘——手工字体排印
- 图形处理——调整字体排印的图形要素
- 触感字体排印——触感或三维立体突出的字体排印
- 剪切与粘贴——类似模拟合成
- 瞬时字体排印——字体只存在短暂的一段时间，无法保留

专业视角
贝亚特·博德巴彻

贝亚特·博德巴彻（Beat Baudenbacher）是 Loyalkaspar 娱乐品牌推广公司的总经理兼首席创意官。2003 年，他和合伙人戴维·赫布拉克（David Herbruck）共同创办了 Loyalkaspar。他相信，通过设计表达的故事可以超越空间和语言。他热衷于品牌推广工作，尤其关注品牌的外观，以及品牌与个人乃至整个社会所进行的交流[②]，作品参见图 17.9～图 17.13。

对话贝亚特·博德巴彻

你在艺术和设计方面有着什么样的背景？

我的母亲是一位艺术家，所以我从小就跟着她画画和做手工。我当时还不知道能把艺术当成职业，所以就决定学经济学。我的父亲是一名外科医生，有一天，他回家时从会议上带回了一份美国艺术中心设计学院的手册。我看了里面的内容，深深地为之所吸引。当时艺术中心设计学院在瑞士有分校区，我花费了一个夏天时间做的作品成了敲门砖，我被录取了。虽然机遇有些偶然，但我感觉似乎也是命中注定。我在位于帕萨迪纳的艺术中心设计学院中获得了艺术学士学位，然后在 1998 年来到了纽约。此前，我虽然学过平面设计和传媒设计，但完全没有动态设计的经验。当时很多设计工作室像潮水一样地涌现，吸引学生去学习动态设计，此时给我的选择就是要么沉下去，要么浮起来，我就这样进入了动态设计这个行业。我觉得动态设计特别有意思，因为你需要讲述的是一个完整的故事，你必须弄清楚怎么从 A 点到达 B 点，而不是只对着一张静止的图片。

你的平面设计经历对动态设计有什么帮助吗？

我在瑞士学到的平面设计知识，包括构图、布局、图像合成、中心点、对角，以及图像剖析等方面的内容都十分有用。无论复杂与否，是特殊图形还是复杂的计算机图形环境，基本原则同样适用。在错综复杂的图像中，也仍然需要有一个中心点。我认为许多只学动态设计的设计师在这方面有一定的不足，因为他们缺乏传统设计的基础。而如果缺少这些原则的指引，工作很容易就变得一塌糊涂。

你是怎么学习故事叙述的？

我上过电影制作的相关课程，也写过剧本，从这些当中我学到了如何构造故事的基本框架。即使要制作的动态只持续 5~10 秒，从各种方面来说它也仍然需要分成三部分：引入、发展和结尾。这是我在电影制作课上学到的，现在我把它应用到了设计和视觉故事叙述当中。画面多少需要依靠视觉方面的直觉，但理论上的指导确实是从电影制作中获得的。有些时候，你也需要学习如何把图像转换成文字，所以我认为即使是在动态设计中，写作也是一种重要的技巧。

图 17.9　U2 组合格莱美获奖歌曲《大步向前》(Get on Your Boots) 大屏幕展示，由 Loyalkaspar 公司制作，创意总监：贝亚特·博德巴彻与戴维·赫布拉克

图 17.10　U2 组合格莱美获奖歌曲《大步向前》屏幕展示制作过程，由 Loyalkaspar 公司制作，创意总监：贝亚特·博德巴彻与戴维·赫布拉克

图 17.11 电视剧《贝茨旅馆》(*Bates Hotel*) 片头,由 Loyalkaspar 公司为 A&E 频道制作,创意总监:贝亚特·博德巴彻

图 17.12 电影《街尾之宅》(*House at the End of the Street*) 片头,由 Loyalkaspar 公司为相对论传媒公司制作,创意总监:贝亚特·博德巴彻

第 17 章 风格帧故事板中的字体排印

你如何进行理念构思？

我觉得现在太多人过于依赖网络，计算机虽然是很有用的工具，但并不能替代对表达内容或理念的思考过程。我们需要查资料、找灵感、仔细思索、记录，最后制作。我通常会在制作图像时尝试发现叙事情节。

你如何寻找灵感？

纽约让我喜爱的一个原因就是它总能带给你许多视觉上的灵感和刺激。我会注意观察我生活的环境，照许多照片，因为比起从网络上找到的素材，我更喜欢从真实生活中寻找灵感。虽然这样做有时并不容易。

你对年轻设计师有什么建议吗？

不要过于依赖科技而忘记创意的来源其实可以很简单。你可能觉得需要掌握尽可能多的知识，做一切能做的事，然后就会陷在软件本身里。但到了最后，好的创意可能比世界上所有的电脑知识都有用。

我认为对于创意行业的人来说，重点还是应该放在创意工作上。要想方设法做真正属于你的工作。我见过许多的设计师和动画师，他们工作了不短的时间，也挣了些钱，但并没有真正在做创意工作，他们感到灰心和沮丧。毕竟，我们拿着自己的创造力入行的初衷是想要表达，想要分享。所以我觉得拿出一小部分时间来尝试做自己想做的事情，成为自己的"客户"，这是非常重要的。创意行业面临源源不断的需求，你必须不断地拿出方案来，如果你没有时间去放松、去尝试，甚至去失败，你永远都无法给自己充电，无法成为一个创意灵感源源不断的人。

你觉得怎样才能创办成功的公司？

你需要对你想做的事情有一个设想，然后坚持做下去。我对我的公司的设想是能承接不同的需求，而不是局限于某个业务。看看现在我们在做的工作，从很多方面来说，我的设想都已经得到了实现，从比较大的层面来讲，其中，许多都有关战略、电影导演、品牌推广，以及故事叙述的工作。要有梦想，然后勇敢地去追。不过要记得，实现的过程是一场马拉松，而不是短跑。

你在设计方面有偶像吗？

我还在上大学时知道大卫·卡森，他很有名。还有 Raygun 设计公司，其作品是设计界的一股清流，Tomato 设计公司也很厉害。这些人和公司都对我产生了很大的影响。

如果没有从事设计师的工作，你会做什么？

我不是很确定，因为设计师这个工作是我所有技能和兴趣的集合。我曾经准备去学经济学，如果我没有把设计作为职业的话，我可能就去学经济了。但那可能也是因为我觉得我必须去，或者为了应付生活吧[③]。

图 17.13　定制字体排印，由 Loyalkaspar 为其客户制作，字体排印设计：贝亚特·博德巴彻

注释

① Klanten, Robert. *Playful Type: Ephemeral Lettering and Illustrative Fonts*. Berlin: Die Gestalten Verlag, 2009.
② "About." Weforum.org. [2014-08-14].
③ Baudenbacher, Beat. 笔者电话访谈. 采访时期：2014 年 8 月 12 日.

第 18 章
触觉风格帧故事板

Tactile

tactile [tak-til,-tahyl]

形容词

1. 可触知的，可感到的
2. 触觉的；有触觉的①

　　触觉设计是指融汇了触觉的创作，这种触觉感知可以是真实感受到的，也可能是推测出的，尤其针对屏幕类媒介，触摸必不可少（见图 18.1）。通过触摸，触觉设计调动观看者的感官，让其体会到有形、有机的质感，对材料、材质、物质的感知足以让他们产生情绪反应。触觉设计的力和美体现于创作中的自由随性。触觉设计的有机质感能激发触摸的欲望。本练习使用的方法包括纸模、纤维、雕塑、触觉、3D 建模和 3D 打印②。

图 18.1　触觉设计作品，由萨凡纳艺术与设计学院高塔姆·杜塔创作

模拟和数字

触觉设计通过材质和材料表现真实有机的特性，借助模拟或数字手段实现触觉感知。模拟材料本身具有有机特性，用相机或扫描仪对模拟物和材质进行数字化可保留其物理特性。完全在数字化环境中创作的设计仍能传递触觉感受，但是，运用这种方法的前提是，设计者必须对创作数字化有机体有深刻的认识和实践能力。换句话说，数字工具的使用需结合丰富多元的手法，以体现触感和独特性，模拟材料和数字化技术的混合运用不失为一种有效的手段。

材质

材质会对触觉设计的风格和含义产生极大的影响，可以用于夸张和例证某一特定概念或信息。石头坚硬质重，羽毛柔软温暖。抛光平滑的木料与粗糙多孔的水泥传递出不同的感觉。材质表现出的触感能增加图像的纵深和维度，颗粒感能激发人们的感官想象，如图 18.2 所示。材质数字化成像后可通过混合模式合成 Photoshop 文件，尝试使用多种混合模式并调整图层的不透明度对不同材质图像进行处理。

3D 艺术家追求用逼真的材质表现模型的生动真实，因为自然材质美丽独特，更能吸引眼球。本练习可能会为 3D 模型定制材质，以表现触感。让我们进行一次有趣的课堂活动——"材质搜寻"。

带上数码相机在附近一带转一转，看看你能发现多少有趣独特的材质。你会惊讶地发现自己每天忽略了许多美丽、有用的材质，当这些材质激发我们的自然感官时，富有生机的创作就会产生。

图 18.2 触觉风格帧故事板，学生作品，由萨凡纳艺术与设计学院莎拉·贝丝·胡维尔创作

材料

对材料的选择同样也会影响触觉设计。将触觉元素转化至数字制作环境的方式有很多种：平面元素可以通过扫描和数字合成转化；多维立体的设计可以借助拍照转化，拍摄完成后，可以对图片选定模块，分离元素后进行合成。如果设计作品精致复杂，可将各部分组成一个整体，然后拍摄不同角度的照片，这种做法的一个描述性术语为桌上制作。你可以对数字化后的素材进行增强、修改和处理。上述方法都可以用于制作风格帧和风格帧故事板。

纸张运用广泛，是一种多功能材料，可以制成各种形状，且价格便宜、容易操作，因此成为广受欢迎的材料选择。纸张有多种厚度和密度，可以挑选最契合你理念的一种。半透明纸受光线影响，会产生有趣的效果。厚一点的纸可以剪裁或折叠，构造形状和物体。混凝纸由纸和浆糊混合而成，用于制作立体纸模。胶水、胶带、剪刀或刀片等工具加上纸张就可以进行桌上制作了。纸张也可以被制成道具甚至服装和整套戏服，用于实景或混合媒体创作[③]（见图18.3）。

图18.3 触觉风格帧故事板，学生作品，由萨凡纳艺术与设计学院坎·杜安创作

如果你曾用纤维进行过创作，那么本练习会是你发挥各项技能的绝佳机会。点缀或编织纺织物和布料可以制成物体、角色和其他视觉元素。如果你对纤维不太了解，本练习可以为你提供与不同领域艺术家合作的机会。纤维非常有触感，可以用于创作独特的设计风格（见图18.4）。

软陶也是一种触觉设计中可以使用的材料。陶土延展性良好，可用于有机构造不同形状、物品和角色，这些元素拍摄后的图像可以用于设计合成。软陶有多种不同颜色和黏稠度，把其他物理材质按压进去可以留下有趣的印痕。

拾得物是任何你能找到的物品，可以根据设计风格对其进行改造，趣味无穷。日常用品也可以用于触觉设计，由设计师决定如何使用物品来体现理念。花时间观察普通的物品，想象如何将他们变为有趣的东西并运用至动态设计作品中。

图18.4 纤维材料设计作品实例，由佩奇·施特里比格创作

利用寻找触觉材料的机会，远离计算机，去本地的艺术品商店逛一逛，寻找模拟工具和材料，看一看琳琅满目的手工纸和手持工具。不论是设计师还是观看者都用充满新奇的眼光看待手工制品。用模拟材料进行设计时，必须牢记一点：制作过程费时费力，需仔细规划你的设计项目，因为这些材料使用和操作方法都十分棘手。如果你的设计过程出了岔子，看看是否能将错就错，成就美丽的错误[②]。

材料的使用应保证统一性，即使用环境与它们的基本特征保持一致。例如，金属材料可以用来表示机械或机器元素。相反地，材料也可以用于体现对立。例如，图18.5展现了一个相对廉价或普通的材料用于象征某种神圣的理念。

图 18.5 纸杯上的印度神明（Paper Cup Hindu Gods），由萨凡纳艺术与设计学院高塔姆·杜塔创作

这些触觉描绘了美丽、平易近人的印度神明。材料的选择与神明代表的庄严意义形成反差，这种关系产生了动态张力，饶有趣味。

3D 打印

本练习的另一种设计选择是在 3D 软件中建模，然后打印。3D 打印是一项日益普及的新兴技术。本练习提供了一次在数字环境中制作模拟物品的机会。物品打印出来后，你可以任意摆放和组合，之后进行拍摄，这一方法对制作动态作品所需的触觉素材十分有用。

动态触觉设计

适用于触觉设计的制作方法有很多种，包括定格动画、2D 动画、3D 动画、逐帧动画和真人动画，这些技术中有许多都可以在后期制作中将模拟和数字元素无缝混合。一些艺术家和工作室擅长微型场景制作和桌上制作。后期制作会进一步对元素和场景的拍摄图像进行修改与合成。

创意简报

你将在本练习中制作一个触觉风格帧故事板，表现与触感相关的特性。动态设计的触觉项目涵盖定格动画、真人动画、模拟和数字元素合成，以及具有触觉和有机特性的纯数字作品。

- 理念关键词：选择一个关键词作为理念构思的出发点，可参考第 16 章的关键词示例。
- 可交付成果：相关要求可参考第 16 章中的理念构思、图像制作与设计以及叙事要求部分。

本练习要求的基本触觉设计技能

- 能构思触觉设计风格
- 能制作触觉设计元素
- 能使用触觉设计传达理念和情感
- 能让触觉设计"讲故事"（见图 18.6、图 18.7）

本练习需要的具体技能

- 模拟——纯手工制作素材
- 数字——在数字环境中设计并体现触觉审美
- 混合——在数字环境中合成模拟素材

图 18.6　触觉风格帧故事板，学生作品，由萨凡纳艺术与设计学院多米尼加·简·乔丹创作

图 18.7 创作过程照片,由卢卡斯·萨诺托提供

专业视角
卢卡斯·萨诺托

卢卡斯·萨诺托（Lucas Zanoffo）出生于意大利北部的阿尔卑斯地区，曾在米兰、巴塞罗那、柏林和赫尔辛基生活工作。卢卡斯擅长结合模拟和数字媒体，制作看似简单的动态设计，极具感染力。他在艺术相关的 APP 上以交互形式呈现自己的独特设计和动画风格，参见图 18.8~ 图 18.10。

对话卢卡斯·萨诺托

你在艺术和设计方面有着什么样的背景？

因为喜欢绘画，我学习了两年建筑，但这不是我真正想要的，于是我改学产品设计。我痴迷于此，认定设计就是我热衷的事。我去米兰深造并获得了产品设计文凭，然后留在米兰工作了几年。我设计的产品包括烤箱、网球拍、滑雪板、医疗物品等。我很享受设计，至今我仍热爱它，建模、形状、颜色、材质所有一切都令人着迷。但是，设计受市场导向，更多由市场发展主导，而非设计师。

于是我开始寻找志同道合的人一起制作短片。我也涉足动画制作，发现它正是我想要做的事情，动画制作需要足够的热情，涉及软件、平面设计和定格。我喜欢混搭各种不同的媒体，因此将摄影、光线和电影等元素融入动画设计中。我做过自由职业者，之后任职于 Film Technarna 公司。我开始接触项目推介和指导，那时，我对自己创意总监的身份十分自豪。我认为动画和动态很有前途，因为此类创作的内容需求巨大。

你在产品设计方面的经历对你的动态设计有怎样的影响？

我认为每个设计领域里最终产品的生成途径是相同的，先做调查，然后构思理念，理念成形后开始计划、制作和调整。我学习了很多关于制作步骤的知识，包括建模、即兴创作、材料、材质和技巧等方面的知识。我现在的作品或多或少伴随着手工和模拟制作的影子。我也将产品设计追求的极简主义体现在我的动态设计中。

你如何进行理念构思？

大多数时候，脚本和初步想法由委托方提供，他们会参考我之前的作品，指出他们喜欢的作品。我尝试在初步想法之上添加新的想法或改变一些想法或视角。我不喜欢重复，我喜欢结合不同技术，创作新的东西。我用风格帧或说明文本简述我的理念。

你如何寻找灵感？

灵感无处不在，通常在和孩子们一起玩耍，一起搭东西的时候会迸发灵感。我们一起制作纸板船的时候，我想象着这样一个场景：糖果从天而降，主角站在船中。不知不觉中，你已经从日常生活中发现了有趣的事物。

你能讲讲桌上制作吗？

　　桌上制作是一种很朋克的手法，需要一定的预算。所以早期的时候，我经常用手头的东西临时拼凑，充分利用。我很喜欢用床单制作临时柔光箱，如果从外面看，它看起来很朋克，但如果你单看它的内部框架，又像一幅纯净的图片。柔光箱外面的世界是一片凌乱的光线，各种东西杂乱悬挂，可能看上去不那么美观，但整体产生了一个酷炫的效果。

　　用 RED 摄像机，有漂亮的灯光和精通相机和布光的专业摄影师合作是非常棒的。如果有预算，那就最好不过了，但如果没有预算或者预算很少，那你就需要临时拼凑。预算多少与项目级别有很大关系。如果是一个机构和制作公司委托的大品牌就需要专门制作故事板，提前制作好样片，经每个人的肯定和同意后，开始搭建场景并拍摄。现场拍摄时，一个球每次的弹跳情况都不一样，因此需要一定的自由发挥，灵活处理。故事情节和用时都需计划好，然后将两者完美协调。

能谈谈你的交互动态设计项目吗？

　　目前，我在制作高品质、操作简单的 APP，目标群体是儿童。我的第一个作品是 DRAWNIMAL APP，灵感来自我女儿，她当时在学习字母，我在一旁想如果能把触觉和交互体验结合就太好了。我花了一两天时间把理念和功能描绘了出来，这是令人激动的开始。之后，我费了不少力气找到了一个靠谱的开发人员，然后，又找到了一个优秀的设计师，于是，我们开始进行项目并测试。现在，我们的 APP 显示在苹果官网的首页，真是不可思议。有很多用户下载了这款 APP，因为它能让孩子们重拾蜡笔，让他们远离屏幕。这款 APP 大获成功，让我有了不小的名气，也因此获得了几个新的动画项目。

你最喜欢动态设计的什么方面？

　　我最喜欢思考，汇集各种新点子，也喜欢在现场制作的部分。我对后期制作并不热衷，我很乐意将后期制作外包出去。我很喜欢角色动画和调整动画节奏。

如果你没有从事设计师的工作，你会做什么？

　　我觉得我会做一些和木头有关的工作，比如木匠或类似的工作[4]。

注释

[1] "Tactile." Merriam-Webster.com. [2014-08-23]. http://www.merrian-webster.com/dictionary/tactile.
[2] Klanten, Robert. *Tactile: High Touch Visuals*. Berlin: Die Gestalten Verlag, 2009.
[3] Klanten, Robert. *Papercraft: Design and Art with Paper*. Berlin: Die Gestalten Verlag, 2009.
[4] Zanotto, Lucas. 笔者电话采访. 采访时间：2014 年 7 月 10 日.

图 18.8 创作过程照片,由卢卡斯·萨诺托提供

图 18.9 创作过程照片,由卢卡斯·萨诺托提供

图 18.10 创作过程照片，由卢卡斯·萨诺托提供

第 19 章
现代风格帧故事板

大道至简这一理念经常在艺术和设计讨论中出现。现代主义运动在现实主义的束缚下寻求自由,在美术领域中,印象派画家成为现代主义运动的先行者,他们拒绝并背离做作、刻板的风格。

后印象派承袭抽象派风格,孕育了一系列美术流派,包括立体主义、野兽派和超现实主义。现代主义随抽象表现主义的崛起而达到鼎盛,在 1945 年左右衰落。这些运动风潮催生出了一种"简和减"的哲学与实践。在商业艺术和设计领域,包豪斯是现代主义的代言人。索尔·巴斯、保罗·兰德、梅顿·戈拉瑟等设计师对现代设计传统进行了很好的诠释。

简和减

简单干净、大胆实用是现代设计的主要特点。本章练习旨在用最少的词表达最丰富的意象(见图 19.1)。你可以把风格挑战想象成视觉俳句,尝试用最少的线条、形状和形式制造最强烈的冲击。实现简约而有效的设计绝非易事,你需要认真考虑自己的设计理念,以及如何直观地表现基本特性。现代设计风格省去了繁复的装饰和点缀,自成一体,能简洁有力地传达设计理念。本练习的一个实践目标是练习减少视觉元素,抓准你想要传递的内容精髓,除去任何无关紧要的内容[①]。

图 19.1 风格帧故事板,学生作品,由萨凡纳艺术与设计学院约翰·休斯创作

天真的情感元素

Gestalten 出版社出版了《天真》(Naïve)一书。这是一本设计和插画作品集,融合了现代风格和有关纯真、青春的内容。这种风格能够触及读者的内心孩童世界。对于商业艺术来说,这种风格很有市场,尤其是动态设计,天真风格所具有的顽皮本性很有卖点。当天真烂漫的外观和感觉运用到严肃的题材上时,就会产生有趣的对比和张力[②](见图 19.2)。

图 19.2 风格帧故事板,学生作品,由萨凡纳艺术与设计学院乔丹·莱尔创作

矢量图

本练习并没有要求在设计中运用矢量图,但矢量图对创作现代设计风格十分有帮助。圆形、正方形、矩形及三角形等几何图形可以快速绘制,你也可以使用 Adobe Illustrator 等软件制作插画和字体元素。风格帧可以仅在 Adobe Illustrator 中创作,或者也可以将制作内容复制粘贴至 Photoshop 中进行创作(见图 19.3)。

Illustrator 和 Photoshop 两者一起使用的好处是可以利用混合模式添加材质,此外,还可以充分利用 Photoshop 中更加完善的画笔工具和渐变工具。

图 19.3 风格帧,学生作品,由萨凡纳艺术与设计学院丹尼尔·乌里维创作

第 19 章 现代风格帧故事板

创意简报

你将在本练习中制作一个现代风格帧故事板,参见图 19.4。现代设计依靠精简和简单的形式传达信息和功能。天真的情感元素为创作内容注入意想不到的纯真感。上述两种美学理论都适用于动态设计。尝试挑战自己,限制自己的设计选择,将设计理念中最基本的特性视觉化。

- 理念关键词:选择一个关键词作为理念构思的出发点,可参考第 16 章的关键词示例。
- 可交付成果:相关要求可参考第 16 章中的理念构思、图像制作与设计以及叙事要求部分。

本练习要求的基本现代设计技能

- 能将一个理念简化为最基本的几个元素
- 能用简单的视觉话语传递丰富的内容
- 能用有限的素材讲述完整的故事
- 能在理念和其视觉形式间形成对比

图 19.4 风格帧故事板,学生作品,由萨凡纳艺术与设计学院克蕾莎·哈泽创作

专业视角
布兰·多尔蒂 – 约翰逊

布兰·多尔蒂-约翰逊（Bran Dongherty-Johnson）是一位独立动态设计师，入行超过15年，承接大小客户的各类设计、插画、动画项目。他的工作室主打视觉短文，即为任务导向型客户制作信息图形和解释性动画电影，以及其他的商业作品，包括广告和公益广告。布兰有电影制作、视觉艺术和平面设计的相关背景，曾与Attik、Buck、Brand New School、想象力量公司等设计工作室，以及奥美集团、Ammirati、天联广告公司（BBDO）等公司有过合作。他为行业博客Motionographer撰稿多年，稿件主要涉及动态设计和视觉效果领域中的商业实践和劳务问题。他组织了对职业动态设计师薪资的第一次非官方调查。

此外，布兰发起并组织了电影制作合作项目"PSST! Pass it on..."，吸引200多名国际艺术家、动画师、设计师和音乐家参加。项目从2006年开始，历时三年，共出版三部作品集。

布兰·多尔蒂-约翰逊的设计宣言：

1. 永远讲真话。
2. 创造你渴望看到的东西。
3. 设计是过程而非产品。
4. 设计首先关注功能其次是外表。
5. 不要过度简化，而应追求简约明了。
6. 小即是美。
7. 成长、设计、工作，一步一个脚印③。

对话布兰·多尔蒂 – 约翰逊

你在艺术和设计方面有着什么样的背景？

我父母都是艺术家，在我小时候，他们就一直鼓励我进行艺术创作，以及鉴赏艺术。20世纪70年代，他们活跃于反战、社会问题、有关艺术家权利的政治示威游行中。这些因素对我的成长产生了很大的影响。

我在大学期间学习了电影制作、哲学、绘画和写作——真正的博雅教育。我把电影制作视为一项工作技能，希望未来能从事相关工作。毕业之后，我搬到了旧金山，开始在一家后期编辑公司实习和工作。那时，Avid和数字非线性编辑软件刚刚兴起。我在工作期间学习了Photoshop和After Effects。我一直对片头抱有浓厚的兴趣，包括《星球大战》电影的片头设计、詹姆斯·邦德系列电影的片头，如诺博士、金手指等。但我从未打算进入这一领域工作，因为我不知道是否有相关职业。随着我逐渐接触到商业作品和不同的工作室影片，我意识到用动画、印刷字体和动态图像制作影片是一种完全不同的方式（作品参见图19.5）。我反复观看了Tomato的影片，在那时，这部片子十分惊艳，让人大开眼界。

图 19.5　户外投影项目《快乐》(Happiness)，设计师：布兰·多尔蒂 - 约翰逊

当时所效力的公司发现了我这方面的才能，于是，让我负责图形制作方面的工作。我搬回纽约后，先后供职于多家不同企业，到现在已有十五六年的工作经验。

是什么吸引你从事动态设计？

大学毕业后，正赶上电影数字化的浪潮，当时具备天时和地利，于是就进入了这个行业。电影片头设计过去也有人在做，但随着电脑和 After Effects、Photoshop 等软件的普及，现在任何人都可以用电脑制作片头。不需要整个电影团队、场景和演员，只要有一台计算机和软件，就可以尝试创作，我觉得十分有趣。我在大学期间还学习了电子音乐，音符模进、节奏、MIDI（乐器数字接口）等专业知识对我在剪辑和图像处理方面有所启发，因为处理声音和处理图片的工作原理相似。

电影学习如何影响你的动态设计方式？

我觉得我从电影制作中学习到的主要技能是剪辑处理，包括如何切分故事，如何将故事娓娓道来，从而让观众明白你的意思。动态设计与剪辑密不可分。你必须用观众能理解的方式讲故事或呈现信息。经剪辑处理后的影片更能让观众在头脑中形成顺序、信息和意义的层次结构。（见图 19.6）

你组织 PSST！Pass it on... 的动因是什么？

2006 年我组织了第一场活动，规模很小，我邀请了自己很欣赏的设计师、同事和朋友前来参加。这个活动注重合作，十分有趣，后来几年活动规模像滚雪球般扩大。我不认为所有动态设计工作室都是竞争对手，我不赞同这种观点。Pass it on... 为来自不同工作室的设计师提供平台，让他们相互沟通并在不同层面上展开合作。这是 Pass it on... 提倡的颠覆性理念之一。我们作为独立个体相互合作，畅所欲言，不牵涉到自己任职公司的品牌。到第三场活动时，有非常多的人想要加入，规模持续扩大，共开展了 18 个电影项目，约 185 人参与。整个项目非常庞大，每个人都把它当作个人创作，从中获得乐趣并进行创意尝试。我认为，作为一种形式自由、试验性的、集体的作品集，该项目十分有影响力。从那以后，我见到了许多本着同样精神的合作项目，这些都是很好的延续传承。

图 19.6 视觉短文《好莱坞公司福利？》（*Corporate Welfare for Hollywood?*），为 ADAPT 协会（Association of Digital Artists, Professionals & Technicians）制作，设计师：布兰·多尔蒂-约翰逊

目前你的工作方式是怎样的？

我更喜欢直接和客户合作，喜欢自己导演、设计和制作动画。这意味着我需要身兼数职，同时也意味着我对各个项目有更多掌控权。我与非营利组织和任务导向型组织有过许多合作，为其制作公共宣传电影（见图 19.7）。我喜欢创作此类视觉短文和信息影片。它们完美综合了动态设计可以实现的效果——用角色、字体动画、信息图形或图表讲述故事或解释问题，并且富有趣味、赏心悦目。

你如何进行动态设计？

当我有了设计理念或脚本后，我会试着提取其中精华，理清思路。我会制作标志性的、容易理解的且可辨别的图像。我会给每一个场景制作故事板，确定那个时间点该在屏幕上用什么样的图片、角色、印刷字体或标志去讲故事。在动态设计中，你绘画、编辑以及视觉化处理屏幕上出现的内容，因此需要保证内容连贯、有结构，这样才能实现连贯的场景转换，并且能让观众理解并产生共鸣。

你对年轻设计师有什么建议吗？

不要被现有事物限制，整个世界都为你敞开大门。你可以提出一个全新的动态设计理念；你可以让动态设计成为任何你所想的事物。讲故事是最重要的，要让图片和想法相互关联[④]。

注释

① Klanten, Robert. *The Modernist*. Berlin: Die Gestalten Verlag, 2011.
② Klanten, Robert. *Naive: Modernism and Folklore in Contemporary Graphic Design*. Berlin: Die Gestalten Verlag, 2008.
③ "About." Brandoughertyjohnson.com. [2014-08-12]. http://brandoughertyjohnson.com/about.
④ Dougherty-Johnson, Bran, 笔者电话采访. 采访日期: 2014 年 7 月 18 日.

图 19.7　广告《头几年》(*First Years*), 为美国城市儿童研究所制作, 设计师: 布兰·多尔蒂-约翰逊

第 20 章
角色驱动型风格帧故事板

角色设计是动态设计的一部分。角色能够与观众在情感上建立联系，不论是人类形象还是抽象图形，观众都能从中找到关联并产生共鸣。角色设计也能隐喻深刻的思想和感受。一个成功的角色设计能够吸引观众注意，激发他们的兴趣。当角色与观众产生共鸣后，就能传达故事理念（见图20.1）。

图 20.1 角色驱动型风格帧故事板，学生作品，由萨凡纳艺术与设计学院格拉曼·里德创作

夸张基本特性

动态设计是一种相对简短的叙事形式，因此角色的性格经常被夸张。角色可能被简化为能够彰显其本性或寓意的简单元素或特征。在概念构思时，确定你想要传达的核心思想和情感，用关键词定义和塑造角色的表现特性。线条、形状、颜色等角色的视觉特征应根据你的理念来确定。你也可以探索并夸大关键词的相反意义以形成对比。

角色设计过程

角色设计是一门专业学科。此领域的专业人士致力于为动画电影、电视、视频游戏或其他类型的角色驱动媒体设计角色。在本练习中，我们会涉及角色设计过程，需了解的是，针对更大的角色设计项目，本练习中建议的步骤和过程可以进一步详细扩展。

你可能认为自己的绘画水平一般，因此角色设计可能在你的舒适区之外。但是，合理的理念构思、参考和调查研究加上一定的勇气和决心会让你有所收获。何不将本练习作为一次尝试机会，以丰富自己的审美趣味并创作一份高质量的作品集。

撰写角色简介

撰写一份角色简介是角色设计的良好开端。因为动态设计时间安排紧凑，基本特性需包括情感特征、行为和习性。撰写背景故事也能帮助充实角色需求和性格。对于时间较长的媒体形式，角色简介需更加详细具体。

初始草图和角色缩略图

花时间在速写本上创作，可以自由随意地绘制初始草图，去探索各种可能性，别忘了享受其中的乐趣。撰写角色简介是绘制草图的开端，也可以让角色形象在绘画过程中逐渐丰满（见图20.2）。

图20.2 某系列动画片的角色追梦人阿尔夫（Dreamcatcher-Alf），从左到右为过程草图，绘画：纳特·米尔本，动画制作：纳特·米尔本、安德鲁·梅泽（Andrew Melzer），制作工作室：Fort Goblin

不要担心绘制了太多草图。一旦你的设计开始成形，就可以进一步绘制精细的角色缩略图。角色缩略图仍属于草图，但更接近设计的最终外观和感觉。

2D 布局图

2D 布局图是用于对角色的不同视图和部分进行视觉化的工具。标准视图包括正视图、侧视图、后视图和四分之三侧视图。你无须为本练习的风格帧故事板制作 2D 布局图，但对于时间较长、角色驱动的媒体来说，这一步在动态设计中是不可或缺的。

动作姿势

与 2D 布局图一样，你可能不需要为你的风格帧故事板单独制作动作姿势。但是，动作姿势是角色设计过程的标配，它们能将角色的姿势和动作视觉化。在草图上绘制的动作姿势可以直接转化成风格帧故事板的风格帧。

将角色设计转化为动态

角色设计完成后就须准备将其转化为动态，根据你的视觉风格，这一过程可以有多种处理方式。将 2D 角色转化为 2D 动画时，可对其进行着色、分层和骨架搭建；将 3D 角色转化为 3D 动画时，需对其进行建模、材质选择和骨架搭建。触觉角色转化成定格动画或真人动画时可进行骨架搭建。对于风格帧来说，角色的动态转化准备程度取决于风格帧故事板的范围。

创意简报

你将在本练习中制作一个角色驱动型风格帧故事板。角色设计是一项专业技能，可以让想法和情感通过风格化的人物传达出来。角色可以被用于任何形式的动态设计项目，它们通常能与观众建立某种联系并带领他们进入故事（参见图 20.3~ 图 20.8）。尝试在风格帧故事板中运用多种摄像机距离和角度，它们将会给你的作品增添电影元素。

- 理念关键词：选择一个关键词作为理念构思的出发点，可参考第 16 章的关键词示例。
- 可交付成果：相关要求可参考第 16 章中的理念构思、图像制作与设计以及叙事要求部分。

本练习要求的基本角色设计技能

- 能结合创意简报构思并设计角色
- 能通过角色设计传递情感
- 能用角色构思连续的情节
- 能创作出有趣的角色，让观看者产生共鸣

本练习涉及的具体技术

- 模拟角色——通过模拟方式制作
- 数字角色——通过数字方式制作
- 混合角色——通过模拟和数字方式制作

图 20.3 某网络动画片的角色新手 Jonzy（Entry Level–Jonzy），设计师：杰瑞德·摩根，改进：纳特·米尔本，动画制作：纳特·米尔本、安德鲁·梅尔泽，制作工作室：Fort Goblin

图 20.4 系列动画《流浪宠物》(*Stray Pets*),动画制作:纳特·米尔本、安德鲁·梅尔泽,制作工作室:Fort Goblin

图 20.5 可口可乐《快乐工厂》广告片角色设计,由 Psyop 公司制作,设计师:凯莉·马图利克

图 20.6 Cricket 公司广告片角色设计,由 Psyop 公司制作,设计师:凯莉·马图利克

图 20.7 Cricket 公司广告片《赞歌》（*Anthem*），由 Psyop 公司制作，创意总监：凯莉·马图利克

图 20.8 角色驱动型风格帧故事板，学生作品，由萨凡纳艺术与设计学院申宥京创作

专业视角
丹尼尔·奥芬格

丹尼尔·奥芬格（Daniel Oeffinger）是一名跨领域设计师和动画师。从艺术总监、插画到动画制作与合成，他喜欢参与其中的每个环节。他用色大胆，喜爱平面插画，对讲故事充满热情。丹尼尔于2006年毕业于萨凡纳艺术与设计学院。在纽约当了几年自由职业者后，他开始在Buck公司任职，目前担任公司创意副总监。丹尼尔还任教于纽约视觉艺术学院，角色设计作品参见图20.9[①]。

对话丹尼尔·奥芬格

你在设计方面有着什么样的背景？

高中毕业前，我参加了萨凡纳艺术与设计学院的暑期项目"新星"（Rising Star），这个项目非常棒。之后我没有申请其他学校，直奔萨凡纳。我最初学的是网页设计和平面设计，然后很快转去学习动态设计。网页设计更讲技术，动态设计则集合了我喜爱的所有事物。在校期间，动态设计革命方兴未艾。Brand New School工作室声名鹊起并不断扩大。MK12和行业巨头的发展鼓舞人心。我的同学们个个都很优秀，这也不断鞭策我继续努力。我在2006年毕业，然后来到纽约做自由设计师和动画师。我做自由职业者约有4年，2009年开始任职于Buck公司。

你在Buck的工作中最喜欢哪些方面？

一切都源自插画和设计。赫维提卡体和版面设计并不是全部的关注重点，更重要的是插画和街头艺术，这让我兴奋不已。工作团队十分出色，每个人都充满激情。工作氛围积极、创新，让人精神振奋，仿佛回到了校园，每个人都在做着自己喜欢的事。

你如何看待自由职业者和公司职员？

自由职业者有一些好的方面，但无法获得很多成长。我在做自由职业者的时候，总是打安全牌。成为公司职员后，需要负责解决问题或做一些快速改进工作。你有更多的创作弹性，不用担心提出疯狂的想法。

你如何进行理念构思？

如果我们时间充裕的话，我一般会花第一天时间构思。我们喜欢制作情绪风格板，并咨询插画师、摄影师和画家以发散思维。当你搜寻素材并思考创意简报时，有一些东西会让你灵感闪现。情绪风格板就像是写满想法的便笺本，制作完情绪风格板后，我们会在第二天早上进行回顾，看看哪些更符合创意简报。经过一整天的图片浏览和东拼西凑，我们通常能获得一些灵感。

如果制作故事板的工作较为繁重，那么要更多关注运用什么样的动作和隐喻。在这种情况下，我们就直接选择用纸笔绘制缩略图。我的缩略图很粗略，但我会用Photoshop和Illustrator让它们变得栩栩如生。我们会将所有工作汇集起来，一起讨论哪些合适，哪些不合适。有时候，我们会将理念相似的人分为一组。如果两个艺术家的理念非常相似，我们会将同一个理念分配给他们，让他们一起制作风格帧。整个过程非常自由。

图 20.9　丹尼尔·奥芬格设计的多个角色

你如何寻找灵感？

我经常借鉴丰富多彩的现代插画。我喜欢天真的插画，那里的角色没有程式化的设计得正确，显得怪诞和笨重。我喜欢有点瑕疵的事物，而不是完美无瑕的（见图 20.10、图 20.11）。

图 20.10　金博根啤酒（Grimbergen）广告概念艺术，由 Buck 公司制作，设计师：丹尼尔·奥芬格

图 20.11 推介案例《恶魔的瓜分》(Devil's Cut)，由 Buck 公司制作，设计师：丹尼尔·奥芬格

你对年轻设计师有什么建议吗？

拥有出色的设计作品集大有裨益，但不要急于求成，耐心花功夫做一些特别的、属于自己的东西。不要单纯模仿。利用在校时间多多尝试，不要盲目跟从动态设计的潮流。

你有崇拜的设计师吗？

在大学期间，我和大多数人一样崇拜 G-Munk。他致力于短片制作，并一直从事相关领域的工作。他至今仍是我的偶像。

如果你不做设计师，你想从事什么行业？

我想制作视频游戏[2]。

注释

[1] "About/Contact." oeffinger.com. [2014-08-12]. http://www.oeffinger.com/About-Contact.
[2] Oeffinger, Daniel, 笔者电话采访. 采访日期：2014 年 7 月 17 日.

第 21 章
信息图形 / 数据视觉化 风格帧故事板

让观看者理解和消化大量数据绝非易事,因此将信息转化为功能和美观的视觉形式对设计师来说至关重要。动态设计对信息图形和视觉化数据的需求日益增长。传媒设计依赖于可简化和传递信息的智能解决方案。本章练习的挑战在于如何使用符号、图标、插画和字体排印表达复杂的想法[①]。图 21.1 所示为萨凡纳艺术设计学院学生信息图形驱动型风格帧故事板。

图 21.1 信息图形驱动型风格帧故事板,学生作品,由萨凡纳艺术与设计学院南森·博伊得创作

信息图形和视觉层次

　　信息图形和视觉化数据依赖于视觉系统。设计师负责设计一种能与观看者有效沟通的图形语言,借助颜色、明度、大小和纵深等视觉原理引导观看者的视线。 例如,笔画大小和线条厚度的变化可以在图像中制造纵深以及改变运动。信息图形的目的是在短时间内将信息传递给观看者,因此,设计风格必须清晰、简洁和一致(见图21.2)。

图 21.2　　信息图形驱动型风格帧故事板,学生作品,由萨凡纳艺术与设计学院塞卡尼·所罗门创作

视觉语言

　　简单的几何形状经常用于信息图形和视觉化数据。 圆形、正方形、三角形等形状具有集体历史和心理意义。圆形表示完整或统一;三角形代表充满活力和直接的运动;正方形代表稳定和坚固。设计师需要了解简单形状所蕴含的情感和信息,甚至连线条都有可传递丰富的信息。

　　图标、符号和插画对构建信息图形非常有用。如何减少和简化想法或物体,将它们转化成可识别的图形元素是本练习的一大挑战。

　　字体排印也是信息图形的一个关键元素,可用于生成内容和帮助明确设计风格。使用多变的字体大小和粗细可以建立视觉层次。

视觉隐喻

　　信息在许多情况下以图形方式呈现和显示。但是,本练习还可以选择另一种方式进行,即通过视觉隐喻的方式来处理信息图形和视觉化数据。信息可以通过触觉或非常规的表现形式来传递。每一个物品都可以被重新利用和组合以表示信息,这些更具触感的元素可以代表数据的视觉模拟。确保你设计的逻辑系统能有效传递信息。意料之外的视觉隐喻通过吸引观看者的注意传递信息,而且可能带来惊喜。

影感图像处理

影感图像处理（cinema-graphic）是指将电影技术和效果应用于图形元素的过程，涉及诸如景深、布光效果、大气颗粒和（或）电影感摄像机电影化摄像运动等特性，可以赋予原本平面的图形纵深和维度。影感图像处理的使用绝不局限于信息图形和视觉化数据。运用电影原理可以增强字体排印效果并将其融合到各种设计风格中。本练习的图形样式为运用上述技术提供了机会。为视觉效果镜头而设计的用户界面或平视显示器通常采用影感图像处理样式，这些做法有助于合成实景信息图形。

美学

成功制作信息图形的一个巨大挑战就是保持美感。通常，失败的信息图形在视觉上过于复杂。人眼一次只能接收有限的信息，因此，时基媒体的一个优势就体现在信息按时间顺序传递。时基媒体让观众在观看动态设计作品时能够处理可应付的信息量。在设计风格帧时，牢记上述事实，无须一次性传递所有信息。保留一定量的负空间能为你的设计风格增色，这一原则十分重要，因为美感有助于连接观看者和信息。

用法

设计项目种类多样，包括基于信息图形和动态文字排印的完整片子、界面设计、用户体验等。随着数字媒体的兴起，对动态设计师的需求日益增长。除了基于线性的传统动态设计，对交互动态设计的需求不断增长。你可以为电视广播、片头、特效镜头、用户界面或交互应用程序设计动态信息图形。无论针对哪种媒介，扎实的设计是呈现动态美感的基础。

创意简报

你将在本练习中制作一个信息图形或视觉化数据风格帧故事板，范例参见图21.3、图21.4。本练习的目标是将信息以易懂和有趣的方式通过图形传递出来。尽管本练习要求提供创作设计风格所用的源信息，但一定要形成完整的叙事。你的风格帧故事板应讲述一个电影故事。

- 理念关键词：选择一个关键词作为理念构思的出发点，可参考第16章的关键词示例。
- 可交付成果：相关要求可参考第16章中的理念构思、图像制作与设计以及叙事要求部分。

本练习要求的信息图形设计技能

- 能通过符号、图标、插画和文字排印传递理念
- 能建立视觉层次
- 能设计有效的视觉隐喻
- 能将信息转化为美丽的视觉形式

本练习涉及的具体技能

- 模拟——通过模拟或有机材料和方式制作信息图形
- 数字——通过数字材料和方式制作信息图形
- 混合——通过模拟和数字材料和方式制作信息图形

图 21.3 信息图形驱动型风格帧故事板,学生作品,由萨凡纳艺术与设计学院克里斯·芬恩创作

图 21.4 宣传片《OFFF 辛辛那提 2014》(*OFFF Cincinnati 2014*)片头,由 Autofuss 设计公司制作,创意总监兼首席设计师:布拉德利·G. 莫科维兹

专业视角
布拉德利·G.莫科维兹

布拉德利·G.莫科维兹（Bradley G. Munkowitz，昵称 GMUNK）是一名平面设计师，在动态设计行业拥有超过 10 年的设计总监经验。他活跃于全球设计界，到各地授课讲述自己的设计过程和经验。他与全球杰出的国际品牌合作，通过与顶级制作公司：BUCK、Prologue Films、Transistor Studios 以及 Bot & Dolly 设计作品，并与约瑟夫·科辛斯基（Joseph Kosinski）合作为电影《创：战纪》和《遗落战境》设计片中出现的用户界面和全息镜头。他的作品混合了不同的科幻主题并通过迷幻的视觉色彩呈现[2]。

对话布拉德利·G.莫科维兹

你在艺术和设计方面有着什么样的背景？

我毕业于加利福尼亚州阿克塔的洪堡州立大学（Humboldt State University）。我学习勤奋刻苦、求知欲很强，忙碌并收获良多。我总是告诉学生趁有机会的时候就尽量忙碌起来。尽力推动自己，这是一次为自己学习的机会。我学习了 Flash 和 After Effects 并开始制作交互式 Flash 视频。大学毕业时，我的 Flash 作品入围了旧金山新媒体和视觉奖（New Media and Vision Awards）并赢得了金奖。很幸运，两家我所仰慕的交互式公司的创意总监想要聘请我做设计师。我能与大学时期崇拜的偶像一起合作，并与喜欢的人一起工作。我必须达到与他们一样的高度。我搬到了伦敦，这是我职业生涯最富激情的一段时光。在那两年中我真正地学到了一切。

之后我在一个会议上遇见了基利·库珀，他给我提供了在想象力量公司工作的机会，我在此得到了真正的动态设计训练。自那以后，我从事了多年的自由职业。我的另一个巨大转折是在一次会议上遇见约瑟夫·科辛斯基，他邀请我与他一起制作电影《创：战纪》与《遗落战境》（见图 21.5、图 21.6）。

我搬到旧金山，任职于 Bot & Dolly 公司并创作 BOX，意外地在互联网上掀起热潮。我总是带着开放的思想和心态从一个地方到另一个地方。

BOX 理念

该作品实质上是基于舞台魔术的原则，援引了 5 个基本的错觉分类。这些分类蕴含着理念和美学基础，并融合了平面设计美学，以简约的形式和明亮几何形状呈现（见图 21.7）。

整个制作被放入一个投影装置中，所有的"魔术"都被相机生动捕捉，采用纪录片风格，不加后期效果或处理。通过捕捉表演的方式，帘幕背后的高科技都被掩盖起来，令观看者无法察觉。科幻作家和发明家亚瑟·查理斯·克拉克（Arthur C. Clarke）的一句话完美总结了这部影片的基础："任何足够先进的技术都与魔术别无二致。"

图 21.5 电影《创：战纪》用户界面图形，由火口湖制作公司（Crater Lake Productions）为约瑟夫·科辛斯基和环球影业公司制作，设计总监兼首席设计师：布拉德利·G. 莫科维兹

图 21.6 电影《遗落战境》用户界面图形，由数字领域（Digital Domain）公司为约瑟夫·科辛斯基和迪士尼公司制作，设计总监兼首席设计师：布拉德利·G. 莫科维兹

图 21.7 BOX 设计和表演片段,由 Bot & Dolly 公司为 Future 公司制作,设计总监和首席设计师:布拉德利·G. 莫科维兹

设计方法

该影片的设计方法是利用黑白光学错觉艺术作为主要的视觉催化剂来呈现图形。它让感官视觉化。如果该作品能建立在魔术和错觉的原理上,那么图形设计也将适用于错觉理论……这一美学被运用于 BOX 的所有艺术作品中,并随着对原理的深入探索,在整部片子的运用不断成熟,交替于阴影体积图形和自发光几何图形之间。

其次,布光设计和拍摄风格受到 20 世纪四五十年代的电影黑色美学的极大启发,利用黑色和白色调色板和高度风格化和简约的布光来绘制非常戏剧化的图像;从美学设计的意义上讲,这部以魔术这一永恒艺术为主题的片子是在向那段时光致敬。

影片的最后一部分是制作加强设计迷幻性的音效。构建一个贯穿整部作品的情绪弧,通过一个明亮开放的技术展示,随着箱子内的神秘物体转变,最终完全实现表演艺术。表演者苏维埃·鲁热(Soviet Rouge)使用了大量模拟合成器,与作品的理念线索和视觉调色板完美结合[3]。

你如何进行理念构思?

我是 100% 注重视觉体验的人。我疯狂地从 Pinterest 网站上收集参考素材,参考素材能激发我的灵感。在制作电影时,我会收集喜欢的图像,然后选取关键图片将它们编织成一个故事。在写故事之前,我会先从关键图片着手,仔细观察,并想办法探索出绝妙的视觉效果。设计也同样如此。我疯狂收集参考素材,并乐于与人分享。当我整理项目时,我会分享情绪风格板和一切我看到的东西。我认为这是设计周期和过程的一部分。你通过搜寻事物获得灵感,有时候你搜寻的素材与你想要设计的东西可能完全不同。在为电影《创:战纪》收集参考素材和研究的时候,我们为高科技和数字全息图收集有机生物的图像。这是它的美妙之处:你可以参考素材进行天马行空的想象。我经

常这么做,找一张喜欢的图片,它可以激发丰富的灵感(见图21.8)。

你如何寻找灵感?

从大自然中获得。我喜欢火人节(Burning Man)。我痴迷于无限分形(infinite fractals)、神圣几何(sacred geometry)和伊斯兰对称(Islamic Symmetry)。我也喜欢在iPad上看电影或去电影院。我研究克里斯·坎宁安(Chris Cunningham)、斯凯克·乔泽(Spike Jonze)、韦斯·安德森(Wes Anderson)和库布里克的作品,他们都是无人能及的大师。

你对年轻设计师有什么建议吗?

找到心之所向并勇往直前。在你精力最充沛的时候,全世界都是你的。真正热爱并追求的人会成为该领域的开拓者,获得成功需要决心和努力[4]。

图 21.8 Adobe LOGO Remix 项目,由 VT 设计制作公司(VT Pro Design)制作,艺术总监兼设计总监:布拉德利·G. 莫科维兹

注释

[1] Klanten, Robert. *Dataflow*. Berlin: Die Gestalten Verlag, 2008.
[2] "About." Gmunk.com. [2014-08-19]. http://gmunk.com.
[3] "BOX." Gmunk.com. [2014-08-19]. http://work.gmunk.com/BOX-DEMO.
[4] Munkowitz, Bradley G(GMUNK).笔者电话采访.采访时间:2014年8月13日.

第 22 章
插画风格帧故事板

插画在动态设计中潜力巨大，为增强和传递概念或信息提供了种类繁多的风格，也可以用于强调想法和情绪。插画可以是具象的，也可以是抽象的。通过动画和摄影机移动，动态设计可以让插画风格生动形象（见图 22.1）。

图 22.1 插画风格帧故事板，学生作品，由萨凡纳艺术与设计学院安娜·克里斯蒂娜·洛萨达创作

模拟与数字

插画可以通过多种形式呈现在各种媒介上，包括模拟、数字或两者的混合。传统的插画是用模拟材料创作的，包括铅笔、钢笔和墨水、水彩、颜料、标记、拼贴和摄影。数字方法主要是上述相同类型的材料和技术的转换。数字制作工具的简易性和高效性使设计师能够在两种媒介间自由切换，流畅工作。Adobe Photoshop 等软件可以对手绘草图进行快速数字化和修改。

各种风格

插画风格多种多样，可以使用各种传统工具和媒介手工制作插画。触觉插画融合了立体和插画的特性。数字插画简洁、精确和形象。你还可以使用 Adobe Illustrator 中的自定义画笔生成更自然的笔触，同时仍然保持矢量图形的优势。Photoshop 或 Painter 等软件中的数字画笔可以绘制出尽可能真实的视觉效果。利用这些工具，你可以实现具有广泛价值和深度的绘画或风格美学（见图 22.2）。

图 22.2 插画风格帧故事板，学生作品，由萨凡纳艺术与设计学院多米尼加·简·乔丹创作

　　模拟和数字媒介的结合可以碰撞出各种有趣的结果。从照片插图到手工元素与数字材料的整合，创造独特视觉风格的可能性永无止境。可以通过拍摄、扫描和合成元素来制作生动的风格帧。设计者可以通过数字工具对颜色、变形、混合和重复进行低风险试验。

　　另一种方法是使用 3D 软件制作插画风格所需的素材或整个场景。如果你会建模，你就可以创建具象或抽象元素。你拥有的技能越高级，你在特定风格中创建全部场景的能力就越强。自定义材料、纹理和布光将有助于明确风格帧故事板的视觉效果。

　　你所选的风格方向应增强并传达你为风格帧故事板构思的理念。换句话说，形式应该有效地表达功能。理念成形之后，准备进入制作阶段。

创意简报

　　你将在本练习中制作一个插画风格帧故事板（范例参考图 22.3、图 22.4）。插画具有广泛的视觉可能性，依托的媒介丰富多样。任何动态设计相关的项目都有可能使用到插画，具体包括动画电影、片头片尾、商业广告、动态品牌、视频游戏电影感影片动画及交互式动态作品。确保为自己的插画风格确立独特的视觉美感，并贯穿整个风格帧故事板。

- 理念关键词：选择一个关键词作为理念构思的出发点，可参考第 16 章的关键词示例。
- 可交付成果：相关要求可参考第 16 章中的理念构思、图像制作与设计以及叙事要求部分。

本练习要求的基本插画技能

- 能明确视觉风格并增强理念。
- 能通过插画传递情感与观点。
- 能利用插画元素进行逻辑思考。
- 能在模拟和数字媒介间切换工作。

本练习涉及的具体技能

- 模拟插画——通过模拟工具和方式制作插画。
- 数字插画——通过数字工具和方式制作插画。
- 混合插画——通过模拟和数字工具和方式制作插画。

图 22.3 插画风格帧故事板,学生作品,由萨凡纳艺术与设计学院坎·杜安创作

图 22.4 各种风格帧,由马特·史密森创作

专业视角
马特·史密森

马特·史密森（Matt Smithson）是《人与磁》（Man vs Magnet）的创作者。作为一个经过专业训练的优秀艺术家，马特努力为每个项目创作独特的视觉风格。他的大多数作品是触觉作品，几乎都是手工制作。他将每一个项目视为一次冒险，喜欢与客户密切合作，发掘他们的想法。拾得物、超世俗的景观、睡眠和环境驱动人的意识等概念不断激发他的灵感。

马特为美国导演俱乐部创作的作品获得了青年先锋奖（Young Gun Award），他为耐克基金会制作的视频《女孩效应》（The Girl Effect）被列入了库珀·休伊特博物馆的"美国国家设计三年展"。该展览展示了当代设计师以全新视角思考人类和环境问题的作品。

过去几年里，他与形形色色、不同规模的客户合作，其中包括非营利组织、慈善家和试图影响世界的个人。他不过分苛求自己，喜欢长时间隐居山野[①]。

对话马特·史密森

你在艺术和设计方面有着什么样的背景？

我毕业于查尔斯顿学院，获得工作室艺术学位，主修油画和版画。毕业后，我进入萨凡纳艺术与设计学院深造并取得硕士学位。我想把绘画、油画和我做的一些东西与讲故事结合。动态设计似乎是最好的方式，能把我所有古怪的想法、图画与动态和动画完美结合，尝试制作有趣的短片。

你如何在创作过程中运用幻想和意识流？

我总是有很多奇奇怪怪的幻想。就像自动写作一样，我停止大脑运作，让文字和图像自然流露。我把在这一过程中创造的故事、短语甚至是一个单词转化为绘画和动画。艺术成为了幻想或词句的解读。这是一个绝佳的起点。

在学校的时候，我会利用每个项目和机会进一步探索，把我的幻想作为灵感的来源。我很喜欢这种方式，因为它让我听见了自己的声音。我不跟风随大流，而是专注于设计我自己的风格。我的毕业作品非常出色，并帮助我找到了工作。毕业后我立即与 Curious Pictures 和 Not to Scale 签约，担任公司创意总监。我适应了一段时间才开始以创意总监的身份开展工作，我很开心有机会对自己参与的项目有创意性的掌控。我喜欢这种自由，因为我可以继续用自己的方式获得灵感。

你如何从毕业生过渡到创意总监？

一开始工作的时候会遇到许多新事物，我从未接触过，也没有提前准备，有一些是实际商业事项。有些事让我措手不及，比如预算管理和客户沟通。我向其他创意总监学习如何处理这些事情，并从管理小项目中获得了一些经验。虽然制片人会帮我安排计划表并确保工作步入正轨，但我仍需要快速学习如何向客户解释和兜售我的理念。在学校的时候我们并没有学习这些技能，所以我必须在实战中不断积累经验。总而言之，这个过渡并不艰难，只是一开始要学的东西有很多。

你在旧书书页上的绘画背后有什么故事？

我喜欢在旧书上画画，因为这比在全新的画布上作画感觉更亲切安心。我一直在寻找合适的书本，有一些书的纸张非常棒而且价格便宜。我是史传德（Strand）书店最怪异的顾客，也就是说这个书店还有其他几个怪异的家伙。我总是在书店的角落搜寻旧的艺术书、收集纸张，试图找到最合适的纸张。

对我来说，绘画是一种表达途径，但商业项目却不同。当我认识到每一个商业项目不一定是发挥创意的途径时，我松了一口气。我需要平衡客户项目与个人项目，以满足我发挥创意的需求。明白这点之后我非常高兴，绘画和个人的事情是良好的表达途径，两者能结合在一起那就是锦上添花（见图22.5）。不过，无论我在绘画中进行了怎样的尝试，最终多多少少都会在客户的动画项目中得到体现。

图22.5 绘画和混合绘画，由马特·史密森创作

你如何进行理念构思？

我总会在开始时把想法写下来。每一个脚本都是一个谜题，我需要梳理它们，看看片段的结合处，并让它们变得更有趣。在创作一个脚本时，我们首先要明确受众，然后找出能让受众感兴趣的方法。我们的目标一直是创作出能满足或超过客户预期的最终产品，并能够带来创意上的挑战。我们喜欢从中获得乐趣。

你如何寻找灵感？

灵感来自各地。我喜欢探索其他艺术家的工作，但每天接触大量工作的话很容易迷茫或不堪重负。过去，互联网还没出现之前，毕加索或米罗这样的艺术家周围充斥着他人的作品，但和现在的情况相比，几乎不在一个数量级上。如今，我们似乎遭到了创意作品的枪林弹雨，有时候会让人分心。我认为在外来灵感和内心感觉之间找到平衡非常重要。不为特定客户或工作创作的艺术和事物或者仅仅因为灵感迸发所创作的事物经常会吸引我。比如，我喜欢Zines（小册子），它是具有模拟和自制视觉效果的手帐，人们通过这种形式分享自己的创作。

你最喜欢何种项目类型？

我喜欢宣传慈善的项目。这些项目涉及更多工作，压力更大，因为我觉得我肩负的责任更重，但我很乐意做这些项目，因为它们试图让世界变得更美好。如果我能选择项目，我想参与冲浪视频、纪录片或 Adult Swim 频道的项目，因为它支持艺术家和他们的创意想象。

如果没有从事设计师的工作，你会做什么？

我想要在大型历史图书馆内工作，这样我可以花一整天整理书籍、探索和阅读。书架上书籍的摆放呈现规律，每本书的封面千差万别。我喜欢书脊和借书证上的数字，我的待办事项表上永远只有一个任务，无须烦忧[2]。

图 22.6 绘画和混合绘画，由马特·史密森创作

注释

[1] "About." Manvsmagnet.com. [2014-08-25]. http://www.manvsmagnet.com/2210049.
[2] Smithson, Matt. 笔者电话采访. 采访时间：2014 年 8 月 7 日.

第 23 章
寻找灵感

日常情绪风格板——创意简报

笔者反思

当了一年全职教师后,我决定重塑职业身份,于是开始寻找适合新身份的字体。想起自己总是教育学生要重视过程,不要急于求成,于是决定为我的身份重塑制作情绪风格板。在一些设计博客中寻找灵感的时候,我注意到我在保存图片之前总会有所犹豫,脑海里的声音会问我,你为什么要选这张图片,这个内心编辑器仿佛在命令我为自己的选择一一作出解释。我对这个声音很好奇,但我不想解释为什么某张图能带给我灵感。于是决定,只要是能打动我的图片就都保存起来。接下来,事情就变得自由了许多。

起初,内心编辑器还会时不时地跳出来阻挠,我必须有意识地提醒自己可以从中获得灵感,无论是构思上打动我,还是情感上感动我,都是把图片保存起来的理由。战胜内心编辑器成了一种挑战。每次我会花10分钟、20分钟或者30分钟寻找灵感。虽然最后我放弃了身份重塑,但投入几个星期浏览艺术和设计博客让我爱上了激发灵感的过程,并且通过接触其他艺术家和设计师的作品,我学会了更深入地品味创造力,同时也对我的个人审美有了清楚的认识。在搜集了大约1500张图片之后,我决定制作日常情绪风格板来记录我的审美体验。

我用iPhoto软件把所有能激发灵感的图片整理成册,这个过程有助于我进一步认识自己的喜好。我一直都喜欢具有触感和纹理的图像,图册当中自然有许多属于此类。我喜欢结合模拟和数字技术制作出真实生动的图像。但有些图片让我吃惊,因为我从未想到自己会被这类图片所吸引。在整本图册中,图片的设计风格有简洁、干净、现代,有旧式的3D排版标语,还有整齐有序的Knolling排列。我也不清楚自己为什么会被多种风格所吸引,我的喜好和审美在眼前展现。iPhoto提供打印版订购服务,于是我在上面订了一份我的日常情绪风格板打印版。它现在就在我工作室的桌子上,当我渴求灵感的时候,当我忘记过程的重要性的时候,我都会翻阅它。

创意简报

本练习的目的在于探索个人审美与品位,通常会持续整个动态设计课程,始于课程开始但不止于课程结束。结果不做重点要求,许多学生常在过程中得到颇具价值的产出。

过程

搜集与你个人审美产生共鸣的图片，选择标准只有一个，那就是你选择的图片要能打动你，无论是在思想还是感情上。尝试把内心编辑器的声音调低，享受探索的快乐。寻找灵感如果没能给你带来快乐，说明你可能太注重结果了。

展示

我通常会让学生从他们的日常情绪风格板中选出一些图片进行课堂展示，在任务开始一周后进行。学生需要从情绪风格板中挑选出 5 张图片，制作成一个 PDF 文档，与大家分享心得体会，展示时间最多 5 分钟。在课程的开始就进行展示是很有帮助的，首先，它确保每个学生都参与到日常情绪风格板的制作中；更重要的是，这也是让学生进行自我介绍的一个好方式，通过日常情绪风格板中的案例，我们可以对一个人的性格有粗略的了解。

交付

日常情绪风格板中的图片数量没有硬性规定，可以按照你自己的意愿添加。我会要求学生在结课时提交一份 PDF 格式的日常情绪风格板文件，不需要交打印版，但也有些学生愿意打印出来。

专业视角
绅士学者——威廉·坎贝尔与威尔·约翰逊

绅士学者（Gentleman Scholar）是一家制作公司，在领先科技的助力下聚集了多个志同道合的故事叙述家与擅长提供解决方案的艺术家，在战略、真人电影制作、动画、数码与打印领域拥有广泛经验（见图23.1~图23.4）。我们崇尚努力工作、真诚与热爱自己的事业。从2010年创建绅士学者制片公司之时，我们便拥有同一个愿景：让公司聚集更多对创意充满热情、愿意挑战极限的艺术家。时至今日，我们这个大家庭逐渐向当初的愿望靠近，并且还在不断壮大。从技术达人到叙事高手，我们公司拥有设计行业的精英，说实话，我们希望这样的人才越多越好[②]。

对话绅士学者——威廉·坎贝尔与威尔·约翰逊

你们在艺术和设计方面有着什么样的背景？

威廉·坎贝尔（William Campbell）：我学过摄影和电影制作，进入动画行业是因为欣赏它的独立性。在真人电影中，需要很多人合作才能完成一个设想，而用After Effects软件，我只用自己的双手就可以让自己的想法"活过来"，它在某些方面与摄影或者是传统的绘画艺术更相似。这一点吸引我把更多传统艺术和技术应用到这个领域中。

威尔·约翰逊（Will Johnson）：我原先很喜欢建筑，并且也准备往建筑方向发展。当时我还不知道，有那么多的领域可以在遵循建筑原理的同时，也融入艺术元素，展现不同的风格和个性。后来我就开始做与技术和平面设计相关的、更扁平、融入字体排印、设计驱动的版式。我很喜欢把信息以动画的形式活灵活现地展现出来，并且着迷于主风格帧的表现。

你们是怎么认识的？

威尔·约翰逊：我们是在萨凡纳艺术与设计学院认识的，然后立刻就成了"死敌"，因为我们竞争欲都很强。坎贝尔的作品很出色，我们会在展示和评论的时候互相较劲。离开萨凡纳艺术与设计学院以后，和他偶然有过在一起合作的经历。那是在超级狂热工作室，我们都是负责项目的艺术总监，客户是塔吉特公司，需要把题为"艺术连接你我"的满贯诗进行2D或3D的艺术展示。我们发现可以借助彼此的力量来为己所用，于是便立即开始合作。离开超级狂热工作室后，我们开始想着要自力更生。

威廉·坎贝尔：我们"妒忌"彼此，把对方视为对手，因为这种竞争关系所以走得并不是近，但一旦需要我们合作的时候，我们就能激励对方发挥出更大的潜能。要平衡竞争与合作并不容易，但这正是我们公司重视的一个理念：良性竞争。我们需要思考如何在鼓励个人发展的同时做到团队合作。在超级狂热工作室时，我们就塔吉特公司的那个项目进行比稿，结果客户希望把我们两个人的风格帧故事板结合成一个，所以可以说，是客户"逼着"我们进行了第一次合作。

图 23.1 视觉诗《动态诗作——运转之序》(Motion Poems—Working Order),由绅士学者制片公司为诗动电影公司(Motionpoems)制作,创意总监:威廉·坎贝尔、威尔·约翰逊

图 23.2 半岛电视台儿童频道(Jeem TV)《发现》(Discovery)节目新版主题曲,由绅士学者制片公司制作,艺术总监:威廉·坎贝尔、威尔·约翰逊及劳伦特·巴泰勒米

你们如何寻找灵感?

威尔·约翰逊:现在跟过去相比,拿出能让观众感到新奇的点子越来越不容易。我们需要不断从好的叙事中、从简洁明了的表达中、从对理念核心的探讨中寻找灵感。

威廉·坎贝尔:我们许多灵感都来源于彼此,还有整个团队,以及所有我们周围的人。从内心层面来讲,看到同事充满激情的样子也能激励我寻找自己的热情所在。

你们会怎样描述你们的工作室文化?

威尔·约翰逊:我希望在我们的工作室,能与有趣、聪明、有想法的人一起工作。能乐在其中的人会把更多的精力放在工作上,成效自然就出来了,然后就会吸引更多有趣、有想法的人来这里工作。工作本身在不断变化,但要让在这里工作的人们充满态度、充满灵感的核心想法却没有变。同时,我们身处这个行业,进行着一个又一个的项目,努力丝毫不逊色于他人。

威廉·坎贝尔:比起只做高高在上的老板,我们更会随时关注项目的进展,保持交流,这就是我们的文化。我们也曾到别的公司实习,在每个公司,我们都会学到新知识。现在,我们已经把学到的东西融入自己的工作室当中。

你们对年轻设计师有什么建议吗?

威尔·约翰逊:不要害怕失败。如果你总是害怕失败,害怕犯错,那你永远都学不会怎么做正确的事。目标的设置上可以灵活一些。如果不知道方法,那就不断尝试,面对困难时不要止步不前。

威廉·坎贝尔:有时候我们会故意让设计师做一些劣质的图,或者在一天内快速做出一套成品,这样可以减轻他们心里的目标带来的压力,然后就可以自由地发挥自己的创意了[③]。

图23.3 广告《加拿大:游客与风景》(Travelers & The Dominion—Canada),由绅士学者制片公司为Fallon Minneapolis制作,创意总监:威廉·坎贝尔、威尔·约翰逊

图 23.4 塔吉特公司广告片《意外与喜悦》(Surprise & Delight),由绅士学者制片公司为塔吉特制作,创意总监:威廉·坎贝尔、威尔·约翰逊

注释

①"Always be Knolling." Youtube.com. [2014-08-25 日]. http://www.youtube.com/watch?v=s-CTkbHnpNQ.
②"About." Gentlemanscholar.com. [2014-08-25]. http://gentlemanscholar.com/about/.
③Campbell, William and Johnson, Will. 笔者电话采访. 采访日期:2014 年 5 月 11 日.

第 24 章
展望未来

动态设计历经多年发展。把设计作为制作核心的商业模式已经渗透到了各种创意行业当中。各种领域与平台都需要动态设计师的参与，从传统的后期制作，到原创内容生产，动态设计师面临的机会越来越多。

作为问题解决者以及数字媒体多面手的动态设计师，即将成为创意行业的引领者。他们拥有深厚的艺术与设计背景，同时有强大的模拟与数字技术支持。随着显示屏在日常生活中的不断普及，对屏幕内容的需求也逐渐增加。这种需求对动态设计与交互性均有要求，从而为创意行业提供了全新的发展路径与方向。

动态设计师很像神话中的神使赫尔墨斯（Hermes）——能在不同领域自由穿梭。我们需要传统艺术家和设计师的反省精神与热情来不断磨炼我们自身的思考能力，同时也需要学会合作，懂得发挥团队的力量，比如电影制作团队。我们可以身兼数职，这种多方面的才能对客户很具吸引力。

随着媒体需求和平台的不断变化，如何在各种类型的工作中专注于本职是一项挑战。潜心磨炼艺术与设计本领才能禁得住时间的考验，不断为我们带来收获。同时也需要一定的灵活性，愿意不断学习，适应新的技术。最重要的是，要保持好奇心与不断学习的精神，要热衷于探索不同的文化和体验。你所经历的，将会不断激发你的创造力，成为宝贵的财富。